안자이 미즈마루

(安西水丸: 1942-2014)

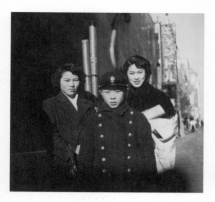

두 명의 누나와. 7남매의 막내로
형 한 명, 누나가 다섯 명 있었다.
바로 위의 누나와 일곱 살 차이여서
몹시 귀여움을 받았다.

초등학교 3학년 가을,
지쿠라의 집 뒤뜰에서 캐치볼에 빠져 있다.
글러브는 형이 사준 것.
모자의 'B' 로고가 마음에 들었다.

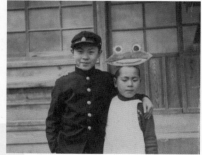

초등학교 5학년 학예회 날.
사진 왼쪽의 교복이 미즈마루 소년.
옆에 있는 친척아이가 머리에 쓰고 있는
개구리는 미즈마루 작품.

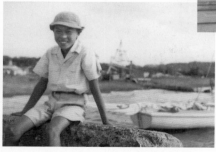

지바 현 지쿠라 해변에서.
천식 때문에 유소년 때부터 중학교 졸업할 때까지
외갓집인 지쿠라에서 살았다.

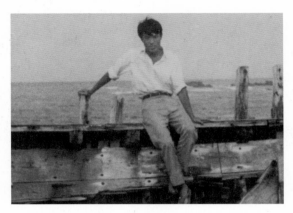

열아홉 살 때, 지쿠라에서. 폐선 위에서 촬영.
학생시절에는 여름방학의 대부분을 지쿠라에서 보냈다.

1965년, 니혼대학교 예술학부를 졸업하고
광고회사 덴쓰에 취직했을 무렵.

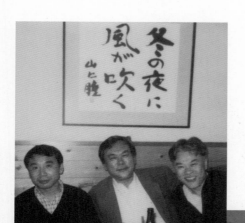

무라카미 하루키 씨(왼쪽),
아라시야마 고자부로 씨(가운데)와 함께.
야마구치 히토미의 글이 걸려 있는 요정에서.

미국의 포크아트 작가
하워드 핀스터 씨를 방문하다.

작가 모모세 히로미치 씨(2008년 타계)와.
미즈마루 씨는 일본 스노돔 협회 회장,
모모세 씨는 사무국장을 역임해서 미즈마루 씨와의 공저도 많다.

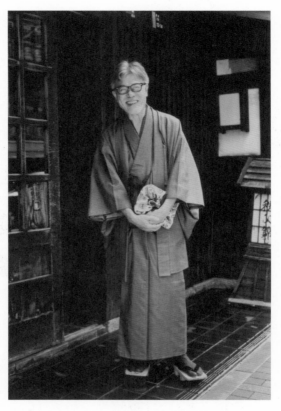

잡지 『크루아상』의 기획으로 기모노 차림 촬영.
매거진하우스 근처의 요정에서.

安西水丸

안자이 미즈마루

마음을 다해 대충 그린 그림

◎ 권남희 옮김

씨네21북스

미처 그리지 못한 한 장의 그림
– 안자이 미즈마루 씨 이야기

〚 무라카미 하루키 〛

안자이 미즈마루 씨는 이 세상에서 내가 마음을 허락할 수 있는 몇 안 되는 사람 중 한 사람이었다. 가와이 하야오 씨도 그중 한 명이었지만, 이런 좀처럼 만나기 힘든 사람들이 천수를 다하지 못하고, 너무나 일찍 이 세상을 떠나는 것을 보는 것은 아무리 흔한 일이라 해도 역시 고통스럽다.

요즘 난 외국에서 지내고 있지만, 3월에 잠시 귀국하여 이리저리 분주한 시간들을 보냈다. 그러다 18일이 떠날 날이었는데, 전날 시간이 비어 '아, 오랜만에 미즈마루 씨 만나서 같이 술이라도 마시고 싶네' 하는 생각이 문득 들었다. 점심때가 지나 아오야마에 있는 사무실로 전화를 걸어 보았다. 비서인 오시마 씨가 받더니, "안자이 선생님은 오늘 네시 반에 이리로 오시기로 했습니다."라고 했다. 다섯 시에 한 번 더 전화를 걸자, "갑자기 몸이 안 좋아져서 오늘은 못 오신다고 하는군요. 죄송합니다."라는 것이었다.

미즈마루 씨는 그럴 때면 꼭 '만나지 못해서 유감이네

요.' 하고 연락을 주는 사람이었다. 그런데 아무런 연락이 없어서, 어라, 어떻게 된 거지, 걱정하고 있을 때 갑자기 부음이 날아들었다. 내가 전화를 한 바로 그날 쓰러져서 의식을 되찾지 못한 채 19일에 세상을 떠났다는 것이다. 예감 같은 게 있어서 함께 술을 마시고 싶은 생각이 들었던 걸까.

나와 미즈마루 씨가 만난 것은 35년 전이다. 내가 '군조' 신인상을 받고 작가로 갓 데뷔했을 무렵, 그가 서른여섯 살, 내가 서른 살이었다. 나이로 보면 형님뻘이 되지만, 우리는 그 후 줄곧 공적으로도 사적으로도 거의 대등한 친구 관계로 편하게 지냈다. 해가 저문 뒤에 만날 때는, 대체로 (랄까, 백 퍼센트) 술을 마셨다. 다만 미즈마루 씨는 술이 엄청나게 센 사람이어서 같은 속도로 마시면 내가 먼저 나가떨어진다. 그래서 나는 언제나 적당하게 세이브하며 마셨다. 그러지 않으면 몸이 버티지 못한다.

우리가 만나는 곳은 대부분 아오야마 주변이었다. 옛날에는 가이엔니시도리에 있는 아담한 초밥집에서 곧잘 함께 마셨다. 이 가게는 『미슐랭』에 실려서, 지금은 예약도 쉽게 할 수 없지만, 당시는 그냥 불쑥 들어가도 늘 자리가 비어 있었다. 우리는 카운터 석에 앉아 이런저런 유쾌한 이야기(바보 같은 이야기, 공공연히 할 수 없는 이야기)를 하면서 초밥을 먹고 청주를 마셨다.

가이엔니시도리 근처에 클럽풍의 희한한 가게가 있어서, 초밥집을 나오면 종종 그곳으로 갔다. 여자가 있는 곳으로, 늦은 시간이면 치크타임이 있었다. 나는 그런 건 영 못해서 댄스를 청해도 매번 거절했다. 그랬더니 미즈마루 씨가 "이봐, 무라카미 군, 여자가 댄스를 신청하는데 거절하는 건 아주 실례야." 하고 드물게 진지한 얼굴로 설교했다. 그래서 그것도 그렇겠구나 싶어서 한번은 용기 내어 열심히 치크댄스를 추었는데, 그 며칠 뒤, "무라카미는 여자를 꽤 좋아하더라고. 아주 기뻐하며 딱 붙어서 치크를 추다라니까." 하는 소문이 업계에 유포되었다. 하여간 그런 엉뚱한 면이 있는 사람이었다. 사돈 남말 하기도 유분수지.

미즈마루 씨는 여성에게 인기가 많은 사람이었다. '어째서 저렇게 인기가 많은 거지?' 속으로 투덜거리기도 했다. 그의 주위엔 언제나 예쁜 여성이 있었다. 그런데 동시에 그는 만날 때마다 언제나 부인 이야기를 했다. 술이 들어가면, "우리 마누라는 정말 멋진 사람이야." 하고 나한테 진지하게 자랑했다. 부인은 실제로 아주 멋진 사람이었다. 미즈마루 씨는 태어나서 죽을 때까지 탁월한 여복에 둘러싸였던 사람이다. 그런 별 아래 태어났을 것이다. "그렇지만, 난 사실은 여자보다 남자를 좋아해." 하는 것이 또 그의 입버릇이었다. 그리고 그건 어떤 의미에서는 정말이었

다고 생각한다. 남자끼리의 교제를 아주 소중하게 생각하는 사람이었다. 나도 그의 그런 세심한 배려를 항상 절감했다.

술 중에는 뭐니 뭐니 해도 청주를 좋아했다. 그중에서도 니가타의 시메하리쓰루를 좋아해서 한때는 시메하리쓰루가 없는 술집에는 가지 않겠다고 할 정도로 철저했다. 내가 니가타 현 무라카미 시에서 가을이면 열리는 '무라카미 철인3종경기'에 출전할 때는 굳이 신칸센을 타고 응원하러 와주었다. 시메하리쓰루 양조장이 무라카미에 있다는 것이 그 이유 중 하나였다고 할까, 유일한 이유였을지도 모른다. 경기가 끝나면 우리는 양조장을 찾아, 둘이서 시메하리쓰루를 마음껏 마셨다. 온천에 들어가서 동해의 파도 소리를 들으며 맛있는 술을 마시고 있으면, 세상에 필요한 것이 아무것도 없었다.

그러나 요 몇 년째, 미즈마루 씨의 취하는 법이 조금 달라진 것 같았다. 고주망태가 되어 의식을 잃기도 하고, 균형을 잃고 자빠져 얼굴을 다치는 일이 잦아졌다. 괜찮을까 하고 염려되긴 했지만, 취하지 않았을 때는 멀쩡하고 건강해서 그렇게 진지하게 걱정하지는 않았다. 더 신경을 썼어야 했다. 그런데 나로서도 기분 좋게 취한 미즈마루 씨의 모습에 옛날부터 너무 익숙해 있었다.

마지막으로 미즈마루 씨에게 일을 부탁한 것은 그가 세

상을 떠나기 몇주 전이었다. 여름 무렵에《델로니어스 몽크가 있는 풍경》이라는 책을 내게 되어서, 그 표지의 몽크 그림을 그려달라고 했다. 미즈마루 씨는 "좋아요, 하죠." 하고 흔쾌히 승낙하고, 뉴욕에서 몽크를 만난 이야기를 해주었다. 1960년대 후반, 그가 뉴욕에 살 때, 어느 재즈 클럽에 몽크의 연주를 들으러 갔다. 제일 앞자리에서 듣고 있는데 몽크가 와서 그에게 담배를 달라고 하더란다. 미즈마루 씨는 갖고 있던 하이라이트를 한 개비 주고, 성냥으로 불도 붙여주었다. 몽크는 그걸 한 모금 빨더니, "음, 맛있네"라고 했단다. "몽크한테 하이라이트를 준 건 아마 나뿐일걸." 하고 미즈마루 씨는 기쁜 듯이 이야기했다.

미즈마루 씨가 그린 델로니어스 몽크의 그림을 영원히 보지 못하게 된 것은 슬프고 또 안타깝다. 그림 속에서 몽크는 어쩌면 하이라이트를 피우고 있지 않았을까. 그 그림을 잃은 것을 진심으로 애통하게 생각한다. 사람의 죽음은 때로는, 그려졌을 한 장의 그림을 영원히 잃어버리는 일이다.

• 〈무라카미 아사히도-특집편〉, 『주간 아사히』 (2014. 4. 18)
무라카미 하루키가 안자이 미즈마루를 추모하며 기고했던 글을 저자의 허락을 얻어 이 책의 서문으로 실었습니다.

# 서적 작업

저서를 포함, 표지나 삽화를 담당한 서적이 많다.
잡지 등에 연재한 것을 단행본으로 묶은 것이 중심이지만,
출간을 위해 새로 그린 것도 있다.
일러스트레이션이 아닌 사진 에세이도 있다.

# 에세이

날카로운 관찰안으로
묘사한 유머 넘치는
일러스트레이션과
서정적인 풍경

《파란 잉크의 도쿄 지도》
고단샤 1987. 3

『소설현대』에 연재한 글과 새로 쓴 글을 더한.
도쿄 시내를 둘러싼 에세이.

**POST CARD**
mizumaru anzai
安 西 水 丸

●

《POST CARD》
학생후원회 1986.7

구인정보지 『Qtai』의 표지와 표지에 곁들인
에세이를 묶은 책.
무라카미 하루키의 쇼트 스토리와
가와모토 사부로와의 대담 등을 수록.

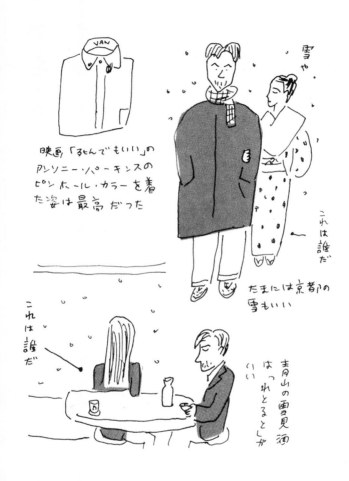

映画「それでもいい」の
アンソニー・パーキンスの
ピンホール・カラーを着
た姿は最高だった

雪や

これは誰だ

たまには京都の
雪もいい

これは誰だ

青山の雪見酒
はっきれとるとしか
いい

영화 <죽어도 좋아>에서 안소니 퍼킨스의 핀볼 컬러를 입은 모습은 최고였다.

눈이네← 이건 누구지 / 가끔은 교토의 눈도 좋다.

이건 누구지→

아오야마의 설경주<sub>雪景酒</sub>는 '레토르트'가 좋다

《스트로하우스에서 온 편지》
마이니치 신문사 1995. 5

'요시나카'라고 이름붙인 애차(자전거)를 타고
아오야마 주변을 돌아다니면서,
문득 생각한 것, 생각나는 것 등을 적었다.
소년시절, 돌아가신 부모님, 다양한 만남…,
책 속에 평화로운 시간이 흐르는 에세이집.

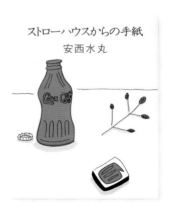

ストローハウスからの手紙
安西水丸

109

스푼, 플러그 둘 다 낚싯바늘의 일종
중국인 천사 세공품
하버드 대학 매점에 있던 페넌트
에펠탑 장식물
군바이(스모 심판이 쓰는 부채) 모양을 한 스모 구경 기념 접시

108

다양한 종류의 스노돔
엠파이어스테이트빌딩의 전망대에서 산 스노돔.
코펜하겐 전망대에서 산 것.
빈 공항의 스노돔
대체로 어느 관광지의 기념품 매장에나 있다.

《유리 프로펠러-디자인의 좁은 길》
세이문도신코샤 1994. 4

디자인에 관해 쓴 책.
어린 시절에 익숙했던 만화와 캐릭터,
주변 소품까지.

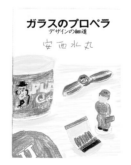

●
《내가 언젠가 본 방》
KSS 출판 1998. 8

'마이룸 가이드'에 연재한 글을 단행본화.
지금까지 보아온 다양한 방에 관해 얘기한다.

ぼ
く
の

い
つ
か
見
た
部
屋

安
西
水
丸

나는 자전거에도 요시나카라고 이름을 붙였다.
(기소 요시나카 – 원 안의 이름)

흐르는 시간 속을 자전거로 달린다

《네 번째의 미학》
신코샤 2000. 6

의외로 두 번째, 세 번째의 사람은
첫 번째에 있는 사람을 신경 쓰지 않는다.
신경 쓰는 것은 조금 옆 네 번째쯤에 있는 사람이다.
미즈마루 씨는 그렇게 선 위치를 좋아했다.

日本の風景は変っていきます

일본 풍경은
달라져 갑니다

魚心
なくとも
水心

安西水丸

●

《어심魚心 없어도 수심水心》
피아 2002. 3

『오토나피아』와 『Free & Easy』에
연재한 것을 모은 에세이집.
무심한 인상을 적었다.

그렇지
않지
않아?

●

《여자의 몸동작》
중앙공론사  2001. 3

『클레어』에 연재된 것으로, 무심히 보게 되는
여성의 몸동작에 관해 쓴 에세이.
여기서도 날카로운 관찰안이 유감없이 발휘된다.

おんなの
仕種

安西水丸

江古田にひっそりと、こんな大衆食堂の名店があった

❷有楽　東京都練馬区旭丘1-67-5（閉店）

←카레라이스를 먹는 미즈마루

하얀 액자에 들어 있는 메뉴가 상당히 예술적이었다.
기분 좋게 자고 있는 고양이는 진짜였다. 이름은 묻지 않았다.
어째선지 수조에 들어 있는 고성 장식과 해초.

에고타에 남모르는 멋진 대중식당이 있었다
❷ 유라쿠 도쿄도 네리마구 아사히오카 1-67-5 （폐점）

아담한 '유라쿠' 가게 앞은 느낌이 좋다.
'유라쿠초에서 만나요' 하는 노래가 유행한 적이 있다.
TV 뒤에 숨듯이 있는 곰 조각상은 오래된 것이었다.

●

《대중식당에 가자》

아사히신문사  2006. 8

도쿄 도내 동네 55군데를 방문.
지역에 뿌리내린 대중식당을 찾아
먹고 돌아다닌 에세이.
역시 카레의 등장률이 높다.

# 영화 에세이

실은 대단한 영화광이어서
영화 소개나 리뷰 기사를
수없이 많이 담당했고,
당연히 삽화도 직접 그렸다.
얼핏 보면 별로 닮지 않은
'초상화'도 그 배우의
본질을 잘 파악하고 있어
더욱 맛이 난다.

←이시하라 유지로
마스다 도시오 감독의 〈녹슨 칼〉에서

기타하라 미에↘

↘자꾸 얘기하는 것 같지만
시라키 마리는 우리 이웃에 살았다

╱유지로의 패션은 모두에게 동경의 대상이었다

↓하드보일드 터치의 야스이 쇼지

으이샤 으이샤 고바야시 아키라도 젊었다

오즈 야스지로 감독 〈동경모색〉에서
아리마 이네코 / 하라 세츠코
아시다시피 류 치슈

↙시끄러워 시끄러워 이건 야마다 이스즈야.
나카무라 노부오 (이 위스키는 니카)

마스크를 한 형사  미야구치 세이지

↘신킨조

온건파 학생 역
교복이 색시했던 다우라 마사미

●

《시네마 스트리트》
키네마준보사 1989.12

『키네마준보』에 3년에 걸쳐 연재한,
영화소개 에세이.

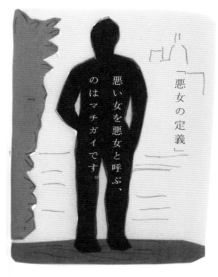

悪女はカワイイ。
悪女は優しい。
悪女は微笑む。
悪女は歌う。

「悪女の定義」
悪い女を悪女と呼ぶ、
のはマチガイです。

122p.
「악녀의 정의」
나쁜 여자를 악녀라고 부르는
것은 잘못입니다.

123p.
악녀는 귀엽다.
악녀는 착하다.
악녀는 미소 짓는다.
악녀는 노래한다.

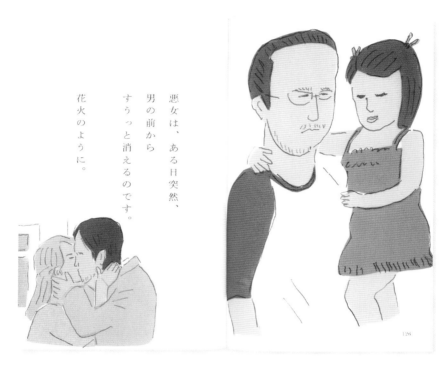

悪女は、ある日突然、男の前から、すうっと消えるのです。

花火のように。

126

127p.
악녀는, 어느 날, 갑자기
남자 앞에서
스윽 사라집니다.

불꽃처럼.

●

《꿈의 명화극장에서 만납시다》
고야마 군도, 안자이 미즈마루
겐도사문고 2012.11

WOWOW 프로그램의 기획을 문고화.
히트하지도 않았고, 불만투성이었지만 왠지 마음에 남는 영화들.
자신만의 '명화'를 제각기 얘기한다.

마릴린 먼로
오드리 헵번
스티브 맥퀸
잔 모로
브리짓 바르도

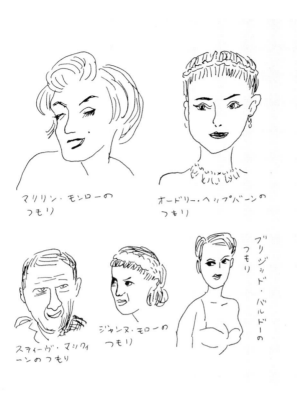

マリリン・モンローの
つもり

オードリー・ヘップバーンの
つもり

スティーヴ・マックィ
ーンのつもり

ジャンヌ・モローの
つもり

ブリジッド・バルドーの
つもり

●
《안자이 미즈마루의 동시상영 영화관 전편》
아사히신문사 1998.11

로드쇼에서 호평을 얻은 명작 영화를
독자적인 시점에서
동시상영으로 소개한다.

그레고리 팩
존 웨인
데이빗 니븐
안소니 퀸

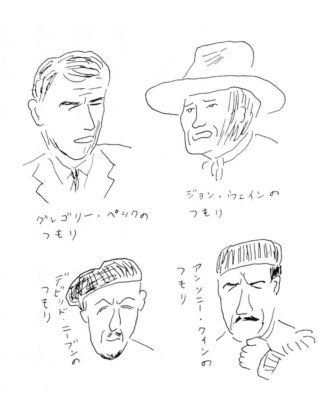

グレゴリー・ペックの
つもり

ジョン・ウェインの
つもり

デビッド・ニーブンの
つもり

アンソニー・クィンの
つもり

《안자이 미즈마루의 동시상영 영화관 후편》
아사히신문사 1998.11

# 아오야마에
# 얽힌
# 에세이

작업실과 자택이 있던
아오야마에서의 일상을
쓴 책들.
때로는 술집 문화를
날카롭게 포착하기도…

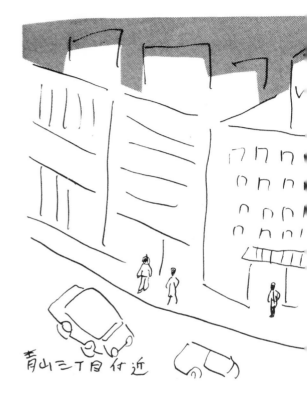

아오야마 3초메 부근
아직 아오야마 베르코몬즈는 이곳에 없었다

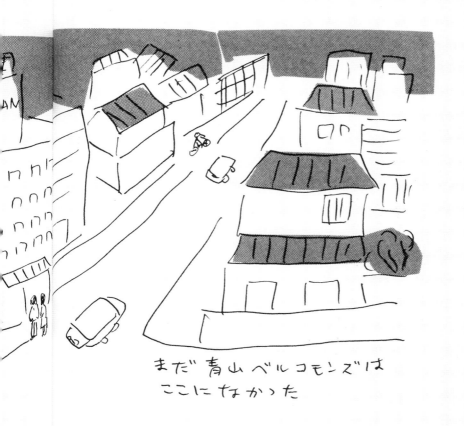

まだ青山ベルコモンズは
ここになかった

《아오야마로 돌아가는 밤》
매거진하우스 1998. 1

단골 가게와 그곳에 모이는 사람들.
이곳만의 이야기. 미즈마루 식 아오야마 산책법.

安西水丸

青山へ

かえる夜

えとぶん
安西水丸

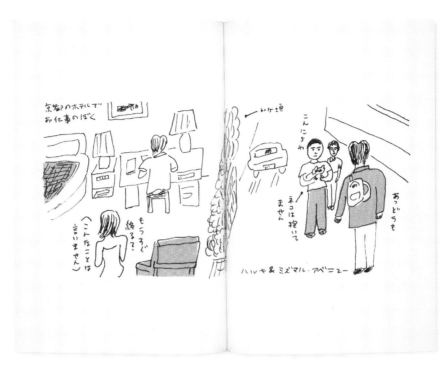

교토의 한 호텔에서 일하는 나
곧 끝나요?
(이런 말은 하지 않습니다)

←울타리
안녕하세요
╱고양이는 안고 있지 않습니다
앗. 안녕하세요
하루키&미즈마루 애비뉴

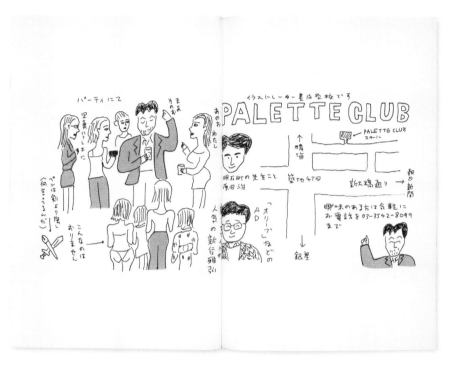

파티에서
왼쪽 여자들: 사진 좀 같이
미즈마루: 아, 그러니까
오른쪽 여자: 저는요
아래쪽 비키니: 이런 것은 없습니다→

펜은 칼보다 강하다
(뭔 소리래) ↓

일러스트레이터 양성학교입니다
PALETTE CLUB

흥미있는 분은 편하게
03-3542-8099로 전화를

●

《아오야마의 푸른 하늘》
PHP 연구소 1989. 8

작업실이 있는 아오야마에서 느낀 것, 생각한 것.
일상의 사소한 사건 등을 썼다.
속편《아오야마의 푸른 하늘2》도 시미즈서원에서
출간(1996.4)되었다.

## 포토노벨
## 포토에세이

사진작가와의
콜라보레이션 작업,
미즈마루는 글을 썼다.

《붉은색의 섬 발리》
이나코시 고이치, 안자이 미즈마루
후소사 1990. 8

이나코시 고이치 씨의 오리지널 포토
와 콜라보레이션한 '수퍼 포토 노벨'.
발리를 무대로 한 4편의 쇼트 스토리.

《거리의 유혹》
안자이 미즈마루, 이나코시 고이치
다카라지마사 1994. 9

햇수로 2년에 걸쳐 국내 다양한 도시
를 여행한 기록을 모은 포토&에세이.

## 번역서

의외일지도 모르지만,
안자이 미즈마루 씨는
번역가로서 두 권의 책을
일본어로 번역했다.

《한여름의 항해》
트루먼 커포티
랜덤하우스 고단샤 2006. 9
(원제: Summer Crossing)

《인 콜드 블러드》로 알려진 커포티의
환상의 처녀작. 작가 사후 20년 뒤, 옥
션에서 빛을 본 이 작품을 미즈마루
씨가 번역.

《하리즈 바ㆍ세계에서 가장
사랑받는 전설적인 바 이야기》
알리고 치볼리아니, 안자이 미즈마루 옮김
니주니 1999. 2

베네치아의 전설적인 레스토랑&바.
그곳을 방문하는 사람들의 기록, 명물
요리 레시피 수록.

## 가루타*

무라카미 하루키 씨와 작업한 《우사기오이시-프랑스인》도
가루타 형식이었지만, 이쪽은 정식 이로하가루타.**

*일본식 카드 게임으로 주로 정월에 실내에서 함
**이로하가루타: 이로하いは 47자와 '경京'으로 문구가 시작되는 48장의 읽는 패와
그에 해당하는 48장의 그림패로 된 카드 - 옮긴이

## 소설

미즈마루 씨의 소설에는
소년시절과 샐러리맨
시절을 바탕으로 한
작품이 많다.
어디서부터 픽션인지
지금에 와서는 수수께끼.

安西水丸

アマリリス

新潮社

《아마릴리스》
신초사 1989. 6

미대를 나와서 조그마한 광고회사에 들어갔다가,
지루한 작업에서 도망치듯이 뉴욕으로 건너간 '나'.
저자의 체험이 짙게 반영되어 있다.
첫 본격 청춘소설.

《겨울 전철》
도쿠마쇼텐 1990.10

『문제소설』,『소설 City』에 실린 단편을 모은 것.
거리에서 흔들리는 남녀의 마음과 서정을 그렸다.

《거친 해변》
신초샤 1993.12

어머니와 보낸 지쿠라의 바다.
자신의 소년시절을 그린 장편소설.

《하늘을 보다》
PHP 연구소 1994.7

젊은 여성 대상의 잡지 『셰르』에 연재.
젊은 여성들 인생의 틈새 바람 같은 사랑을
정성껏 쓴 '스노돔 같은' 소설.

《풀 속의 선로》
도쿠마쇼텐 1994.1

술집에서 만난 여자와 그 죽음.
표제작을 비롯하여, 자연스러운 만남과 행복,
이윽고 찾아온 이별을 그린 9편.

《리빙스턴의 손가락》
매거진하우스 1990.10

다시 태어난다면 리빙스턴 같은 모험가가 되고 싶다. 그런 생각으로 태어난 표제작,『크리크』연재물을 단행본화.

《15세의 보트》
헤이본샤 1992.3

자신이 근무한 헤이본샤에서 발행한 잡지 『다이요』에 연재한, 소년시절을 테마로 한 12편의 쇼트 스토리. 후기에서 학생시절 막 창간된 이 잡지에 삽화를 그렸던 사실을 언급했다.

《언덕 위》
문예춘추 1995.11

1950년대, 본격적으로 도쿄에서 살기 시작한 고교시절 이야기를 중심으로 쓴 작품. 미즈마루 씨는 표지에 그려진 노면전차를 타고 통학했다.

《밤의 풀을 밟다》
고분샤 1998.7

권투선수를 그만두고 카페 지배인이 된 남자와, 그를 이모저모 돌봐주는 여자를 그린 표제작을 비롯하여, 요염한 관능을 간결하게 그린 단편집.

《버드의 여동생》
헤이본샤 1998.9

일상 속에서 남녀의 만남과 이별, 친구와의 재회 등, 인간군상의 모습을 부드러운 문체와 삽화로 맛보는 한 권.

《멜랑콜리 라라바이》
일본방송출판협회 1998.5

광고회사에 다니던 시절의 자신을 모델로 한 자전적 장편소설.

## 표지·공저

다른 작가의 저서에 그린
표지 그림과 삽화를 담당한 공저 등.
무라카미 하루키 씨 이외에도
아라시야마 고자부로 씨,
모모세 히로미치 씨의 많은 책을
작업했다.

《오랜만의 김 도시락》
히라마쓰 요코, 안자이 미즈마루
문예춘추 2013.10

음식 에세이의 1인자가 『주간문춘』에
연재한 에세이를 단행본화.
다양한 요리와 식재료를 현장감 넘치게.
때로는 철학적으로 이야기한다.

いじわるな天使

穂村弘
安西水丸 絵

アスペクト

《심술궂은 천사》
호무라 히로시, 안자이 미즈마루
아스펙트 2005. 10

시인이자 에세이스트인 호무라 히로시 씨의 창작동화. 웃음과 안타까움,
그리고 무서움이 공존하는 신기한 세계.

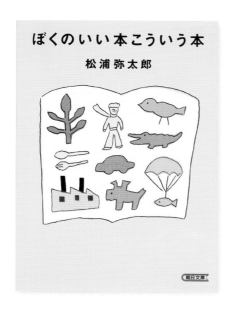

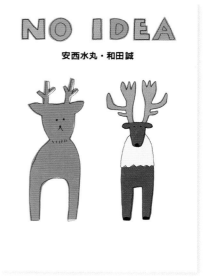

《나의 좋은 책 이런 책》
마쓰우라 야타로
아사히신문사  2014. 3

『생활의 수첩』 편집장으로 고서점 COW BOOKS
대표인 저자가 좋아하는 책을 소개하면서
자신의 일상과 소년시절의 추억 등을 이야기한다.

《NO IDEA》
안자이 미즈마루, 와다 마코토
긴노호시사  2002. 10

와다 마코토 씨와의 2인전(217쪽 참고)을 베이스로
한 콜라보레이션 책 제1탄. 무라카미 하루키 씨의
에세이도 실렸다.

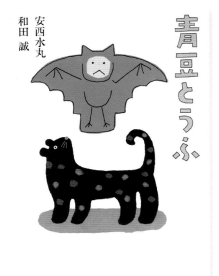

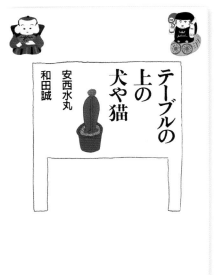

●

《파란콩 두부》
안자이 미즈마루, 와다 마코토
고단샤 2003. 9

2인전二人展을 중심으로 한 콜라보레이션 제2탄은
끝말잇기 에세이.
서로가 상대의 글에 삽화를 그리는 형식.

●

《테이블 위의 개나 고양이》
안자이 미즈마루, 와다 마코토
문예춘추 2005. 7

콜라보 기획 제3탄. 하나의 테마를 둘이서 그리고
교대로 미니 스토리를 썼다.
2인전을 베이스로 한 세 권 모두 조금씩
성격이 다르다.

安西水丸
百瀬博教

《스노돔》
안자이 미즈마루, 모모세 히로미치
일본스노돔협회 1996. 3

미즈마루 씨는 일본 스노돔협회 회장. 모모세 히로미치 씨는 사무국장.
그 밖에 아키모토 야스시 씨, 사와노 히토시 씨 등, 수집가 등장.

《불량노트 PART II 상 미시마 유키오의 목》
모모세 히로미치
문예춘추 1994.11

교도소에서 탈출하여 도망을 다니던 저자는
결국 체포되어 수감 생활을 한다.
그리고 그곳에서 미시마 유키오의 자결 소식을 듣는다.

《불량노트 PART II 하 불량이 좋아서 시가 좋아서》
모모세 히로미치
문예춘추 1994.11

격투기계의 주요인물로 알려진 저자가
불량배 시절의 도쿄와 지금의 도쿄를 왔다 갔다 하면서,
다양한 사람들과의 만남을 따스하게 그렸다.

《불량노트 상》
모모세 히로미치
문예춘추 1993.11

어느 날, 본 적도 없는 살인사건의 주요 참고인으로
지명수배되었다! 저자 자신의 파란만장한 반생을 쓴
에세이.

《불량소년 입문 강하게 부드럽게 아름답게》
모모세 히로미치, 안자이 미즈마루
일본스노돔협회 1996.3

싸움에는 엄청나게 강하지만, 늘 소년의 마음을
갖고 있어 남녀 모두에게 호감을 산다.
제대로 불량소년인 모모세 히로미치의 삶의 방식.

よろしく

嵐山光三郎

●
《잘 부탁합니다》
아라시야마 고자부로
슈에이샤  2006. 10

사람은 '잘 부탁합니다' 하고 나타나서, '잘 부탁합니다' 하고 떠난다.
작가 자신의 인생관, 사생관死生観을 담담하게 그린 장편소설.

《골프장 살인사건》(크리스티 문고)
애거서 크리스티
하야가와쇼보  2012. 7

애거서 크리스티의 미스터리 문고 시리즈
두 권의 표지를 담당했다.
《골프장 살인사건》은 명탐정 포와르 시리즈의 걸작.

《귀여운 자신을 여행 시켜라》
아라시야마 고자부로
고단샤  1991. 8

여행지에서 맛있는 것과 맛없는 것, 가게 고르는 법부터
교통, 숙소 이야기까지, 일본 전국 이곳저곳을 둘러싼
정보와 유머가 가득한 에세이.

《목사관 살인사건》(크리스티 문고)
애거서 크리스티
하야가와 쇼보  2011. 7

미스 마플의 장편 첫 등장 작품.

작가가
뽑은
베스트워크
30

# 무라카미 하루키와의 모든 작업
# 1981-2011

안자이 미즈마루×무라카미 하루키 콤비의 첫 작업은 1981년,
잡지 『TODAY』(문화출판국)에 실린 단편소설 〈거울 속의 저녁노을〉과
그 삽화였다. 그 후 30년. 함께 작업하며 그린 그 방대한 양의 그림 가운데,
안자이 씨가 직접 베스트 30을 뽑았다.
30위부터 카운트다운 방식으로 게재한다. 코멘트도 안자이 씨가 직접 달았다.
_ 『일러스트레이션』 No.188(2011년 3월호)에서

## 소울 브라더 같은 사람

### – 무라카미 하루키

미즈마루 씨는 내 속에 잠재한
'세상에 도움은 전혀 안 되지만,
이따금 저쪽에서 멋대로 불어오는,
그다지 지적이라고는 하기 어려운 종류의 별난 무언가'를
긍정적으로, 동정적으로, 컬러풀하게 이해해주는
몇 안 되는 사람 중 한 사람입니다.
어쩌면 이 사람 속에도 같은 정신 영역이 있을지 모릅니다.
이따금 그렇게 느낄 때가 있습니다.
나한테는 소울 브라더 같은 사람입니다.

_《우사기오이시-프랑스인》에서 2007. 4

모리사와*의 사식 견본을 위해 그린 삽화입니다. 내가 아주 좋아하
는 무라카미 하루키 씨의 단편소설 〈오후의 마지막 잔디밭〉을 그림
으로 그렸습니다. 이 소설은 요즘도 종종 읽고 있죠.

*모리사와: 사진으로 활자를 인쇄하는 사식기 제조업체 – 옮긴이

30위

# 29위

평소와는 터치 방식을 바꾸어서 펜과 컬러잉크로 그렸습니다. 소설
에서 느낀 풀에서 나는 여름 열기를 그려보고 싶었습니다만…….

• 30, 29위 「세로짜기·가로짜기」(1987.12)

고양이 이야기이므로 고양이를 그리면 된다고 생각하겠지만, 일러
스트레이터로서 표현해야 하는 것은 그 '폭신폭신'한 느낌이라고
생각했습니다. 이게 참 어렵더군요.

28위

 27위

날마다 '폭신폭신' 생각만 했습니다. '폭신폭신'이란 어떤 느낌일까. '폭신폭신, 폭신폭신' 하고 다른 일을 하면서도 '폭신폭신'이란 말만 생각했습니다.

# 26<sub>위</sub>

한참 생각한 끝에, 고양이 전체를 그리는 게 아니라 부분적으로 표
현해서 저 나름대로 '폭신폭신' 느낌을 냈는데, 어떠신지요?
여기서는 사물에 그림자를 넣지 않았습니다. 이것도 '폭신폭신'한
느낌을 위해서였습니다.

• 28-25위 그림책 《폭신폭신》(1998. 6)

# 25<sub>위</sub>

24위

무라카미 씨의 '카프카상' 수상 작품인《해변의 카프카》홍보용 별책
《소년 카프카》를 위해 그린 일러스트레이션입니다. 책과 고양이를
정말 좋아하는 무라카미 씨입니다. 한번은 무라카미 씨네 집에서 그
의 애묘 뮤즈에게 습격당할 뻔하기도 했었죠.

• 《소년 카프카》(2003. 6)

무라카미 씨가 학생 시절에 주웠다는 수고양이 피터 이야기의 일러스트레이션입니다. 아주 좋은 이야기이니 꼭 읽어보셨으면 합니다. 피터는 어느 날 어딘가로 사라져버렸다고 합니다.《소용돌이 고양이의 발견법》에 수록된 에세이입니다.

23위

무라카미 하루키 씨가 미국의 통신판매 사정을 쓴 에세이의 일러스트레이션입니다. 보스턴 근처에서 미국인이 말을 걸고 있는 장면입니다. 이 에세이도《소용돌이 고양이의 발견법》에 있습니다.

22위

# 21위

무라카미 씨가 자메이카에 간 이야기에 그린 일러스트레이션입니다. 1960년대의 자메이카 관광협회 광고를 그림으로 그렸습니다. 당시 잡지 『LIFE』의 1페이지 광고로 곧잘 나갔지요. 무척 괜찮은 디자인 이어서 아주 좋아했습니다.

이 일러스트레이션도 《소용돌이 고양이의 발견법》에 실려 있습니다. 이 책의 일러스트레이션은 모두 색연필로 그렸습니다. 색연필의 가루 같은 질감이 정말 좋습니다. 이 에세이에서 무라카미 씨는 어린 시절에 빙하기가 올까봐 걱정했다고 썼지요.

<span style="font-size:large">20</span><sub>위</sub>

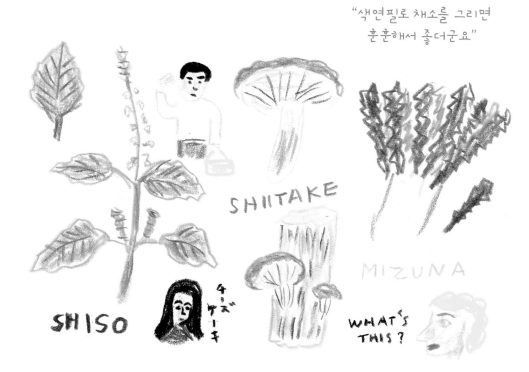

"색연필로 채소를 그리면
훈훈해서 좋더군요"

SHIITAKE

MIZUNA

SHISO

ケーキ

WHAT'S
THIS?

# 19위

미국(보스턴) 등의 슈퍼마켓에서는 채소가 일본 이름으로 표기되어 있다고 합니다. 그 채소의 그림을 그려보았습니다.
그리고 보니 뉴욕에 있을 때, '오크라'에 'OKURA'라고 써놓아서, 아, 일본 이름을 그대로 썼구나 하고 놀란 적이 있습니다. 이 그림도 색연필로 그렸습니다. 색연필로 채소를 그리면, 뭔지 모르게 훈훈한 느낌이 들어서 참 마음에 듭니다.

• 23-19위《소용돌이 고양이의 발견법》(1996. 5)

"나, 벗고 싶어요"
저기 무리하지 않아도 되니까
"난감하네" 콜록
국보 미즈마루

《해변의 카프카》 별책 《소년 카프카》에 그린 일러스트레이션 중 하나입니다. 때때로 이런 장난을 치고 싶습니다. 즐거운 작업이었습니다. 이 책에는 무라카미 씨와 둘이서 《해변의 카프카》를 제본한 공장을 견학하고, 그 견학기도 실었습니다. 마침 《해리포터》도 제본하고 있더군요. 《해변의 카프카》와 《해리포터》가 산더미처럼 쌓여 있는 것이 아주 인상적이었습니다.

그건 그렇고, 어째서 '국보 미즈마루'일까요. 이유를 잊어버렸네요.

• 《소년 카프카》(2003. 6)

18위

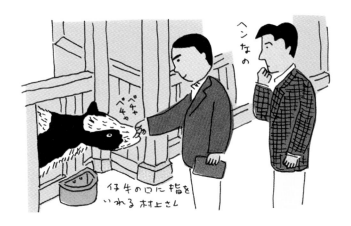

《해 뜨는 나라의 공장》은 무라카미 씨와 일곱 군데의 공장을 견학하고 쓴 책입니다. 이 그림은 고이와이유업 농장을 방문했을 때인데, 참 즐거웠습니다.

고이와이유업 농장 견학기 제목은 '경제활동하는 동물들의 오후'입니다. 동물을 좋아하는 무라카미 씨는 송아지와 즐겁게 대화를 나누었습니다. 입에 손가락을 넣어주기도 하며, 어떻게 그럴 수 있는지 놀라웠습니다.

공장견학은 상당히 재미있습니다만, CD 공장 같은 곳은 아무리 설명을 들어도 도통 무슨 소린지.

17위

《해 뜨는 나라의 공장》이 문고판으로 나왔을 때의 표지입니다. 단행본 표지는 미국의 포크아트 스타일로 했지만, 문고판은 내용을 전하기 쉽도록 견학한 공장에서 인상적이었던 것을 그렸습니다. 그림은 본문에 있는 것과 거의 다르지 않습니다. 해와 무라카미 씨와 저는 특별 출연입니다.

• 17-16위《해 뜨는 나라의 공장》(1990. 3)

# 16위

모리사와의 사식 견본을 위해 그린 그림입니다. 무라카미 씨의 〈오후의 마지막 잔디밭〉을 다양한 서체로 디자인한 책으로, 제가 제일 좋아하는 이 소설을 그런 식으로 사용하는 건 어떨까 싶었는데⋯ 이것은 카피라이터 히구라시 신조 씨에게 의뢰받았습니다. 아마 히구라시 씨도 이 소설을 좋아했을 겁니다.
몇 번이나 읽었지만, 그때마다 여름 잔디밭의 열기가 전해집니다. 주인공 청년의 일상의 느낌을 그림으로 그려보았습니다.

# 15<sub>위</sub>

이 그림은 《꿈의 서프시티》에 그린 것이라고 생각했는데, 어쩐지
아닌 것 같습니다. 죄송합니다만, 출처가 정확하지 않습니다. 하여
간 무라카미 씨와 일하면서 엄청난 수의 그림을 그려서, 종종 이렇
게 모를 때가 있습니다. 어렴풋이 이 그림을 그릴 때의 일은 기억
나는데, 출전이 생각나지 않습니다. 물론 긴 시간을 들여 무라카미
씨와 일한 책을 마구 찾아보았지만(처음부터 샅샅이), 역시 알 수 없
었습니다.
그림을 보니 뭔가 쇼타임의 시작 같습니다. 무라카미 씨를 평소의
언짢은 표정이 아니라, 즐거워 보이는 분위기로 그린 것이어서 골
라보았습니다. 쇼타임.

14<sub>위</sub>

# 13위

모리사와의 사식 견본을 위해 그린 그림입니다. 앞 페이지에도 있으니, 그것들과 같이 한번 봐주세요. 무라카미 씨의 단편소설 〈오후의 마지막 잔디밭〉을 그림으로 그렸습니다. 소설에 나오는 방을 그려 보았습니다. 이 소설은 중앙공론사에서 나온 《중국행 슬로보트》에 실려 있습니다. 추천합니다.

• 「세로짜기·가로짜기」 (1987. 12)

미즈마루/하루키 씨/가토 전무/가토 사장

무라카미 씨의 《해변의 카프카》가 나오자마자 베스트셀러가 되었습니다. 그래서 홍보용으로 《소년 카프카》라는 별책을 만들게 되어, 둘이서 《해 뜨는 공장》처럼 《해변의 카프카》 제본공장을 견학했습니다. 그림에 있는 사람은 이름대로입니다. 가토 사장과 가토 전무는 이 제본공장의 경영자(부자지간)입니다.

• 《소년 카프카》 (2003.6)

12위

"큰 파도는 연달아 세 개가 밀려오는 것"
알고 있습니까?

11위

《꿈의 서프시티》 표지용으로 그린 그림입니다. 무라카미 씨는 서핑 경험자라고 생각합니다. 저는 어린 시절 지쿠라라는 바닷가 마을에서 살아서, 그곳 친구들에게 배워 초등학생 때부터 서핑을 했습니다. 큰 파도는 연달아 세 개가 밀려옵니다.

• 《꿈의 서프시티》(1998. 6)

《해 뜨는 나라의 공장》에서 무라카미 씨와 견학한 고이와이 농장 풍경입니다. 사일로(저장탑−옮긴이)가 많이 있었습니다. 이런 목장 풍경 그리는 것을 좋아합니다. 정비가 아주 잘된 농장이어서 걷고 있으면 기분이 상쾌했습니다만, 이따금 목초나 동물 냄새가 코를 찔러서 그건 좀 난감하더군요. 하지만 이런 곳에 와서 그런 소릴 하면 안 되겠죠. 일은 제대로 하고 왔습니다요.
고이와이 농장은 여유롭고 좋은 곳이었습니다. 가족을 데리고 여러 번 다녀왔답니다.

10<sub>위</sub>

축사와 벽돌 사일로가 있는 풍경

牛舎と煉瓦のサイロのある風景.

베어놓은 목초가 줄무늬를 만들고 있는 목초지 풍경.

새소리가 난다

베어놓은 목초를 동그랗게 다발로 만들고 있음

넓은 목초지를 바라보는 우리

이 그림도 《해 뜨는 나라의 공장》에서 고이와이 농장에 갔을 때의
풍경입니다. 그림에도 있습니다만, 동물들을 위해 목초를 베는 장면
입니다. 넓은 목초지에 줄무늬가 생겼습니다. 우리는 그런 풍경을
멍하니 보고 있었습니다.
멀리 숲에서 작은 새가 지저귀는 소리가 들렸습니다. 해가 서쪽으
로 기울며 산들이 짙은 블루로 물들어가는 느낌이 참 좋았습니다.
여러 공장을 견학했지만, 풍경을 멍하니 바라보았던 견학지는 이곳
뿐이었던 것 같습니다.

09위

교토에 있는 교토과학표본이라는 회사를 견학했을 때의 그림입니다. 《해 뜨는 나라의 공장》의 공장 견학에서 제일 처음 찾아간 공장입니다. 무라카미 씨는 포머 재킷, 저는 헤링본 재킷을 입고 있습니다. 가운데 그림은 혈액 흐름 표본입니다.

이 페이지의 제목은 '메타포적 인체표본'이었습니다. 이런 곳에 있으면 초등학교 과학실이 떠오릅니다. 초등학생 때 인체표본을 만지다 보면 신장이 툭 떨어져, 원래대로 돌려놓는 데, 애를 먹곤 했었죠.

• 10-8위 《해 뜨는 나라의 공장》(1990.3)

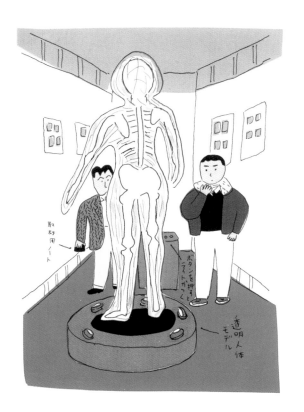

08위

"기위는 작은 그림입니다만,
좋아하는 작품 중 하나입니다"

# 07위

이 그림은 무라카미 씨의 《해변의 카프카》 표지를 나름대로 그려본 것입니다. 작은 그림입니다만, 좋아하는 작품이어서 여기에 싣기로 했습니다. 진짜 표지 사진에 사용된 그림은 무라카미 씨가 갖고 있다고 들었습니다. 딱히 설명이 필요한 그림은 아닙니다. 보시는 대로입니다. 하이쿠와 마찬가지로 설명 같은 걸 하면 시시해지죠.

• 《소년 카프카》(2003.6)

**AERA Mook** Asahi Shimbun Extra Report & Analysis Special Number 75_2001

# 村上春樹が
## わかる。

이것도 보시는 대로입니다. AERA의 무크지로 이런 제목의 책이 나
오게 되어 의뢰받았습니다. 아트 디렉터는 오카모토 잇셴입니다.
"무라카미 하루키 씨를 마음대로 그려주세요."라고 해서, 고양이를
좋아하는 무라카미 씨를 이렇게 그려보았습니다. 무라카미 씨가 입
고 있는 것은 '골든베어' 스타디움 점퍼입니다. 무라카미 씨가 실제
로 이것을 입었는지 어쨌는지는 모르겠습니다만, 어딘지 모르게 어
울릴 것 같은 느낌이 들어서 입혔습니다(내 맘대로). 어울리지 않습니
까? 무라카미 씨는 지금도 IVY 소년 같은 분위기를 갖고 있습니다.

• 『AERA MOOK 무라카미 하루키를 알다』(2001.11)

## 06위

'비법한 샐러드'
맛있습니다요

셀러리 / 사과 / 올리브오일 / 소금

무라카미 씨는 요리를 잘합니다. 그런데 저와 마찬가지로 편식을 합니다. 중화요리는 전혀 안 먹고, 그 외에 조개류와 닭고기, 그리고 더 있는 것 같습니다만, 채소류는 아주 좋아합니다.

이 그림도 출전을 모르겠습니다. 저는 《스멜자코프와 오다노부나가 군단》에 그린 것 같은데 아무래도 아닌 것 같습니다. 평소의 선에 마카로 색을 입혔습니다. 무라카미 씨와 요리의 관계를 얘기하고 싶어서 이 그림을 골랐습니다.

참고로 저는 채소를 싫어합니다. 채소를 풀때기라고 부르지요.

**05**위

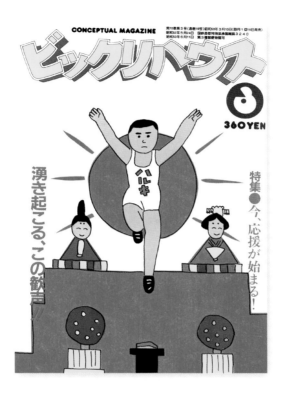

『비꾸리하우스』표지는 몇 권밖에 그리지 않았습니다. 그런 몇 안 되는 표지 중 하나입니다. 1984년 3월호입니다. "글리코 러너 분위기로 무라카미 하루키 씨를 그려주세요."라는 의뢰를 받고, 그대로 했습니다. 3월호여서 배경에 히나단(매년 3월 3일에 히나마쓰리가 열려, 가정에서는 히나단을 차려 히나 인형을 장식한다-옮긴이)을 그렸습니다. 이것은 제게는 소중한 한 권입니다.

무라카미 씨는 러너입니다. 해마다 니가타 현의 무라카미 시에서 열리는 무라카미·가사가와 국제 철인3종경기의 단골 선수로, 물론 완주를 합니다. 존경스럽습니다.

04위

03<sub>위</sub>

《코끼리공장의 해피엔드》에 그린 한 장입니다. 무라카미 씨와 처음으로 합작한 책입니다. 어느 날, 출판사에서 전화를 해 화집을 내지 않겠냐고 하더군요. 저는 화집 같은 건 쑥스럽다고 사양했습니다. 그랬더니, 그럼 누군가하고 같이 하는 건 어떠냐고 재차 제안을 해왔습니다. 무라카미 씨한테 이런 제안이 들어왔다고 전화했더니 기분 좋게 같이 하자고 해주었습니다. 책 제목도 무라카미 씨가 생각한 것입니다.

참고로 이 책에 수록된 단편 〈거울 속의 저녁노을〉은 제가 무라카미 씨의 소설에 처음으로 일러스트레이션을 그린 것입니다.

• 《코끼리공장의 해피엔드》(1999. 2)

사무실 어느 선반에나
스노돔이 있습니다.

원고는 지금도
만년필로 씁니다.

빈 깡통이나 민예품 그릇을
마카 통으로 쓰고 있습니다.

이 그림도 《코끼리공장의 해피엔드》에 실려 있습니다. 둘이서 이미 있던 것을 맞추어 만들었습니다. 아주 좋은 느낌으로 완성된 책입니다. 노란 것은 파이프담배 '세일' 캔입니다. 파이프는 콘파이프, 전철은 샌프란시스코를 달리는 노면전차입니다. 이 양철 완구는 기치조지 골목의 조그마한 장난감 가게에서 300엔에 샀습니다. 좋아하는 것이어서 곧잘 제 삽화에 등장합니다.

**02** 위

• 《코끼리공장의 해피엔드》(1983.1)

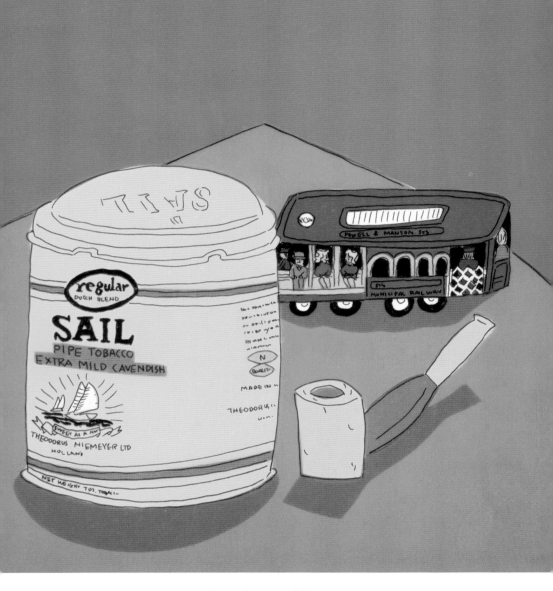

"300엔에 산 양철 완구가
제 그림에서 대활약을 하고 있습니다."

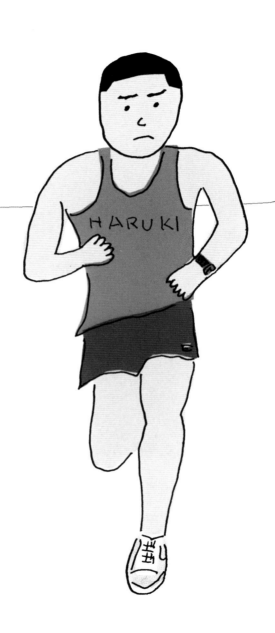

여러분이 잘 아시는 잡지 『BRUTUS』의 표지로, 달리는 무라카미 씨를 그려달라는 의뢰를 받고 그렸습니다. 77쪽의 『비꾸리하우스』 때 무라카미 씨와 비교하면, 좀 더 성숙하고 몸이 다부집니다.

달리는 무라카미 씨는 사실 참 멋있습니다. 저는 무라카미 씨가 출장한 무라카미·가사가와 국제 철인3종경기에 해마다 응원을 가는데요(무라카미 씨 왈, 미즈마루 씨는 그저 술을 마시러 오는 것뿐이라고 하지만, 그렇지 않습니다), 해가 갈수록 골인 순간에 생생합니다. 대단한 체력이죠.

이 그림을 보고 있으니 정말로 그가 제 쪽을 향해 달려오는 듯한 착각이 드네요.

무라카미 씨와는 많은 작업을 같이 해왔는데, 그중에서 이 그림을 가장 좋아합니다. 물론 다른 그림도 모두 좋습니다만……

• 『BRUTUS』 표지 (1999. 5)

01위

# 첫 만남부터
# 두 사람의
# 작업을 좇다

안자이 미즈마루와
무라카미 하루키,
두 사람이 함께 한 작업의
변천을 연대순으로
따라가보았다.
안자이 미즈마루 씨가
작업 중 에피소드와
일러스트레이션에
관한 생각을 이야기한다.

### 첫 만남과 첫 번째 작업

아는 편집자가 당시 무라카미 씨가 운영하던 가게 '피터 캣'에 저를 데리고 갔습니다. 그가 내 그림을 보고, 자주 내 이야기를 했다는 겁니다.

마침 하던 일이 마무리된 참이어서 따라갔습니다. 일 이야기며 영화 이야기, 두서없는 이야기를 나눈 기억이 납니다. 첫인상은 별로였습니다(웃음). 그런데 얘기를 하다 보니 여러 모로 생각이 통해서 친구가 될 수 있겠구나, 생각했죠. 마침 서로 집도 가까워서 길에서 종종 마주쳤습니다.

무라카미 씨와 처음 같이 한 작업은 『TODAY』(문화출판국)라는 여성지입니다. 무라카미 씨의 단편소설 〈거울 속의 저녁노을〉에 제가 그림을 그렸습니다. 무라카미 씨가 편집자에게 추천했던 것 같습니다.

"일러스트레이터로서 충실한 날들을 보내고 있습니다. 덴쓰에서 광고제작, 뉴욕에서 가로문자 디자인, 헤이본샤에서 편집디자인 등, 각각 배운 것들을 잘 활용하고 있습니다."

《코끼리공장의 해피엔드》

출판사에서 "화집을 내보지 않겠습니까?" 하고 제안을 해왔는데, 화집 같은 건 어렵다고 거절했습니다. 며칠 뒤, "다른 분하고 같이 하시는 건 어떠세요?" 하고 다시 제안을 해왔습니다. 무라카미 씨 이름을 댔더니 편집자도 "부디!"라고 해서, 무라카미 씨한테 얘기했더니 기분 좋게 응해주었습니다.

그려두긴 했지만, 발표하지 않은 그림이 꽤 있었습니다. 무라카미 씨도 그런 글이 있었고요. 그걸 서로에게 도킹시킨 것이 이 책입니다. 이 그림을 위해, 이 글을 위해, 그런 건 없습니다. 그렇게 각자 갖고 있는 것을 모은 것뿐인데, 전에 곧잘 마셨던 커티삭 그림을 보냈더니, 우연히 그도 커티삭 시를 써놓은 게 있고. 기가 막히게 그림과 문장이 잘 맞았습니다.

1983년 12월(CBS·소니 출판)
무라카미 하루키 단편집.
그림과 글로 구성되었다.

《중국행 슬로보트》

무라카미 하루키 씨의 표지 그림을 처음으로 그린 책. 장정도 제가 했습니다. 무라카미 씨의 책은 언제나 사사키 마키 씨가 표지 그림을 담당했죠. 사사키 씨는 선을 사용하여 그려서, "사사키 씨를 좋아하는 무라카미 하루키 씨가 내게 부탁하다니 어찌된 일일까." 생각하며, 선이 아니라 팬톤을 사용하여 기리에(종이를 오려내어 사물의 형태로 만든 것. 또 그것을 그림처럼 구성한 것-옮긴이)처럼 해보았습니다. 이것이 성공해서 당시 서점에서도 꽤 눈에 띄었답니다.

젊은 디자이너들이 이 표지를 보고 디자이너가 되겠다고 결심했다는 말을 해주어서 기뻤지요. 얼핏 보아 아무것도 아닌 듯한 디자인이지만, 지금 봐도 촌스럽지 않은 보편적인 매력이 있다는 말을 곧잘 듣습니다.

# 中国行きのスロウ・ボート

## 村上春樹

1983년 5월 (중앙공론)
단편집. 표제작〈중국행 슬로보트〉외 6편 수록.

『비꾸리하우스』

무라카미 씨를 글리코 마크*처럼 달리게 하고 싶다고 해서 그
렸습니다. 무라카미 씨를 그린 것은 이것이 처음이었습니다.

《개똥벌레·헛간을 태우다·그 밖의 단편》

"표지는 미즈마루 씨의 글씨로 가고 싶다"고 무라카미 씨가
주문해서 쓴 것입니다. 그런데 조금은 감추는 맛이 있는 게
좋을 것 같아서 팬톤지를 잘라서 색을 넣었습니다. 무라카미
씨도 마음에 들어 했습니다. 아무리 시간이 지나도 질리지 않
는 디자인입니다.

*오사카의 랜드마크가 된 제과업체 글리코의 네온 간판 - 옮긴이

1984년 3월 (파르코출판)
74년~85년까지 발행된 서브컬처잡지.
130호로 폐간.

1984년 7월 (신초사)
단편집. 표제작 〈개똥벌레〉.
〈헛간을 태우다〉 외 3편을 수록.

《무라카미 아사히도》

이 무렵부터 선을 사용하여 그리게 됐습니다. 책 속의 일러스트레이션은 선을 사용하여 그렸습니다만, 표지 그림은《중국행 슬로보트》와 마찬가지로 기리에 풍으로 완성했습니다. 제목도 '아사히도<sup>朝日堂</sup>'이니, 차라도 마시는 기분일까 하고(웃음). 나는 찻잔 모양을 좋아해요. 어디서 보아도 아주 예술적이고 멋진 모양이라고 생각합니다. 그림 소재로서도 좋아해서 자주 그리죠.

1984년 7월(와카바야시출판기획)
무라카미 하루키 첫 에세이집.
『일간 아르바이트뉴스』 등에
연재한 글들을 수록.

《무라카미 아사히도의 역습》

무라카미 씨가 "인디아나 존스처럼 그렸으면 좋겠다"고 주문
을 해서 이런 분위기로 그렸습니다. 문고판은 표지 그림을 작
게 다시 그렸습니다.

두 개는 같은 그림으로 보이지만, 무라카미 씨의 얼굴도 다르
고, 문고판에서는 오른쪽 아래에 있는 고양이도 뺐습니다.

표지는 서점에서 눈에 띄게 되기 때문에 사양할 때가 있습니
다. 흥미 없는 사람에게도 보이니까, 좀……(웃음). 눈에 띄지
않는 일을 하는 편이 좋더군요.

1986년 6월 (아사히신문사)
에세이집.
『주간아사히』에 1985~86년에
연재한 것을 수록.

1989년 10월(신초문고)
1986년의 단행본을 문고화한 것.
권말에는 '번외편'으로 대담을 수록.

## 《랑게르한스섬의 오후》

이것은 『CLASSY』 창간호부터 '무라카미 아사히도 화보'라는 제목으로, 2년간 연재한 것을 모은 것입니다. 무라카미 씨의 글과 제 그림으로 구성되어 있습니다. 이렇게 큰 그림을 연재로 그린 것은 이 작업이 처음이었습니다. 표지 그림은 출간 때 그린 것입니다.

연재를 시작할 때, 당시 편집장이 "무라카미 씨께서 그림 담당이 안자이 씨라면 하겠다고 하시는데, 잘 부탁드립니다." 하는 의뢰를 받은 기억이 나는군요(웃음).

책 마지막에 있는 〈랑게르한스섬의 오후〉라는 글은 연재 때 없었던 것인데, 이 책을 위해 무라카미 씨가 쓴 것입니다.

얘기가 새는데, 제 책인 경우 책 디자인에 관해서는 디자이너에게 일단 맡기면 아무 말도 하지 않습니다. 어떤 형태로 디자인해도 어울리는 그림을 그리고 싶습니다.

1986년 11월 (고분샤)
2년간 연재한 에세이를 모았다.
그림과 글이 좌우 양면으로 실려 있다.

《해 뜨는 나라의 공장》

표지는 어린이가 공장 견학을 간 것처럼 천진난만한 분위기
로 그렸습니다. 무라카미 씨와 함께 여기저기 공장을 취재했
는데, 그는 진지하게 열심히 질문을 하더군요. 옆에서 들으면
서, 참 날카로운 질문을 하는구나, 생각했습니다.
이 책은 정말 좋은 책이라고 생각합니다. 바라건대 여러 곳을
다녀보고, 한 권 더 이런 책을 만들고 싶습니다. 이 시기에 이
책이 나와서 다행이었습니다.

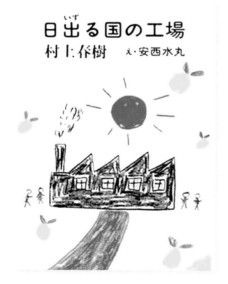

1987년 3월(헤이본샤)
안자이 씨와 무라카미 씨가
실제로 공장 취재를 간 방문기.

《코끼리공장의 해피엔드》(문고판)

문고판 표지는 단행본과는 그림이 다른 게 좋을 것 같아서 다시 그렸습니다.

《무라카미 아사히도》(문고판)

단행본을 문고판으로 만들었습니다. 내용은 변함없습니다.

1986년 12월(신초문고)
83년에 출판된 것을 문고화했다.
무교정 대담 수록.

1987년 2월(신초문고)
권말에는 '글·안자이, 그림·무라카미'로
입장을 바꾼 역전 칼럼을 실었다.

# 초상화 코너

저는 제가 그린 초상화를 '안 닮은 초상화'라고 부릅니다. 조금은 분위기를 포착한 것 같지만, 똑같이 닮지는 않았죠.
무라카미 씨의 에세이에서도 여러 사람을 그렸습니다. 사진을 보고 그리지만, 그걸 한참 보고 나서 머릿속에 내 나름의 사진을 입력하여, 그 영상을 바탕으로 그리는 것입니다. 그래서 사진을 보고 그리는 게 아니라, 머릿속에 입력한 영상, 즉 내가 느낀 나름대로의 인상을 그립니다.
그래서 제가 그린 초상화는 '인상파'라고 해도 좋을지 모릅니다(웃음). 그런데 역시 닮지 않았죠.

비슷한 얼굴들인 아데랑스 유명인

와카하라 이치로(가수)
후지마키 준(배우)
우에하라 켄(배우)
밥 토스키(골프 티칭 프로)

해리 벨라폰테

《크래쉬》의 로잔나 아퀘트

로라 니로
〈Eli And The Thirteenth Confession〉 CD 표지에서

リ4ャード・ブルックス監督
「カラマーゾフの兄弟」(一九五七)より

イワン
リ4ャード・ベイスハート

フョードル
リー・J・コッブ

ドミートリー
ユル・ブリンナー

アルバート・サルミ

グルーシェンカ
マリア・シェル

アレクセイ
ウィリアム・シャトナー

○カテリーナにはクレア・ブルームが扮して
いました （九）

표도르: 리·J·코브
이반: 리처드 베이스하트
스메르디아코프: 앨버트 샐미
드미트리: 율 브리너
알렉세이: 윌리엄 섀트너
그루셴카: 마리아 셸
*카테리나 역은 클레어 블룸이었습니다.

리처드 브룩스 감독
〈카라마조프의 형제들〉(1957)에서

こんな顔だったで
しょうか （四）

土橋勝征

이런 얼굴이었을까요
도바시 가쓰유키

이언 홈
브루스 윌리스
밀라 요보비치

Vではじまる言葉には
素敵なものがたくさんあるよ

リュック・ベッソン監督
「フィフス・エレメント」より

イアン・ホルム
ブルース・ウィリス
ミラ・ジョヴォヴィッチ

〈제5원소〉에서 뤽 베송 감독
V로 시작하는 말에는 멋진 것이 많이 있다

다양한 무라카미 씨

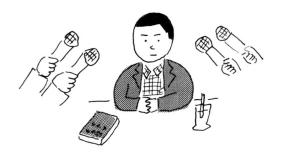

가끔 길에서 독자가 말을 걸 때가 있다. "어떻게 내 얼굴을 알
아봤어요?" 하고 신기해하며 물으면, "무라카미 씨 얼굴은 미
즈마루 씨 그림으로 늘 보고 있으니까요, 쿡쿡" 하고 대답하
는 사람이 많다. 처음에는 잘 믿어지지 않았지만(내 얼굴이 아
무리 그래도 그렇게 단순하게 구성되어 있나?), 그런 경험이 거듭
되다 보니, 나로서도 "음, 정말 그런가." 하고 멈춰 서서 깊이
생각하지 않을 수 없게 됐다. 으음, 그렇게 닮았나.

**_무라카미 하루키_**
〈안자이 미즈마루는 칭찬할 수밖에 없다〉(1995. 5)에서

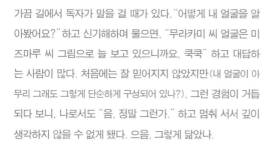

《해 뜨는 나라의 공장》(문고판)

단행본에 비해 문고본은 가볍게 사기 쉽죠. 손에 들기 쉽고, 대중에게 융화되기 쉬운 표지를 의식했습니다. 즐거운 표지로 나온 것 같아요. 표지는 본문 내용을 그림으로 그려 레이아웃했습니다.

얘기가 샙니다만, 종종 "기존에 있는 그림을 사용했으면 좋겠다." 하는 의뢰를 받을 때가 있는데, 그럴 때는 대부분 다시 그립니다.

다른 일로 그린 그림을 다른 곳에서 사용하는 것은 저의 원칙이 아니라서요!

1990년 3월(신초문고)
87년 발행된 단행본을 문고화한 것.
삽화와 에세이로 엮었다.

《랑게르한스섬의 오후》(문고판)

젊은 여성이 들고 다닐 것을 의식해서 귀여운 텍스타일처럼 그렸습니다. 장정도 제가 했습니다.

《무라카미 아사히도 하이호》(문고판)

단행본 표지는 제가 그리지 않았습니다만, 문고화될 때는 표지를 의뢰받았습니다. "하이호~"라고 해서 말을 탄 듯한 느낌이 좋지 않을까 생각했죠. 그림 가장자리에는 항공우편 같은 분위기를 냈습니다.

1990년 10월(신초문고)
86년에 발행한 것을 문고화한 것.
표지는 새롭게 그렸다.

1992년 5월(신초문고)
문고판 표지를 안자이 씨가 담당.
단행본 미게재 분을 더해서 총 31편 수록.

《슬픈 외국어》

무라카미 씨가 미국에서 생활하던 시절의 이야기가 많아서 미
국의 포크아트적인 분위기로 그렸습니다. 그 분야에서 그랜머
모제스 씨가 잘 알려져 있죠. 단행본, 문고본 모두 그런 순진무
구한 느낌의 그림을 그리려고 했습니다.
제 장정은 일러스트레이션이 있고 제목이 있고 작가의 이름이
있습니다. 이것이 기본 디자인입니다. 별로 손대지 않으려고
합니다.

1997년 2월(고단샤문고)
에세이집. 무라카미 씨가 미국에 체류했던
약 2년 동안의 경험을 모았다.

1994년 2월(고단샤)

인쇄용 지정지

《밤의 거미원숭이 - 무라카미 아사히도 단편소설》

광고에 사용될 때는 가로로 길고 좁은 그림이어서 사이즈를 바
꾸어, 다시 그렸습니다. 장정은 후지모토 야스시 씨가 담당했
습니다. 표지의 원화는 더 작은 그림이었는데, 디자이너가 확
대했습니다. 이런 느낌도 재미있어 보여 마음에 들었습니다.
제가 상상하지 못한 선의 부드러움이 나와서, 그 우연성을 살
려놓았습니다. 나는 기본적으로는 선線 일러스트레이터여서
선을 확실히 보여주기 위해 되도록 실물 치수로 그리려고 하고
있습니다. 크면 크게, 작으면 작게 그리죠. 그런데 "이 공간에
내 펜의 선은 너무 가늘다."라고 생각할 때는, 좀 작게 그려서
확대하도록 합니다. 이것은 제법 확대한 편입니다.
저는 반쯤 놀이 기분으로 그린 그림이 마음에 들더군요. 진지
함이 좋은 거라고 생각하는 일본에서는 별로 없는 스타일이죠.
일본인에게는 진지한 것이 좋고, 진지하지 못한 것은 좋지 않
다고 생각하는 풍조가 있습니다. 그러나 그림을 그릴 때의 태
도로, 진지하게 그림과 마주해야 좋은 그림을 그릴 수 있는 사
람도 있고, 그렇지 않은 사람도 있습니다. 아침에 일어나 냉수

1995년 6월 (헤이본샤)
J · 프레스의 광고. 파카만년필 잡지광고연재를 게재.
전자는 전부 다시 그렸습니다.

마찰을 하고 불단에 기도를 한 뒤 작업에 들어가는 도예가가 있는가 하면, 저는 휘파람을 불면서 작업 선반을 걷어차며 일을 하는 편이라고 할까요(웃음).

《무라카미 아사히도 저널 소용돌이 고양이의 발견법》

"고양이를 그려주세요." 하는 의뢰를 받고 그린 기억이 납니다. 고양이를 멋있게 그리는 건 재미가 없어서, 낙서처럼 그렸습니다.

《밤의 원숭이》(문고판)

이 책도 문고판으로 만들며, 많은 사람들이 손에 들고 즐거워할 수 있는 표지를 만들려고 다시 그렸습니다. 원숭이는 제목의 '밤의 거미원숭이'에서 따왔습니다. 그대로 평범하게 그리면, 단순한 원숭이가 돼버리니, 굳이 원숭이인지 뭔지 모를 느낌으로. 제목은 직접 썼습니다. '밤'이라는 글자는 활자가 되면,

1997년 2월 (고단샤)
95년 발행한 단행본을 문고화한 것.

1996년 5월(신초샤)
94년~95년 『SINRA』에 연재한 에세이집.
《슬픈 외국어》 속편.

다른 이미지가 나옵니다. '거미원숭이' 쪽도 손글씨 쪽이 재미있을 것 같아서 직접 썼습니다.

## 《무라카미 아사히도 꿈의 서프시티》

"무라카미 씨가 서핑하는 그림을"이라는 의뢰가 있었습니다. 그의 연재 중에 제가 이따금 게스트로 불려가는…… 케이스로 CD에 수록한 것이 부록이 되었습니다.

서로 자주 다니던 바에서 녹음했습니다. 한심한 얘기들만 나누니까, 나중에 바텐더가 "그게 일이라니 참 좋겠습니다."라고 하더군요(웃음).

CD에는 저와 무라카미 씨의 대담이 수록되어 있습니다. 이것으로 무라카미 하루키의 목소리를 처음 들었다는 사람들이 많더군요. 저는 그의 목소리를 '백금 목소리'라고 하죠. 참고로 그는 기름에 튀긴 듯한 글씨를 쓰지요(웃음).

1998년 6월 (아사히신문사)
『바소』에 게재된 글을 수록.
CD-ROM에는 사이트에서
독자들과의 대화를 발췌해 담았다.

《폭신폭신》

무라카미 씨가 "그림책 해보지 않을래요?" 하고 제안해왔을 때는, 이미 이 원고가 완성되어 있었던 것 같습니다. "하겠습니다." 대답했더니, 바로 원고가 도착했습니다. 러프를 그려서 무라카미 씨한테 보여주었더니, 마음에 들어 했습니다. 무라카미 씨와 그림책 작업은 처음이었습니다만, 표지나 삽화 작업을 할 때와 마음은 같았습니다.

무라카미 씨의 글은 그림으로 표현하기 아주 쉽고, 제가 마음대로 그릴 수 있게 해주어, 늘 기분 좋게 작업합니다. 다른 분들과도 그렇게 일을 합니다만, 특히 친근감을 갖고 그리죠.

이 '폭신폭신'에서 가장 많이 생각한 것은 고양이의 '폭신폭신'한 느낌입니다. 고양이 이야기이니 고양이를 그리는 것은 간단하지만, 일러스트레이터로서 제 역할은 이 고양이의 '폭신폭신'한 느낌을 표현해야 하는 것이죠.

날마다 다른 일을 하면서도 "폭신폭신이란 뭐지?" 생각했습니다. 결과적으로 고양이를 부분부분 그리는 것으로 그것을 표현하기로 했습니다.

그리고 사물에 그림자를 넣지 않았습니다. 평소에는 사물에 꼭

"매일 마감에 쫓기는 날들이었습니다. 삽화, 소설, 에세이 등,
매달 30편 정도 연재를 안고 있었죠.
그래도 즐거웠습니다. 내가 선택한 일이니까요."

그림자를 넣었는데요. 여기서는 아무것도 넣지 않아야 더욱 폭신폭신한 느낌을 살릴 수 있겠다는 결론을 내렸죠.

결과적으로 작가도 좋아했고, 저도 만족스러웠습니다. 아주 마음에 드는 책입니다.

### 《코끼리 공장의 해피엔드》(개정판)

무라카미 씨의 저서 중에 이《코끼리 공장의 해피엔드》만 개정되지 않았습니다. 그래서 새롭게 만들자는 의뢰가 들어왔습니다.

개정판은 평소에 종종 일을 부탁하는 구메 아키코 씨가 장정을 맡아주었습니다. 그녀의 장정은 문자를 배열하는 법이며 공간 사용이 아주 뛰어납니다. 저는 디자인이란 전달하는 것이라고 생각합니다. 그런 의미에서 그녀의 장정은 정말 훌륭합니다.

1998년 6월(고단샤)
둘이 처음으로 공동 작업한 그림책.
늙고, 커다란 수고양이 이야기.

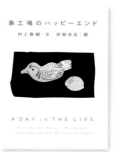

1999년 2월(고단샤)
83년에 CBS · 소니 출판에서 출간된 것에,
신작을 더해 새롭게 편집했습니다.

## 손글씨도 대단하다

저는 어릴 때부터 서예를 배웠습니다. 어머니는 제가 그림 그리는 걸 몹시 싫어해서 화실에 보내질 않았죠. 대신 서예 쪽으로는 아주 훌륭한 선생님을 붙여주었습니다.

기본적으로 필체가 나쁜 글씨로, 자세도 연필 잡는 법도 좋지 않은 편입니다. 그런데 종종 "안자이 씨의 손글씨로 해주세요." 하고 의뢰하는 사람이 많으니, 어쩌면 제 글씨에 분위기가 있는지도 모르겠군요(?).

잘 쓰려고 하면 더 써지지 않습니다.

항상 아무 생각 없이 휘리릭 써버립니다.

螢・納屋を焼く・その他の短編 村上春樹 ④

ふゆふゆ ⑤

村上朝日堂
はいほー! ⑥

文 村上春樹
絵 安西水丸 ⑦

村上朝日堂 ⑧

❶ 《소년 카프카》 칼럼에서(2003. 6)

❷ 《스멜자코프 대 오다 노부나가 군단》 삽화(2001. 4)

❸ 초단편소설 《밤의 거미원숭이》(1995. 6)

❹ 단편집 《개똥벌레·헛간을 태우다, 그 밖의 단편》 제목(1984. 7)

❺ 그림책 《폭신폭신》 제목(1998. 6)

❻ 《무라카미 아사히도 하이호-》 제목(1992. 5)

❼ 《소용돌이 고양이의 발견법》 도비라(1996. 5)

❽ 《무라카미 아사히도》 제목(1984. 7)

# 최근 10년 동안 두 사람이 한 작업을 돌아보다

'무라카미 하루키에게 일단 부딪히자' 시리즈

무라카미 씨의 일상을 그려주었으면 한다고 해서, 이런 느낌일까, 하고 그렸습니다.

교정지를 단숨에 다 읽었습니다. 아주 공부가 되는 내용이었습니다. 무라카미 씨를 잘 알 수 있는 책입니다. 하여간 재미있습니다. 한 사람 한 사람의 독자에게 잘도 대답하는구나, 감탄했습니다. 그의 성실함이 잘 전달되는 책입니다.

내지 그림을 그릴 때는 대충 레이아웃한 교정지가 와서, "이 공간에 컷을 넣어주세요." 하는 지정이 있었습니다. "자유롭게 그려주면 우리가 디자인하겠습니다."라고 하는 것보다 그렇게 공간을 지정해주는 편이 그리기 쉽습니다. 일도 빨리 진행되고요. 지정된 공간 앞뒤 이야기를 읽고, 어디를 그림으로 할지는 제가 골랐습니다.

상당한 매수를 신나게 그려나갔답니다. 한 권의 분량이 상당했지만, 그리 시간이 걸리지 않았습니다.

"거품경제가 사라지고, 올바른 일러스트레이터만이
살아남는 시대가 되었다고 생각합니다.
여전히 마감에 쫓기며, 주말에도 일을 합니다.
1년 중에 쉬는 날은 설 연휴 3일뿐이지요."

일주일도 걸리지 않았을걸요. 글이 재미있어서 진도도 빨랐습니다.

읽다보면 이런 그림을 그리자 하는 게 떠오릅니다. 일일이 "뭘 그리지?" 고민한다면 일러스트레이터가 될 수 없다고 생각합니다. 꾸물꾸물 생각하다 결론을 내지 못하는 것은 싫습니다. 언제나 글을 읽으면 바로 그림이 머리에 떠오릅니다.

언제였던가, 하네다 공항으로 가는 모노레일에서 지긋하게 나이 먹은 아저씨가 이 책을 열심히 읽고 있는 걸 보고 웃음이 나서 혼났습니다.

그런데 정말로 그만큼 재미있습니다.

red
《그렇다, 무라카미 씨한테 물어보자》
2000년 8월(아사히신문사)

blue
《이것만큼은, 무라카미 씨한테 말하자》
2006년 3월(아사히신문사)

green
《무라카미 씨한테 한번 도전해볼까》
2006년 3월(아사히신문사)

일반인들이
무라카미 하루키에게
'일단' 질문을 던지는
시리즈. 일상생활부터
작품에 이르기까지,
무라카미 씨가 일일이
메일로 대답한다.

## 《스멜자코프 대 오다 노부나가 군단》

《꿈의 서프시티》 속편. 표지에 장군을 등장시켰습니다. 장군은
갑옷을 입고 있어서 어렵습니다(웃음).
제목에 '스멜자코프'를 넣은 부분은 참 재치 넘칩니다. 스멜자
코프 아세요?《카라마조프의 형제》에 나오는 주요인물이랍
니다.

## 《소년 카프카》

책 속의 기획으로《소년 카프카》제본공장에 견학을 갔습니다.
끝난 뒤, 모두 장어를 먹었지요. 이때, 무라카미 씨는 이런 무늬
의 알로하셔츠를 입었습니다. 돌아와서 그림을 그릴 때는 "그
때, 그 사람은 이런 느낌이었지." 떠올리면서 그립니다.
의식적으로 관찰하는 건 아닙니다만, 어릴 때부터 줄곧 그랬습
니다. 기억력은 좋은 편이라고 생각합니다.
옛날에는 외국잡지도 고가여서 직접 살 수 없었어요. 그래서
책방에서 그림을 한참 보고 외워서 집에 오자마자 떠오르는

2001년 3월 (아사히신문사)
《꿈의 서프시티》 속편.
『ASAHI 파소콘』 게재 글을 수록. CD 포함.

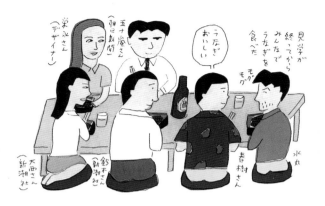

견학이 끝난 뒤
모두 장어를 먹었습니다
이주가라시 씨 (아사히신문)
- 윗줄
에이나가 씨 (디자이너)
- 이주가라시 옆 갈색머리
우물우물 미즈마루
"장어 맛있네요" 하루키 씨
스즈키 씨 (신초샤)
오니시 씨 (신초샤)

대로 재현하기도 했었죠. 여행을 하며 에세이 그림을 그릴 때
도 취재한 메모를 보고 떠올리면서 그림을 그립니다. 무척 즐
겁습니다.

정경의 영상이 내 속에 인풋되어 있으니까요. 그래서 카메라로
찍지 않아도 가만히 보고 있기만 해도 되는 겁니다. 그걸 돌아
와서 그리죠. 저의 몇 가지 안 되는 능력 중 하나가 아닐까 생
각합니다.

03년 6월 (신초샤)
인터넷상으로 《해변의 카프카》 독자로부터 받은
질문, 감상 1,220통에 무라카미 씨가 대답한다.

《무라카미 가루타 우사기오이시-프랑스인》

"미즈마루 씨, 가루타 한번 만들어봅시다." 하고 무라카미 씨가
말해서, 진짜 가루타(낱말카드놀이-옮긴이)를 만드는 건가 했는
데, 책이더군요(웃음).

즐거웠습니다. '아ぁ'부터 차례로 원고가 오면 읽으면서 그려나
갔습니다. 그리는 것이 재미있어서 자꾸자꾸 그렸습니다.

담당 편집자가 완성된 삽화를 무라카미 씨한테 갖고 갔더니,
몹시 기뻐하며 그 자리에서 단번에 머리글을 썼다고 합니다.

책 속의 색은 원화와는 조금 다릅니다. 책 종이가 크림색이어
서 조금 향긋해 보입니다. 이건 이것대로 재미있군요.

빨간색이 노란색이 되어 있거나 하면 그런 건 좀 곤란하지만,
원화 색과 인쇄 색이 다소 달라도, 기본적으로 인쇄소도 열심
히 작업했으니까요. 아무도 '나쁘게 해야지' 생각하고 하는 건
아니니까, 별로 까다롭게 굴지 않습니다. 책은 모두의 공동 작
업이니까요.

일러스트레이터란 약간의 색 차이는 재미있네 하고 생각하지
못하면 하지 못할 일이죠.

2007년 3월(문예춘추)
50음순으로 무라카미 씨가 쓴 글에
안자이 씨가 그림을 그려서 태어난 가루타.

《도쿄 스루메 클럽 지구를 헤매는 법》

표지, 즐거워 보이네요. 여기저기 여행한 뒤의 정담, 참 재미있을 것 같습니다. 멤버에 끼지 못한 게 유감이군요(웃음).

책에는 제가 그린 야마나시 현 오부치자와의 에키벤(철도역에서 파는 도시락-옮긴이) 포장지에 관한 언급도 조금 나옵니다. 당시 장사가 잘 안 되는 곳을 홍보해주는 텔레비전 프로그램 기획이 있었습니다. 감독은 이타미 주조 씨였습니다.

오부치자와 역에 별로 인기가 없는 에키벤 가게를 홍보하기로 해서, 도시락을 2단으로 만들고, 이타미 주조 씨가 감독하고, 요리사 선별은 야마모토 마스히로 씨가, 디자인은 야마타 가즈히코 씨가 했습니다. 저한테는 "도시락 포장지 그림을 좀." 하는 부탁이 들어 왔었죠. 그 뒤로 판매가 잘되었다고 하더군요. 오부치자와 역에 전철이 설 때마다 다들 사는 모양입니다.

2008년 5월(문춘문고)
무라카미 하루키, 요시모토 유미, 쓰즈키 교이치 세 명의 여행기.
『TITLE』에 연재한 것을 엮었다.

《반딧불이 · 헛간을 태우다 · 그 밖의 단편》(문고판)

와다 마코토 씨와 2인전을 열었을 때, 이 그림을 본 무라카미
씨가 "이걸 문고판 표지로 쓰게 해주세요"라 했다고.
전에 만년필로 그린 풍경화를 실크스크린으로 작업한 전람회
를 연 적이 있습니다. 그때 작품과 이것 중 어느 쪽으로 할지
망설였다고 합니다. 결국, 일반적으로 이 꽃 쪽을 더 귀엽다고
생각할지도 모르겠다며, 이 그림으로 했다는군요.

2010년 4월(신초문고)
《노르웨이의 숲》의 바탕이 된
〈반딧불이〉가 수록된 단편집을 새롭게 재수록.
다른 표지로 1984년에도 문고화된 적이 있다.

《무라카미 하루키 잡문집》

책에서 저와 와다 마코토 씨가 해설 대담을 합니다. "둘이서 내 얘기를 해주세요." 하는 무라카미 씨의 의뢰를 받았지요. 재미있었습니다, 얘기하고 싶은 대로 맘껏 해서. 무라카미 씨 본인은 그걸 읽고 어떻게 생각했는지 모르겠습니다만. 지금쯤 "괜히 부탁했네"라고 생각할지도 모르겠군요.
저로서는 조심스럽게 얘기한다고 했습니다만.
무라카미 씨 본인은 '잡문집'이라고 했지만, 저는 무라카미 하루키의 재미를 한꺼번에 방출한 책이라고 생각합니다. 아주 재미있습니다.

11년 1월(신초사)
1979~2010년까지의 미수록 작품과 글 중에
무라카미 씨가 고른 69편.

**그 밖의 뒷이야기**

## 30년
## 소울 브라더

무라카미 하루키 씨와의
추억을 중심으로 한 인터뷰.
더 나아가 모델,
가르치다, 놀이 등.
키워드에 따라 다양한
생각을 듣는다.

미즈마루 씨와 함께 일을 하게 된 지도 벌써 12, 3년이 되지만,
'안자이 미즈마루란 대체 어떤 인물인가'라는
규정definition이 요 몇년간 점점 모호해지는 것 같다.
어떨 때는 일러스트레이터 안자이 미즈마루이고,
어떨 때는 작가이자 수필가 안자이 미즈마루이고,
또 어떨 때는 해가 지면 그냥 술꾼 안자이 미즈마루다.
이거 대단한데 하고 무심결에 감탄하게 하는 면이 있는가 하면,
남들 앞에서 그리 큰소리로 말할 수 없는
몇 개의 특이한 기질도 있다.
그런 다면성이 하나로 모여
안자이 미즈마루라는 사람을 이루는 것,
한 가지 측면이나 역할로 무리하게 규정지으려고 하면,
이 사람의 본질은 장어처럼 스르륵 어딘가로
새어나갈지도 모른다.

– 무라카미 하루키
〈안자이 미즈마루는 당신을 보고 있다〉에서(1993.4)

# 무라카미 마을에 잠입하다

### 첫 만남과 인연

◦무라카미 씨와의 만남은 운명처럼 느껴집니다. 처음에 만났을 땐, 몹시 자연스러운 느낌이었습니다. 이따금 내가 아닌 다른 사람이 그림을 그렸더라면 무라카미 씨의 글이 어떻게 표현됐을까 생각할 때가 있는데요(관계없을지도 모릅니다만). 생각하면 참 신기한 인연입니다.

### 공장 견학

◦《해 뜨는 나라의 공장》(86년)은 초봄부터 여름이 끝날 때까지 썼습니다. 함께 공장을 돌았죠. 무라카미 씨는 대부분 반바지로 다녔는데, 아무래도 인터뷰 할 때는 실례라고 생각하는지 어딘가에서 갈아입더군요.
고이와이 농장에 갔을 때는 소를 건드리기도 하고 쓰다듬기도 하고, "역시 동물을 좋아하는구나." 생각했던 기억이 납니다.
마지막으로 견학을 간 곳은 가발 공장인 아데란스였습니다. 가발 식모植毛를 체험하자! 이렇게 됐습니다만, 무라카미 씨가 하니 엉성하더라고요. 그래서 제가 대신했습니다. 소는 잘 돌보는 무라카미 씨였지만, 식모는 제가 훨씬 나았습니다.

## 니가타 현 무라카미 시

◦ 아데란스 공장은 니가타 현 나카조마치에 있어서, 시간이 남아 관광을 했습니다. 택시운전사에게 부탁했더니 무라카미 시에 데려가주었습니다. 우리가 처음으로 무라카미 시에 가게 된 계기입니다.

그때는 무라카미 시에 관해 잘 몰랐습니다. 무라카미 신문이라는 것도 있더군요. 무라카미 시 / 무라카미 하루키 / 무라카미 신문이란 게 재미있어서 사진을 찍었습니다.

나중에 그곳이 성하마을城下町(영주의 거점인 성을 중심으로 형성된 도시-옮긴이)로 무가 저택이 있으며 연어가 유명하고, 제가 좋아하는 술 '시메하리쓰루'의 양조장이 있다는 걸 알게 되었습니다(주: 안자이 미즈마루는 성하마을을 좋아함). 게다가 그곳에서 해마다 철인3종경기가 열리는 겁니다. 그래서 무라카미 씨의 철인3종경기 도전이 시작됐죠. 이 마을과는 아주 인연이 깊어서 지금도 한 해에 한 번씩 다녀옵니다.

## 하는 이야기

◦ 둘이 있으면 여러 가지 이야기를 합니다. 그런데 문학 얘기 같은 건 하지 않습니다. 언제나 야구나 음악, 영화 이야기가 많죠. 의미 있는 이야기는 없고요. 말수가 적은 사람이지만, 얘기를 하면 재미있습니다. 소설에서도 그렇지만, 비유가 독특하고 재미있어요.

제가 "그 영화 봤나?" 하고 물으면 대부분 봤습니다. 게다가 미국 영화인 경우, 원작까지 다 읽기도 하더군요.

이거 푸딩인가??

## 사람을 만나다

◦ 저한테 타고난 복이 있는지, 좋은 사람을 만났고, 이런 걸 하고 싶다고 생각하면 그렇게 될 때가 있습니다. 무라카미 씨와 알게 됐을 무렵에도 어슬렁어슬렁 길을 가다가 우연히 마주치거나 했었죠. 무라카미 씨와는 관계없이, 내 힘인지 어떤지 모르겠습니다만. 무명 시절에 만난 사람이 점점 유명해지고 있군요. 저도 무섭습니다.

## 장벽화를 그렸다

◦ 전에 무라카미 씨가 오이시에 새집을 지어서, 그 집 장벽화를 부탁받은 적이 있습니다(86년). 하얀 벽을 마주하면 무언가 그릴 것이 떠오르겠지 하고, 사전에 아무것도 구상하지 않고 갔습니다. 현장에서 무라카미 씨가 연습용으로 헌 신문을 잔뜩 갖고 와서, 그걸 찬찬히 읽었습니다. 바로 휙 그리면 고마움을 모를 테니.
장벽화를 그리는 것은 처음이었죠. 너무 복잡한 것을 그리면 실패할 수 있으니 간단한 것을 그리기로 했습니다. 그래서 후지산을 그렸더니, 무라카미 씨 왈, "이거 푸딩인가?"

## 모델에 관해

◦ 하루키 씨가 "만화에는 모델이 있지 않나." 하는 글을 썼습니다만, 제 만화는 즉흥적이어서 없습니다. 그림도 스토리도 그리면서 생각하기 때문에.

그런데 평소 다양한 사람을 보고 있어서, 그런 것이 몸에 뱄을지도 모릅니다. 회사 생활의 재미는 여러 사람을 관찰할 수 있다는 것이죠. 사람 관찰은 그 사람에게 실례만 되지 않으면 무료로 즐길 수 있으니까요.

### 대충 하는 게 좋다

◦ 저는 뭔가를 깊이 생각해서 쓰고, 그리고 하는 걸 좋아하지 않습니다. 열심히 하지 않아요. 이렇게 말하면 '대충 한다'고 바로 부정적으로 보는 사람이 많지만, 대충 한 게 더 나은 사람도 있답니다. 저는 그런 사람 중 한 명이지 않으려나요. 대충 하는 사람이 별로 없는 것 같긴 합니다만.

### 최고의 완성도

◦ 저는 '현시점에서 최고의 완성도'라고 생각했을 때, 작업한 그림을 넘깁니다. 그러지 않으면 실례죠. 더러 시간이 없어서…… 라고 하는 사람도 있는데, 그런 건 싫더군요.
회사에서도 능률이 떨어지는 사람일수록 잔업을 하죠. 잔업은 질색이에요. 밖이 어두워지면 하던 일을 멈추고 놀러 나갑니다.

회사를 다닌 시간은 재산이다

### 노는 것과 집중하기

◦ 논다고 하면 일본인은 이내 이상한 식으로 받아들이지만, 저는 노는 것은 일하는 것만큼이나 중요하다고 생각합니다. 그래

서 밤에는 놉니다.

오전 중에는 공부라는 명목으로 독서를 하거나 영화를 보지만, 그런 만큼 낮에는 일에 몰두합니다. 전화 받는 것도 사무실 직원에게 부탁하고 일에 집중합니다. 제 그림은 몰두해서 그리는 게 아니라 순발력 같은 게 필요해서 전화를 받거나 하면 그 느낌이 멈춰버립니다. 느낌을 계속 유지하고 싶은 거죠.

**가르치다**

◦ 제 장점 중 하나는 '사람을 좋은 방향으로 이해하는 점'이라고 생각합니다. 그것이 젊은이들에게 일러스트레이션을 가르치는 것으로 이어집니다. 그 사람의 어떤 점이 장점인지 파악해서 그걸 본인에게 전합니다. 본인이 그 사실을 깨닫고 자신을 갈고 닦으면 진짜가 되어가는 거죠.

아무리 '별볼일 없는걸.' 싶은 사람도 사귀어보고 얘기해봅니다. 그걸 가르쳐준 것이 회사입니다. 회사를 다니다 보면 '이렇게 재수없는 놈이 있나.' 싶은 사람도 만납니다. 그러나 함께 일을 하며 이해하게 되는 면도 있죠. 그런 의미에서 제게 회사 (덴쓰, 뉴욕의 디자인 스튜디오, 헤이본샤)를 다닌 13년은 굉장히 공부가 되었습니다.

# 「1984」

### 30년 전의 대담

## 안자이 미즈마루
### ×
## 무라카미 하루키

『일러스트레이션』No.26(1984년 1월 27일 발매)의
안자이 미즈마루 특집 대담을 재수록했다.
대담 시기는 연말. 당시, 안자이＋무라카미 콤비의 작업은
《중국행 슬로보트》, 《코끼리 공장의 해피엔드》뿐이었다.
그 시절 두 사람의 대화.

일러스트레이터라든가 디자이너, 작가도 여러 타입이 있죠.
그런 것에 굉장히 연연하는 사람과 전혀 신경 쓰지 않는 사람.
약간 신경 쓰는 정도의 사람이 좋은 걸 만들 수 있다고 생각해요.

안자이 미즈마루

✕

무라카미 하루키

이를테면 그 사람이 그린 표지라면 이런 분위기일 거라는 패턴이 있어요.
그런데 미즈마루 씨는 생각과 다른 것이 나온다고 할까요,
신선함을 느꼈습니다. 되게 재미있더라고요.

《중국행 슬로보트》로 멋진 작업을 보여준 두 사람.
비주얼에 초점을 맞춘 산뜻한 대담입니다.

무라카미 씨는 하와이 호놀룰루 마라톤에서 막 돌아온 참. 많이 탔네요, 하고 먼저 안자이 씨. 무라카미 씨의 얼굴은 매끈매끈 탱탱하다. 아참, 잊어버리기 전에, 하면서 무라카미 씨가 얼마 전 독일에서 사온 선물꾸러미를 꺼낸다. 색채가 귀여운 어린이 그림책. 그리고 투명한 셀로판지에 싼 크리스마스 쿠키. 트리에 달았다가 나중에 먹는 거란다. 나는 크리스마스 트리를 사왔는데, 하는 안자이 씨. 무라카미 씨가 크리스마스 카드에 사인을 해서 안자이 씨에게 건넸다.
뭔지 모르게 두 사람 사이를 알 것 같은 즐거운 풍경.

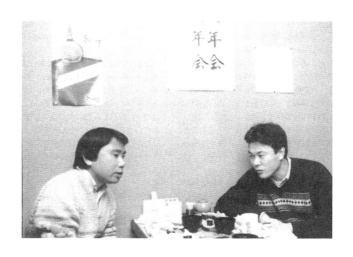

**서점에서 《중국행 슬로보트》를 봤을 때,**

**책을 읽기도 전에 좋은 만남이었구나, 하는 걸**

**직감적으로 느꼈습니다만. 그전의 만남은……?**

미즈마루 처음 같이 일을 한 것은 다음에 나올 책《코끼리공장의 해피엔드》에도 들어 있는 〈거울 속의 저녁노을〉로, 『TODAY』(휴간된 여성지)에 실린 단편소설이었어요. 별을 잔뜩 그렸던 것 같습니다만.

무라카미 그다음에 일간 『아르바이트 뉴스』에 한동안 연재를 했죠. 내가 매주 에세이를 쓰고 미즈마루 씨가 그림일기 식으로 그림을 그리고. 아주 즐겁게 했습니다.
　난 장편 쪽은 사사키 마키 씨에게 표지를 부탁하고, 단편은 문맥이 다르기 때문에 다른 사람에게 부탁하는데요, 일러스트레이터들은 스타일이 정해진 사람들이 많더군요. 좋고 나쁘고에 관계없이. 이를테면 그 사람이 그린 표지라면 이런 분위기일 거라는 패턴이 있어요. 그런데 미즈마루 씨는 생각과 다른 것이 나온다고 할까요, 신선함을 느꼈습니다. 되게 재미있더라고요. 미즈마루 씨, 그때까지 표지 작업은 별로 한 적 없죠?

미즈마루 맞아요!

무라카미 굉장히 재미있는 그림이 나오지 않을까 하는 생각이 들어서 부탁했었죠. 그래서 결과물을 보고 좋다는 사람들이 많았지만, 미즈마루 씨 그림이란 건 잘 모르더라고요. 그런 의미에서는 내가 원했던 그림을 얻은 것 같아요.

미즈마루 표지를 넘겨보고, 안자이 미즈마루라고 해서 오옷? 하는 사람이 두세 명 있었죠. 그거, (무라카미 씨 소설에서는) 사사키 마키 씨 말고는 처음이지 않나요, 표지는?

무라카미 번역서의 경우는 오치다 요코 씨, 겐이치 씨가 해주었지만, 소설은 처음이죠.

미즈마루 그래서요. 무라카미 씨는 사사키 마키 씨 그림을 마음에 들어 하는 것 같은데, 나는 어떤 식으로 그리면 좋을까, 그런 생각을 하며 그렸습니다. 너무 강렬하게 내 그림을 그릴 게 아니라, 뭔가 느낌이 나는 그런 그림을 그릴 수 없을까. 말이 좀 이상합니다만. 어쨌든 그래서 선을 없애보았죠.

**색의 면과 형태만으로**

미즈마루 머릿속으로 색의 이미지를 조합해보니, 아, 상당히 예쁘게 완성되겠구나, 싶어서 그런 느낌으로 해보았습니다.

무라카미 재미있죠. 젊은 사람과 나이 먹은 사람은 출판사에서도 받아들이는 법이 전혀 다른 게요. 나이 먹은 사람은 그것을 진지한 콘셉트로 보죠(웃음). 그런데 젊은 사람은 삐딱한 콘셉트로 봐요. 그건 재미있는 것 같아요. 중장년층이랄까, 연배의 사람들은 진지하잖아요, 그들에겐 역시 무샤노코지 사네아쓰(소설가, 화가-옮긴이) 계통의 그림이죠(웃음).

**제목과 무라카미 하루키라는 이름과 그림이
뭐라 말할 수 없을 만큼 딱 떨어졌죠.**

무라카미 곧잘 레코드를 사잖습니까. 레코드도 재킷을 봐요. 소설, 책도 표지가 좋으면 더 사고 싶은 마음이 들지 않을까요? 그래서 표지에 신경을 많이 씁니다.

미즈마루 음, 그런 건 꽤 있을 겁니다.

무라카미 안(글)이 훌륭하다는 자신감이 있으면 어쨌든 상관 없겠지만요. 역시 표지 덕을 보자 싶은 마음이 크니까요. 이제는 표지가 좋은 책을 즐기는 것도 괜찮다고 생각해요. 레코드도 알맹이는 별로 차이나지 않지만, 재킷이 좋아서 소장하는 것이 많은데, 그런 것도 괜찮죠.

미즈마루 맞아요, 계속 보고 싶은 재킷이 있죠.

무라카미 나는 그래서 책을 만들 때 주문을 많이 합니다. 글씨 크기부터 활자, 종이 색, 농브르(인쇄물의 페이지를 나타내는 숫자-옮긴이), 체제, 그리고 그림을 그리는 사람까지. 주문은 많이 하지만, 최종적으로 세세한 부분은 전부 출판사에서 정하죠. 그런 것에 불만이 없지는 않아요. 적당히 해버리는 부분이 꽤 있거든요. 제대로 된 전문가가 하는 게 아니라 수공업처럼. 그런 데서 상당히 차이가 나는 것 같아요.

슬로보트 경우는 순조로웠지만, 배치며 글씨 크기며 띠지를 하는 방법 하나까지 생각과 전혀 다른 결과물이 나오는 일이 종종 있어요. 그럴 때는 괴롭죠. 그래서 역시 그림을 좋아하는 디자이너와 저자와(그림 그리는 사람과) 셋이

# カティーサーク自身のための広告

カティーサーク
カティーサークと
何度も口の中でくりかえしていると
それはある瞬間から
カティーサークでなくなってしまうような
気がすることがある
それはもう緑のびんに入った

英国のウィスキーではなく
実体を失った
ちょうど夢のしっぽみたいな形の
もと、カティーサークという
ただのことばの響きでしかない
そんなただのことばの響きの中に氷を入れて飲むと
おいしいよ

커티삭.
커티삭 하고,
입속으로 몇 번이고 되뇌다 보면
그건 어느 순간부터
커티삭이 아닌 것 같은
기분이 들 때가 있다.
그것은 이미 초록색 병에 든
영국산 위스키가 아니라
실체를 잃어버린
꿈의 꼬리 같은 모양의
한때 커티삭이었다고 하는
단순한 단어의 울림일 뿐이다.
그런 단순한 단어의 울림 속에 얼음을 넣어 마시면
맛있지.

•

## 커티삭 광고

무라카미 하루키 글, 안자이 미즈마루 그림의 《코끼리 공장의 해피엔딩》에서.
커티삭 자신을 위한 광고

130

만들면 좋겠구나 싶어요.

<sup>미즈마루</sup> 그렇죠. 그리는 사람하고 디자인하는 사람이 직접 얘기하는 편이 확실히 좋죠.

**그런 경우는 거의 없나요?**

<sup>미즈마루</sup> 없죠. 나만 해도 이런 느낌의 책이니까 이런 식으로 해주세요, 하고 의뢰를 받는걸요.
일러스트레이터라든가 디자이너, 작가도 여러 타입이 있죠. 그런 것에 굉장히 연연하는 사람과 전혀 신경 쓰지 않는 사람. 약간 신경 쓰는 정도의 사람이 좋은 걸 만들 수 있다고 생각해요.

**무라카미 씨는 다른 사람이 그린 그림이나 삽화를 자주 보는지.**

<sup>무라카미</sup> 자주 봅니다. 마키 씨는 고등학교 때부터 좋아했어요. 만화 시절부터. 그림책으로 간 뒤에도 좋아했고요. 그래서 장편을 쓸 때는 어느 정도 마키 씨(가 갖고 있는) 이미지란 것이 내 속에 있죠. 그래서 의뢰합니다. 다만 장편이

아닐 경우에는 조금 콘셉트가 달라져서요.

**어떤 것인지요**

<sup>무라카미</sup> 이건 얘길 하자면 길어지지만, 마키 씨가 1960년 말경에 쓰던 방법에 아주 감탄했었습니다. 스토리가 없이 프래그먼트(단편斷片)를 부딪쳐 나가는 방법. 무척 좋아했죠. 그래서 나도 소설을 쓸 때 그런 방법을 상당히 의식해서 쓰기도 하고요. 다만 단편은 그것과 좀 다릅니다. 단편에서는 좀더 다른 방향을 시도하고 싶거든요. 그래서 그 표지랄까, 외적인 면도 다른 방법으로 가고 싶었습니다.

**사사키 씨도 기존의 사사키 씨 스타일이 아닌 걸 하셨는데요.**

<sup>미즈마루</sup> 역시 일러스트레이션으로 표지를 하죠, 사사키 마키 씨는. 난 처음에 《바람의 노래》 표지를 보았을 때 누가 했지? 신인인가? 그랬다니까요. 그런 의미에서 무라카미 씨는 여러 일러스트레이터의 진수를……(웃음).

<sup>무라카미</sup> 그런 말을 들으면 쑥스럽긴 한데요. 이 작가가 이

132

런 걸 그리면 재미있는 게 나오지 않을까 하는 생각은 늘 합니다. 언제나. 그래서요, 일러스트레이션 책이 있잖아요, 표지로 쓸 만한 게 있나 하고 종종 보거든요. 그렇지만 딱히 이렇다 할 사람이 없더군요. 어려워요.

미즈마루 요즘 일러스트레이션에는 스토리성이 담긴 것이 적은 것 같죠…….

무라카미 음, 맞습니다. 상상할 수 있는 그림이 적은 것 같아요. 언제나 스타일 속에 딱 들어맞아서 별로 재미있다 싶은 게 없더군요.

미즈마루 반대로 표현이 지나친 그림이 많으려나요, 하아. 어렵네요.

무라카미 두꺼운 그림은 표지에는 어울리지 않더군요. 그렇다고 얇아서 좋은 것도 전혀 아니고.

나는 책을 만들 때 굉장히 주문을 많이 합니다.
글씨 크기부터 활자,
종이 색부터 농브르까지—
_무라카미

133

## 심리적인 의미인가요, 두껍다는 것은?

무라카미 시각적으로 두꺼운 겁니다. 봐서 두껍다는 것은. 내용과 상반되는 요소가 있는 그림은 안 돼요. 공통점은 없어도 되지만, 상반되면 안 되죠. 연대하지 않아도 되지만, 서로 물리치는 부분이 있으면요, 책이 죽어버리거든요. 그래서 그리는 사람은 역시 일종의 번뜩임 같은 게 있어야 할 것 같아요. 그림을 몇 가지 내놓고 이 중에서 골라 쓰라고 하면 망설이게 되죠. 이게 괜찮나, 저게 괜찮을까, 이러면 안 돼요. 딱 이거다, 라고 생각되는 게 있어야지.

미즈마루 왜일까요. 옛날에는 표지가 기가 막히게 좋은 게 많았던 것 같은데 말이죠. 어쩌면 섣불리 디자인을 겉으로 내세우려 하지 않고, 그 작가의 표지를 만들겠다는 생각에만 충실했기 때문이지 않을까요.

《중국행 슬로보트》
선을 그리지 않고 색면으로만 그린 안자이 씨의 그림과,
중국행 슬로보트라는 특이한 제목이 참으로 잘 어울리는 장정.

<sup>무라카미</sup> 음, 난요, 그림이란 족자 같다고 생각해요. 손님이 오면 방을 군더더기 없이 깨끗하게 치워놓고 맞이하잖아요. 그렇지만 도코노마(다다미방 벽면에 만들어둔 공간으로 족자를 걸고 화병이나 장식품을 올려둔다-옮긴이)에 아무것도 없으면 허전하겠죠. 그래서 손님에게 어울리는 족자를 하나 갖다 걸면 꽉 찬 느낌이 들잖아요. 무색에다 단순한 느낌이 드는 도코노마에 쓱 들어오는 기운 같은 것 있죠? 비교적 그런 기운으로 그림을 고릅니다.

**완성품이 항상 마음에 드세요?**

<sup>무라카미</sup> 음, 지금까지는 대체로 마음에 들었습니다만. 난 원래 딱히 작가가 되고 싶었던 것도 아니고, 특별히 문학을 지향했던 것도 아니었어요. 생활 속에서 그림을 보고, 책을 읽고, 음악을 듣는 것을 똑같이 좋아했죠. 줄곧. 20대 내내. 30대에 들어서서 우연히 소설을 쓰게 됐지만 말입니다. 그래서 소설이 내 속에서 중심이긴 해도, 다른 분야를 더

그건 반대로 내가 그림을 책으로 낸다 해도 그런 마음이 들겠군요.
어떤 책이 나올까-
_안자이

낮게 본다거나, 과소평가하는 일은 없습니다. 다 좋아해서
요. 그런 마음은 소중히 하고 싶답니다. 그래서 소설을 쓰
면 좋은 그림을 그리는 분에게 부탁해서 좋은 그림을 받아
서 기분 좋게 보고 싶은 욕심이 큽니다. 소설을 쓰고, 책을
내면 그걸로 끝이라는 식으로 생각하지 않아요.

미즈마루 내가 그림을 책으로 낸다 해도 그런 기분이 들겠군
요. 역시 어떤 책으로 만들어져 나올지 기대될 것 같습니다.

**소설을 읽어보면 무라카미 씨는**
**시각적인 기억력이 대단하더군요.**

무라카미 그건 대부분 날조한 거니까요. 나는 전부 지어내거
든요. 시각적 설명이 있죠, 방 설명이라든가.

미즈마루 날조했다고 해도 자신이 그린 한 가지 이미지는 있
겠죠?

무라카미 세부 내용은 있죠. 자질구레한 것은 조금씩 만들어
갑니다.

미즈마루 숫자가 많이 나오는 편이더군요.

무라카미 음, 비교적 구체적인 것을 좋아해서요.

**사물의 색이나 모양, 디테일 같은 게 기억에 잘 남는 편이세요?**

무라카미 음. 별로 의식하지 않습니다. 《양을 둘러싼 모험》에서 양사나이가 나오잖아요? 양사나이라는 이미지를 머릿속에 먼저 만들었죠. 그런데 세세한 부분이 나도 잘 떠오르지 않아서 직접 그림을 그렸어요. 귀찮아서 그림을 그대로 실어버렸지만요, 삽화처럼. 여기에 뿔이 났고, 귀가 이렇게 됐고, 생각하기 귀찮아서 잘 모를 때는 그림을 그려서 그걸 한 번 더 글로 쓸 때도 있고, 양 때처럼 그림째로 실을 때도 있습니다.

《양을 둘러싼 모험》
《바람의 노래를 들어라》, 《1973년의 핀볼》과 나란히
3부작의 표지 그림은 모두 사사키 마키 씨가.

미즈마루 그 편이 구체적인가요?

무라카미 가끔 방의 배치 같은 걸 묘사하잖아요? 그럴 때는 내가 그냥 방 그림을 그립니다. 그러지 않으면 착오가 생길 수 있으니까요. 책상이 이쪽에 있었는데, 다음 페이지에서는 저쪽에 가 있다든가 하는 식으로. 그래서 그림을 그려놓고 쓰는 편입니다.

미즈마루 재미있네요. 무라카미 씨는 그림 그리는 건 별로 좋아하지 않았죠?

무라카미 좋아하진 않았죠. 만화도 남들만큼밖에 보지 않았고.

미즈마루 난 어릴 때부터 그림만 주야장천 그렸는데, 무라카미 씨는 책을 읽거나 글을 쓰거나 그랬어요?

무라카미 별로 글은 쓴 기억이 없네요. 책을 읽는 건 좋아했지만.

미즈마루 외상으로 책 사고 그랬죠?

무라카미 맞습니다. 그건……. 중, 고등학교 때요.

**책은 모아두세요?**

무라카미 모아둡니다. 그래서 마누라한테 잔소릴 듣지만. 레코드와 책으로 발 디딜 데가 없다고요. 그림책도 아주 좋아해요. 독일에 가서 이만큼(하고 상당한 두께를 표시) 샀어요. 단순한 걸 좋아하거든요. 그림책은 단순한 게 많잖아요.

미즈마루 나도 음산한 그림보다 뭔가 단순한 그림이 좋더라고요. 그래서 외국에 가면 그림책 같은 것도 찾아보는데, 별로 갖고 싶은 건 없더군요.

무라카미 난 별로 얼거리가 있는 걸 좋아하지 않아서요. 흔히 억지로 얼거리를 만들잖아요. 그런 게 싫어요. 그보다도 그림이 멋대로 움직이고, 딱히 줄거리가 없는 것 있죠? 그런 걸 좋아합니다.
마키 씨가 만화에서 그림책으로 갔을 때도, 그가 갖고 있던 일종의 래디컬리즘 같은 것을 그림책이 잘 받아주었어요. 스토리가 그렇게 필요하지 않잖아요. 그런 의미에선 이해가 갑니다. 그림책은 아직 그런 가능성을 갖고 있다고 생각해요. 아이들은 사물을 급진적으로 받아들이잖아요.

연속성이 아니라 동시성 같은 느낌으로.

미즈마루 그건 무라카미 씨가 아직 젊다는 말입니다. 요컨대
이야기로 자랐다는 거죠. 가끔은요, 이야기가 있었던 시절
이 좋았구나 싶을 때도 있더군요.

> 의식해서 하는 것은 별로 의미가 없다고 생각해요.
> 무엇을 하든. 그림이든 음악이든
> _무라카미

무라카미 우리 고등학교 때는 하야시 세이이치나 쓰게 요시
하루가 인기였잖아요. 저마다 취향이 달랐죠.

미즈마루 우리 때는 후쿠이 에이이치, 데즈카 오사무, 스기우
라 시게루 같은 사람들.

무라카미 스기우라 시게루는 대단했죠, 어느 시대에서나.

미즈마루 난 후쿠이 에이이치였어요. '이가구리 군'이 있었
으니까요. 그걸 스기우라 시게루의 책과 교환해서 볼 때면
늘 손해를 본 기분이었어요(웃음).

무라카미 나는 스토리 만화를 별로 좋아하지 않아서요. 쓰게 요시하루는 싫진 않지만, 이른바 그런 사소설적인 걸 좋아 하지 않고, 그리고 거인의 별이나 지바 데쓰야도 좋아하지 않았어요.

**귀찮아서요?**

무라카미 개그 만화가의 일종의 한창때란 게 있잖아요, 피크. 그런 건 좋아합니다. 재미도 있고 확실히 대단해요. 그런데 그 사람을 계속 따라가는가 하면 그렇진 않고요. 가키데카 라면 가키데카가 한창 물오른 시기가 있잖습니까. 그 시기 만 보고, 또 다른 전성기인 작가의 만화로 넘어갔어요.

미즈마루 그럼 계속 읽었겠네요, 만화는. 푹 빠지진 않았어도.

무라카미 네, 일단은 좇아갔습니다. 잡지를 매달 열심히 챙겨 보진 않았지만요.

**두 분의 공통점은 뭘까요.**

무라카미 (웃으며) 친절한 점이지 않을까요.

미즈마루 그런 부분이 있는 것 같기도 하네요. (저렇게 친절한) 무라카미 씨의 여자친구는 어떤 느낌의…….

무라카미 아니, 아니, 넘겨짚지 마세요. 음…, 뭐, 아무래도 상관없지만요. 그런 부분이 있는 것 같기도 하고.

미즈마루 참 신기한 게, 그런 말을 무라카미 씨가 쓰면 신선한 느낌이 든단 말이죠.

무라카미 음, 줄곧 공학을 다녀서요. 그런 건 자연스럽게 나오는 게 아닌가 싶습니다. 이거, 삽화하고 별로 상관없는 얘기네(하고 회피하며 둘이 웃는다).

**안자이 씨는 남의 얘기를 잘 들어주시네요.**

무라카미 나도 꽤 역逆인터뷰를 합니다. 내 쪽에서만 이런저런 말을 하면, 기브 앤 테이크가 안 되잖아요. 아무리 개런티를 받는다 해도(웃음). 그래서 조금이라도 얘깃거리를 만들고 싶어서랄까요. 원래 타인에게 호기심이 꽤 많잖아요. 나도 그래요. 다양한 사람들이 있으니까요. 어떤 사람인지 알고 싶은 거죠.

미즈마루 나도 그런 경향이 있습니다. 내게 온 사람이 어떤 일을 하며 살아온 사람인지 묻고 듣는 것, 꽤 흥미도 많고 좋아합니다. 자연스레 그런 느낌이 들더라고요. 나를 면접 봤던 사람에게 왜 이런 것을 물었냐고 나중에 거꾸로 면접하기도 하고.

무라카미 《보통 사람》(주:안자이 씨의 만화)은 모델이 있습니까?

미즈마루 음, 그런 캐릭터도 있긴 한데요. 보통은 이런 사람도 있겠지, 하고 내가 생각하기도 하고, 전철에서 사람들 얼굴을 보다가 이 사람도 어쩌면 집에서 이런 짓 하지 않을까, 아침에 일어나면 이런 느낌이겠지, 상상하며 그걸 그리는 식이었죠.

무라카미 헤이본샤에 그런 사람이 되게 많은 줄 알았습니다 (웃음).

미즈마루 사람의 얼굴은 참 흥미로워요. 그 사람의 얼굴을 보고 있으면 아마 부인 앞에서는 이런 말을 하지 않을까 연상되기도 하고 말이죠. 만화를 직업으로 할 생각은 없지만, 어릴 때부터 좋아했던 거라 의뢰를 받으면 그리게 되는 경

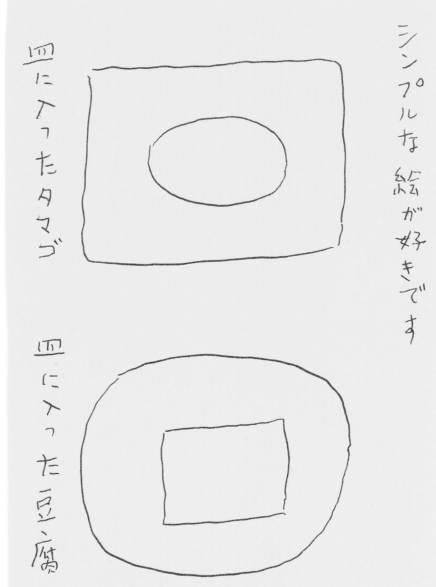

シンプルな絵が好きです

皿に入ったタマゴ

皿に入った豆腐

○上下とも上から見たところ

심플한 그림을 좋아합니다

접시에 있는 달걀

접시에 있는 두부

○ 위아래 둘 다 위에서 본 것

향이…….

무라카미 그런 유의 스토리가 신선하고 재미있더군요. 사람
이 어디서부터 들어갈지 어디서부터 잘릴지 모르는.

미즈마루 전혀 안 웃기잖아요. 그리고 웃겨야겠다는 마음도
없고요. 그냥 사람들이 안녕하세요, 혹은, 오늘은 춥네요,
하는 인사를 가만히 듣고 있으면 무진장 웃길 때가 있더라
고요.

무라카미 한 컷 안에 일러스트레이션이 있고, 반대편 끝에 쇼
지 군이 있고, 그 중간이랄까, 쇼지 군의 두세 컷 분을 일러
스트레이션으로 자른 느낌이 들어서 무척 재미있던걸요.

미즈마루 난 내가 부끄럼을 타는 구석이 있다고 생각하는데
요. 웃기는 행위조차도 부끄럽답니다. 이렇게 만화를 그리
면서 여기서 이렇게 하면 더 웃기겠다 싶지만, 거기까지 가
버리면 쑥스러울 것 같아서 멈출 때가 있어요. 그래서 이도
저도 아닌 느낌이 돼버리죠. 그런 걸 재미있다고 하는 사람
도 있지만. 거미가 집을 지으면 비가 갠다고 하잖아요. 그
런 거미 같은 삶을 사는 면이 있지 않을까요. 겨울이 가까
워지면 개미가 열심히 먹이를 집으로 나르는 것처럼.

무라카미 미즈마루 씨 만화를 보면서 드는 생각인데요. 단편소설의 세계에도 판에 박은 듯한 부분이 있거든요. 패턴이라는 게 말이죠. 이를테면 마무리 같은 게 있었어요. 호시 신이치의 쇼트쇼트(SF단편소설-옮긴이)도 그렇고, 아토다 다카시 씨의 작품에도 처음이 있고 마무리가 있는 그런. 이렇게 말하면 실례일지도 모르겠지만, (안자이 미즈마루 씨 그림은) 그런 패턴의 흐름이 쭉 이어져 오다가 점점 사라지고 있는 것 같은 느낌입니다. 지금까지와는 다른 게 시작되고 있다는 징조를 느껴요. 기승전결 따위 집어치우고 단편斷片을 집결시키는, 그런 것과 통하는 부분이 있는 것 같습니다.

그러니까 마이페이스로 하다 보면 그것은 저절로 터닝 포인트가 된다는 거죠. 의식해서 하는 건 별로 의미가 없다고 생각해요. 뭘 하더라도. 그림도 그렇고 음악도 그렇고.

미즈마루 나도 그렇게 생각합니다.

무라카미 요즘 그런 상황론이 굉장히 유행이잖습니까? 그런 건 물론 있어야 하겠지만, 난 별로 읽지도 듣지도 않습니다. 이를테면 구리모토 신이치로 씨와 요시모토 다카아키 씨가 주장하는 것 말입니다. 나한테는 별로 의미가 없어요. 난 미즈마루 씨의 그림에서는 개별 각론밖에 없는 담백함

을 굉장히 인정해요. 왜냐하면 의미를 생각한다면, 예를 들어 슬로보트 같은 그림을 그릴 수 없었을 거라고 생각하거든요. 결과적으로 아주 재미있는 어긋남 같은 게 가능한 사람은 있어도, 계산해서는 절대 못 하죠. 그림은 특히 더 그렇다고 생각합니다. 글은 그래도 트릭 같은 걸로 얼버무릴 수 있는 부분이 있지만, 삽화나 그림은 트릭이 없으니까요, 그죠.

젊은 일러스트레이터를 보면 그런 계산에 빠진 듯한 사람이 있어요. 그런 건 딱 보면 알잖아요.

미즈마루 그 사람의 인격 같은 것이 저절로 나오죠. 스타일을 어디서 만들고 그러면 보기에 피곤하지 않습니까.

어떤 것이든 내가 있으면
어떤 느낌으로든 내 것이 나올 것이다,
그런 느낌이란 것은-
_안자이

미즈마루 지금 무라카미 씨는 하루에 일을 어느 정도 하세요?

무라카미 세 시간. 나머지는 달리거나 게임센터에 갑니다.

## 집중해서 세 시간?

무라카미 집중하지 않아도 세 시간. 아니, 별로 일을 하지 않아요. 음, 소설 청탁을 받지 않으니까요. 연재 중인 일은 일주일이면 다 해치워버리거든요, 한 달 분을. 그리고 3주일 정도는 할 일이 없다고 하면 없어요. 갑자기 들어온 일을 조금 하기도 하고. 써야지 마음먹으면 상당히 열심히 하지만, 그 이외에는 청탁을 하며 며칠까지 해주세요, 이러니까 신경이 곤두서서요.

## 완성한 뒤에 보낸다?

무라카미 완성한 뒤에 보내죠.

## 어떤 기준으로 의뢰를 받고 안 받고 하시는지요?

무라카미 쓰고 싶다고 생각하면 씁니다. 그러니까 이미지가 떠올라요. 상황이 떠오르죠. 비주얼한. 예를 들면 처음에는 부옇죠. 그러다 점점 세세한 것이 보이기 시작하고, 색이 보이고 냄새가 나요. 그러면 몸이 따라가겠죠. 그게 나오지

않으면 거절해요. 그런 의미에서는 비주얼이라면 비주얼이란 느낌이 드는군요.

**전에 잡지에서 봤습니다만, 가구에 연연하시는 편이세요?**

무라카미 별로 연연하진 않습니다만, 책상과 의자에는요. 음, 밥벌이 도구 같은 것이니까요.

**싫어하는 것은 곁에 두지 않으세요?**

무라카미 아뇨, 난 너그러운 편입니다.

미즈마루 나도 너그러운 편입니다. 비교적 맛이 없는 요리에도 관대하고.

무라카미 예를 들면 집사람이 뭘 사오잖아요. 마음에 안 드네, 싫을 때도 있죠. 있긴 있지만, 역시 이해하려고 애씁니다. 그런 게 있다고 짜증내는 편은 아니에요. 나는 환경에 이내 익숙해져요.

미즈마루 난 방 같은 건 아무래도 좋아요. 꼭 이렇게 되어 있어야 한다거나, 그런 게 아니라 이상한 자신감인지도 모르겠지만, 나만 있으면 어떤 식으로든 내 느낌이 나올 것이다, 그렇게 생각합니다.

다만 옷 같은 건 통이 너무 넓은 바지 같은 걸 입으라 하면, 아무리 나지만, 이건 좀 아닌데 싶죠. (무라카미 씨 웃고 있다). 고베는 몇 살까지?

무라카미 열여덟 살까지 있었습니다.

미즈마루 영향을 많이 받은 편인가요?

무라카미 음, 잘 모르겠지만. 일종의 분위기 같은 건 있겠죠. 특히 그런 도시에서는. 지금은 고베로 돌아가고 싶다는 생각은 하지 않지만요. 지바로 충분해요.

**무라카미 씨 옷 이야기에 반응을……**

무라카미 난요, 다림질하는 걸 좋아합니다. 셔츠를 펼쳐놓고 다림질해서 각을 잡아 개놓는 걸 좋아하죠. 다림질은 어려워요. 그렇지만 내 옷만큼은 눈을 감고도 다릴 수 있어요.

가끔 아내가 자기 옷을 말없이 섞어놓기도 하는데요. 셔츠가 열 장 정도 쌓일 때까지 두거든요. 한 장씩 매번 다리기 귀찮으니까. 그러면 아내가 한 장 정도 (자기 걸) 끼워두거든요. 그런 게 다리기가 어렵더군요. 손수건은 아무리 해도 귀가 안 맞아요. 손수건에서 시작해서 손수건으로 끝나요. 어려워요. 손수건을 다릴 때마다 내 자신의 무력함을 절실히 느끼죠(크게 웃음).

**그거 무리 아닌가요?**

무라카미 (단호하게) 음, 나도 그건 기본적으로 무리라고 생각해요.

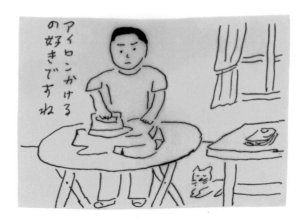

**안자이 씨 댁은?**

<sup>미즈마루</sup> 평범한 집입니다. 인테리어가 세련된 것도 아니고, 하얀 벽이 있는 것도 아니고. 군이 신경 쓰는 게 있다면 의자입니다.

<sup>무라카미</sup> 나도 의자입니다.

<sup>미즈마루</sup> 난 어릴 때부터 의자를 동경했어요. 정좌를 하는 그런 분위기였기 때문에.

<sup>무라카미</sup> 지쿠라에는 없었습니까, 역시?

<sup>미즈마루</sup> 고베와 다르죠. 외국인이 있었잖아요, 고베에는.

<sup>무라카미</sup> 외국인 있었죠. 우리 학교 옆이 미국인 학교였어요.

**두 분의 그림책 《코끼리 공장의 해피엔드》는**
**어떤 식으로 만들어졌는지요?**

<sup>미즈마루</sup> 그림책을 만들어보자는 제안을 받았습니다. 다른

152

사람하고 함께 해도 된다기에, 무라카미 씨와 해보고 싶다고 생각했죠. 그래서 내 그림을 보고 무라카미 씨가 글을 쓴 것도 아니고, 내가 무라카미 씨 글을 읽고 그림을 그린 것도 아니고, 각자 따로 진행했습니다. 다만 커티삭 부분은.

무라카미 그건 유일하게 그림을 보고 썼습니다. 커티삭 그림이 있네, 커티삭에 관해 써야지 하고요. 일필휘지로 그 자리에서 술술 썼죠. 난 그게 마음에 들었는데. 커티삭 광고에서 사주지 않을까 했더니만. 나머지는 전부 각자 지참. 크리스마스트리 얘긴 우연히 맞아 떨어졌어요.

미즈마루 내가 크리스마스 그림 그리는 걸 좋아하거든요. 요전에 얘기했을지도 모르겠지만, 나는 지쿠라에서 최초로

크리스마스트리를 만든 어린이였거든요. 우리 집은 기독교인도 뭐도 아니지만, 예쁘고 즐겁잖아요. 이불가게에서 새 솜을 얻어와서 만들었죠.

무라카미 내가 고베에서 좋아하는 점은요. 도쿄에서라면 점잖빼는 레스토랑에 가면 프랑스 요리가 나오잖아요. 그리고 검은 옷을 입은 웨이터가 와서 수프부터 시작해서 와인까지 일일히 설명을 하죠. 고베의 양식은 그렇지 않거든요. 그냥 양식집이에요. 아무리 고급스러운 곳이어도. 그래서 가면요. 아줌마가 터벅터벅 와요. 가사도우미 같은 아줌마가. 그게 그렇게 마음 편해요. 나오는 음식은 완전 정통이죠. 요컨대 허세 부리고 점잖빼는 게 없답니다. 몸에 밴 편안함이랄까, 그런 모더니즘이 있죠. 그런 점을 참 좋아합니다.

> 앞으로 젊은 사람들은 상당히 달라지지 않을까요,
> 시각적으로요.
> _무라카미

요즘도 가끔 도쿄에서 프랑스 요리를 먹으러 가면, 이렇게까지 정중하지 않아도 되지 않을까 싶어요. 그렇지 않은 사람은 결국 그런 데 자신을 맞추려고 노력하는 Tokyonization(도쿄화)이랄까. 보고 있으면 참 한심스럽죠.

미즈마루 난 아버지가 안 계셨거든요, 어릴 때부터. 그런 허세스러운 소품이 방 안에 꽤 있었답니다. 파이프나 외국 책, 그리고…….

무라카미 그래도 미즈마루 씨의 소품은 정지된 상황이 있죠. 시간이 그저 보고 있으면 흘러간다고 할까, 조용히 정지해 있어요. 그런 건 재미있던데요. 멈추려고 하는 인력引力이 느껴지지만.

미즈마루 뭔가 직업이니까 한다는 생각은 별로 없어요. 좋아서 그리는 거니까. 일러스트레이터들이 다들 좋아서 그리겠지만요. 내 그림에 관해 사람들이 묻는데, 별로 의미는 없거든요. 내 그림을 갖고 이렇고 저렇고 설명하는 사람들이 있습니다만.

무라카미 미즈마루 씨는 레코드 재킷 작업은 안 하더군요.

미즈마루 그런 일이 들어오지 않습니다.

무라카미 하면 재미있을 텐데.

미즈마루 하고 싶습니다.

무라카미 그림책도 안 하세요?

미즈마루 그림책 하고 싶습니다.

무라카미 에세이집 같은 독립된 책은 별로 내고 싶지 않지만 사진이나 그림에 얹혀가는 건 굉장히 기분 좋더군요. 무라카미 하루키 에세이집은 부담스럽기도 하고, 잡지 때문에 쓴 글이 많으니까요. 새삼스럽게 읽어보면 부끄럽더군요. 이 책이라면 미즈마루 씨의 그림에 곁들여 갑니다, 이런 느낌이어서요. 잡지에서 읽을 때보다 재미있다고 해주는 독자가 있는 것 같습니다. 기쁩니다.

**하야시 마리코 씨가 무라카미 씨 같은 유명한 작가는**
**안자이 씨를 '독점'할 수 있어서 부럽다고 썼더군요.**

무라카미 (에이, 하고 쓴웃음 지으며) 미즈마루 씨한테 표지를 부탁하러 가지 않았던 건 (출판사 사람들의) 태만이 원인이라고 생각해요. 그런 태만함을 제가 이용했다고나 할까요 (웃고). 그런 거죠.

미즈마루 출판사 사람들은 (나도 헤이본사에 있었으니) 비교적 한번 알게 되면 그 사람한테 자꾸 가지만, 뭔가 처음인 사

람한테는 좀처럼 가지 않게 되더군요. 소개하는 사람이 없으면 더 그렇고.

<br>

무라카미 젊은 사람들은 앞으로 많이 달라지지 않을까요, 시각적으로요. 글 쓰는 사람이니 글만 쓰면 되는 거 아니냐는 식으로는 생각하지 않겠죠. 글이란 것이 지금 힘이 있는가 생각해보면 없는 것 같고. 다양한 것을 받아들여서 서로 공부해나가지 않으면 대책이 없는 부분이란 게 있지 않습니까. 아쿠타가와 류노스케, 다자이 오사무처럼 일종의 문장력 같은 힘만으로 쭉쭉 밀고 나갈 수 있는 시대가 아니니까요.

다만 그만큼 이런저런 비난이 나오겠죠, 그게 피곤해요. 이를테면 카피라이터 이토이 씨가 카피를 써요. 그러면 이토이 비난 카피가 나오잖습니까. 그리고 툭하면 일러스트레이션 비난이 실리잖아요. 그런 상황은 나와 가까운 것들인 만큼 견디기 힘든 면이 있더군요.

그래서 잡지나 신문을 보면 짜증나고, 도시에서 어슬렁거리고 다니는 것도 피곤해져요. 그러니까 되도록 진짜인 것만 보면서 살아가고 싶은 마음이 듭니다. 엉터리들은 보고 싶지 않은 마음. 그래서 레스토랑에 가서 엉터리로 만든 걸 먹기보다는 내가 좋아하는 것을 만들어서 먹는 편이 좋고, 달리고 있을 때가 좋습니다. 동네 골목을 달리고 있으

면 안 봐도 되니까(웃음). 그런 비난 같은 것 느끼지 않습니까?

미즈마루 느낍니다. 나도 이 바닥에서 일을 하면서 의외로 이 바닥을 모른다고 할까. 하라주쿠 같은 데 가끔 가면 거리가 너무 달라져 있어요. 아이고, 이런 건 언제 생겼을까 하고 놀라죠. 괜히 쑥스러워서 들어가지 못하는 가게도 많고요. 얌전하게 있는 것이 가장 즐겁더군요.

무라카미 (쿡쿡 웃으며) 은둔 취향! 노인식 먹으면서 말이죠.

미즈마루 차도 홀짝거리면서요. (끝)

<div align="right">(미나미아오야마 도미스시에서. 1984년 12월 20일)</div>

만화 · 그림책 작업

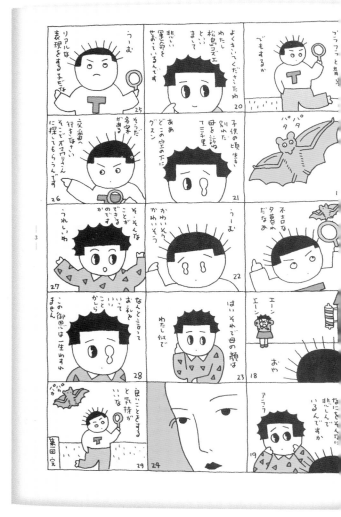

『안자이 미즈마루 비꾸리 만화극장』
브론즈사 1977. 5

『비꾸리하우스』나 『가로』, 『다카라시마』 등에 실린 만화를 모은 대형 만화집.
헤이본사에서 만난 아라시야마 고자부로 씨의 권유로 만화를 그리기 시작.
'안자이 미즈마루'라는 필명도 아라시야마 씨와 관련이 있다.

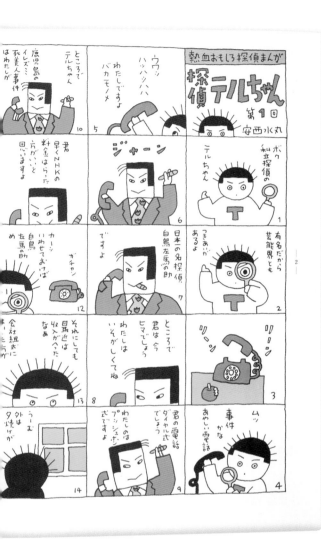

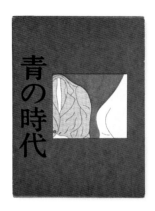

《청의 시대》
세이린도 1980. 6

1974년부터 1977년까지 『가로』에
부정기적으로연재된 단편만화를 모은 것.
바닷가 마을을 무대로 주인공 '노보루'가
등장하는 표제작은 지쿠라에서 보낸
자신의 유소년 시절을 바탕으로 하고 있다.
첫 단행본으로, 후에 이 작품이
일러스트레이터로서의 자신의 기초가
되었다고 얘기했다.

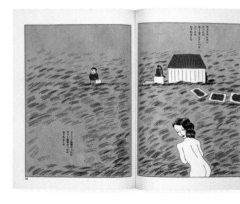

《춘람 春嵐》
지쿠마쇼보  1987.12

『가로』에 실린 단편을 모은 것.
《청의 시대》,《도쿄엘레지》에 비해 심오한 성인의 세계를
그리고 있어, 적막감 넘치는 풍경이 진한 여운을 남긴다.

《하나쿠로 탐험대》
게이세 출판  1981. 4

《비꾸리하우스》,《슈퍼 아트 고크》등에 실린
만화를 모은 것.
데뷔 초에는 서브컬처 잡지가 주된 활동 무대였다.

《보통 사람》
JICC 출판국  1982.12

보통 사람만 등장하는 결말이 있는 듯한 없는
듯한, 살짝 몽상적인 만화

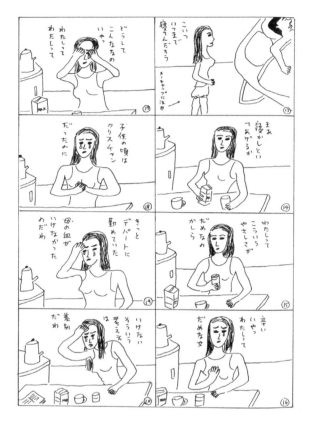

⑬
이 인간 언제까지 자는 거야

⑭
뭐, 좀 자게 내버려둘까

⑮
난 이렇게 착해서 안 된다니까

⑯
힘들어 싫엇, 나란 여자 몹쓸 여자

⑰
어째서 이런 사람인 거얏
나란 여자는

⑱
어린 시절에는 기독교 신자였는데

⑲
분명 백화점에 근무했던
엄마 피가 나빴던 거야

⑳
안 돼, 이런 사고방식은
편견이야

《헤이세이판 보통 사람》
난푸샤 1993. 4

어떤 이야기든 모두 아침에 일어나는 것부터 시작한다.
지극히 흔한, 그러나 어딘가 기묘한 일상을 그린다.

90p
"다녀왔어." "어머, 와 있었어?"
"응, 좀 전에. 오늘 원고 마감이어서."
"뭐 왔더라." "어머나, 비파네. 시골서 보내줬구나."

91p
우시히사 요시코는 요쓰야자카초의 아파트에
살고 있다.
자카초는 이름 그대로 언덕이 많은 동네였다.
아, 비파가 열렸다.

94p
"이 비파 맛있네, 역시."
"비파가 익을 무렵 비파산을 걸은 적이 있어.
달콤한 향이 났지."
"비파는 종이봉지로 씌워놓잖아.
그 사이로 살색 비파가 살짝 보여."
"맛있겠네."
'뭔가 야하다. 그래서 난 이런 여자에게'

95p
바보 무슨 소리하는 거야;
큰 누나는 수밀도
둘째 누나는 앵두
셋째 누나는 오야
그리고 나는 비파를 좋아한다
우치보센이 야스다 근처까지 오면 비파산이
차창을 향해 다가온다
비파산 터널을 빠져 나가면
또 비파산 터널이다

# 黄色チューリップ
## 安西水丸

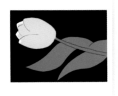

《노란색 튤립》
가도가와쇼텐 1988. 6

1985년부터 『월간 가도가와』에 연재된 작품을 모은 단편작품집.
각 편마다 어딘가 그늘진 박복한 여성이 등장하여, 관능적인 여운을 남긴다.

都会で育ったぼくは
いつもナイルブルーのパズルに憧れる
心がむなしくなると
いつもナイルブルーのパズルに憧れる
人のいないプラットホームを出る
錆びたレールがつづく
録画をくりかえしたビデオフィルム
ざらざらした風景
ままごとの記憶
三月の魚
お菓子で作った家
青い空が悲しげに
かぶとむしの死骸を染める
都会で育ったぼくは
いつもナイルブルーのパズルに憧れる

三 月 の 魚
岸田ますみ画集

3월의 물고기

도시에서 자란 나는
언제나 나일블루의 퍼즐을 동경한다
마음이 텅 비면
언제나 나일블루의 퍼즐을 동경한다
사람 없는 플랫폼을 나온다
녹슨 선로가 이어진다
녹화를 거듭한 비디오필름
까슬까슬한 풍경
소꿉시절의 추억
3월의 물고기
사탕과자로 만든 집
파란 하늘은 슬프게
장수풍뎅이의 사체를 물들인다
도시에서 자란 나는
언제나 나일블루의 퍼즐을 동경한다

●

《3월의 물고기 기시다 마스미 화집》

기시다 마스미 그림, 안자이 미즈마루 시
사가판私家版 (신초사) 1999. 8

아내이자 화가인 기시다 마스미 씨의 화집.
미즈마루 씨의 시에 그림이 곁들여져 공동 시화집이 되었다.

がたん ごとん
　　がたん ごとん

のせてくださーい

달캉 덜컹 / 태워주세요

がたん ごとん
　がたん ごとん
安西水丸 さく

《달캉덜컹 달캉덜컹》
후쿠인칸소텐 1987. 6

열차를 타는 것은 컵, 스푼, 우유병.
사과와 바나나, 쥐와 고양이. 종점은 어디일까나?

# おばけの
# アイスクリームやさん

《도깨비 아이스크림 가게》
교이쿠외케키  2006. 6

도깨비 본짱은 숲에서 아이스크림을 팝니다.
손님이 하나둘씩 오는데….

그림책 원화
선 위에 필름을 덮고, 그 필름에 팬톤 오버레이를 붙인다.
거기다 트레이싱 페이퍼를 대고, 글씨나 지시 사항을 넣는다.

《원숭이 케이크 가게》
교이쿠와게키 2007. 6

원숭이 몬짱은 손님에게 어울리는 케이크를 내오는
숲속의 케이크 가게 주인입니다.

《버스를 타고 싶었던 도깨비》
고가쿠샤 1981. 7

겐타네 반에 전학 온 도깨비 바텐. 어느 날,
겐타의 책가방에게 바텐이 비밀의 전화를 건다.

《코끼리 풍선가게》
교이쿠와케키 2008. 6

코끼리 간보는 숲속의 풍선가게 주인입니다.
손님들은 간보가 주는 풍선을 받고 몹시 기뻐하죠.

《사과 사과 사과 사과 사과 사과》
슈후노토모사 2006. 1

유아 대상 그림책. 나무에서 떨어진 사과가
초록색 땅 위를 굴러서 마침내 도착한 곳은……

# 잡지 표지와 삽화 작업

안자이 미즈마루 씨는 수많은 잡지의 표지와 삽화를 그렸다.
여기에 소개하는 것은 그중 극히 일부이지만,
모두 오랜 세월 사랑받아온 소중한 작품들이다.

월간 『PLAYBOY』 삽화 원화
슈에이샤 2002~07

2009년에 휴간된 월간 『PLAYBOY』 일본판에
65회에 걸쳐 연재한 삽화들.

『맛』 표지원화
전국명산과자공업협동조합 1999~2014 봄7

오랜 세월 표지를 담당해온 소책자로,
미즈마루 씨 사후인 2014년 봄호에 마지막 신작(179쪽)이 사용되었다.
2015년 봄까지는 과거 작품의 레이아웃을 변형해서
미즈마루 씨의 비주얼이 사용되었다.

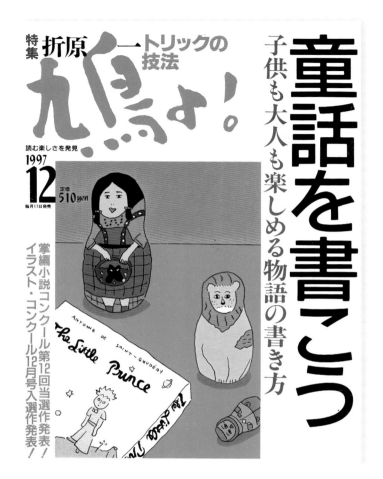

동화를 쓰자
어른도 어린이도 즐길 수 있는 이야기를 쓰는 법

『하토요!』
매거진하우스 1996~99

2002년에 휴간한 매거진하우스의 문예잡지로 표지를 담당.
AD는 팔레트클럽 동료인 신타니 마사히로 씨.

特集 逢坂 剛 私の小説修業

鳩よ！

読む楽しさを発見

1996
9
定価
500円(税込)

ジャンル別面白本ベスト10

最高の本

●かけがえのない、この一冊

荒俣宏コレクション ●鳩よ！掌編小説コンクール募集開始！
●超豪華本の世界

特集 真保 裕一 の 構想と執筆

鳩よ！

読む楽しさを発見

1997
10
定価
510円(税込)

ゲーム作家への道

一攫千金も夢ではない発想の方法

鳩よ！掌編小説コンクール第十回当選作発表！
鳩よ！イラスト・コンクール入賞・選外佳作発表！

特集 京極 夏彦 レンガ本の秘密

鳩よ！

読む楽しさを発見

1997
2
定価
500円(税込)

俳句の極意

必ず上達する七つのポイント

鳩よ！掌編小説コンクール第二回当選作発表！

特集 山本 文緒 迷い続ける私

鳩よ！

読む楽しさを発見

1999
4
定価
550円(税込)

やおいの逆襲

いま注目の耽美文学を楽しもう

新連載 川崎 徹 「文ケガワ」
唯川 恵 「シュガー・コート」

特集 稲葉 真弓 私、そして猫について

鳩よ！

読む楽しさを発見

1999
1
特大号
定価
560円(税込)

98年ベスト100

この文章に学べ！

人の心を引きつける技術を盗む

新連載 丸の内文学賞発表
丸の内文学賞 「これひで」で、「サーカスが好き」

『고텐사카바』
미에이쇼보 Vol. 9~12 2010~13

마음에 드는 술집에서 취중 대화를 나누는 기획을 맡은 인연으로 표지를 담당.
애주가로 알려진 미즈마루 씨는 청주 '시메하리쓰루'를 아주 좋아해서,
그 가게에 있는 '시메하리쓰루'를 다 마시고 돌아오는 것이 보통이었다고.

『주간 아사히』 2014년 4월 18일호
아사히신문사 2014

미즈마루 씨 추모 호. 인기 연재물이었던 〈무라카미 아사히도〉가 1회만 부활.
미즈마루 씨와 인연이 깊은 14인의 유명인이 추억을 얘기했다.
표지도 미즈마루 씨.

今だから見つかる知恵と工夫で、元気に心豊かに

毎日が発見

2月号
2012 No.97
今知りたい健康・お金・暮らし

『매일이 발견』
가도가와 SS 커뮤니케이션즈 2012~3

50대부터의 사는 법을 안내하는 생활 잡지로 2년간 표지를 담당.
지면에서도 활약했다.

●

『뽀빠이』 2014년 8월호
매거진하우스 2014

카레를 좋아하는 것으로 유명한 미즈마루 씨.
『뽀빠이』의 카레 특집호에서 표지를 맡았다.

ひっそりしている 灯台下の
土産物売場

ここは遍智院と呼ばれ、弘法大師の創建した密教の道場だという。確かに何もない静かな場所で、ここなら密教の道場にもふさわしいかなとおもった。

安房神社に参拝し、布良海岸に出た。ぼくはこの海岸が好きで、千倉にいた頃から時々遊びに来た。小さな入江を見渡す小高い丘に、あの「海の幸」を描いた青木繁のモニュメントが建てられている。白い、おそらく内側は波でも象っているのだろうか、ぎざぎざになっていて全体には門のような形をしている。没後五十年を記念して建てられたものらしい。モニュメントの下の御影石には、

──青木繁、海の幸、ゆかりの地、没後50年、昭和36年12月、旧友、辻永誌──

と刻まれていた。

はじめて「海の幸」という絵を見た時、ぼくは青木繁が布良に来ていたことなど知らなかった。ただ、あの絵を見ていると、魚を肩に画面の右から左へ歩を進めている漁師たちの姿が、沖から押し寄せる大波を感じさせた。青木繁が、「海の幸」を布良で描

44

고요한 등대 아래
기념품 매장
풍로가 가게 앞에 나와 있다

이곳은 헨치인﨟﨟﨟이라는 곳으로, 홍법대사가 창건한 밀교의 도량이라고 한다. 아무것도 없는 고요한 곳으로, 확실히 이곳이라면 밀교의 도량으로 어울리겠구나 싶다.
아와 신사에 참배하고, 나라 해안으로 나갔다. 나는 이 해안을 좋아해서, 지쿠라에 있던 시절부터 종종 놀러왔다. 작은 만이 내려다보이는 야트막한 언덕에, '바다의 선물'을 그린 아오키 시게루의 기념비가 서 있다. 흰색이지만, 내부는 파도를 조각한 건지 울퉁불퉁하고 전체적으로는 문처럼 생겼다. 사후 50년을 기념하여 세운 것 같다. 기념비 아래의 화강암에는,
— 아오키 시게루, 우미노사치, 연고지, 사후50년, 쇼와36년 12월, 옛 친구, 쓰지히사시지﨟 —
라고 새겨져 있었다.
처음으로 '바다의 선물'이라는 그림을 보았을 때, 나는 아오키 시게루가 메라에 와 있다는 것도 몰랐다. 다만 그 그림을 보고 있으면 물고기를 어깨에 메고 화면의 오른쪽에서 왼쪽으로 걸어가는 어부들의 모습이, 먼 바다에서 밀려오는 큰 파도를 느끼게 했다. 아오키 시게루가 '바다의 선물'을 메라에서 그렸다는 걸 알고 나는 그제야 납득이 갔지만, 메라의……

《일본·여기저기》
이에노히카리협회 1999.11

일본 각지를 걸어 다니며 그린 스케치&에세이.
유명관광지보다도 잘 알려지지 않은 곳을
여유롭게 즐긴다.

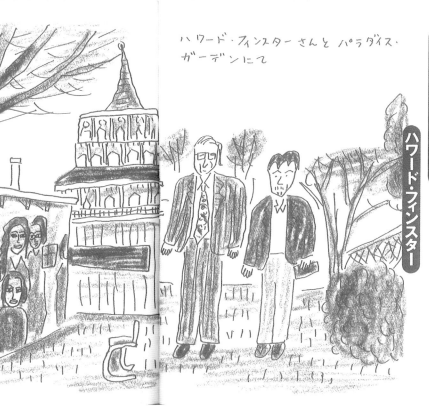

ハ ワード・フィンスターさん と パラダイス・ガーデンにて

アメリカの神々

ハワード・フィンスター

**8**

미국의 신들 하워드 핀스터
하워드 핀스터 씨와 파라다이스 가든에서

アトランタの案山子、
アラバマのワニ
文　安西水丸
写真　小平尚典

《애틀랜타의 허수아비 앨라배마의 악어》
안자이 미즈마루 글, 고히라 나오노리 사진
쇼가쿠칸  1996. 8

미국 남부의 포크아트를 찾는 여행.
풍부한 사진과 일러스트레이션과 함께
현지 아티스트와의 교류를 기록했다.

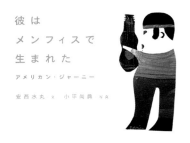

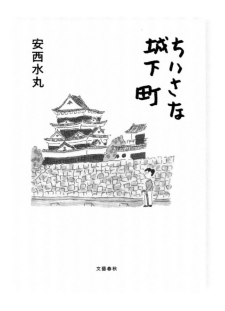

●

《그는 멤피스에서 태어났다》
안자이 미즈마루 글, 고히라 나오노리 사진
한큐 커뮤니케이션 2005.7

사진가 고히라 나오노리 씨와 다시 콤비를 짜고,
그리운 미국 풍경을 순례하는 여행을 떠난다.

●

《작은 성하마을》
문예춘추 2014.6

미즈마루 씨의 유작이 된 여행 에세이.
전국 20군데의 성하마을을 찾아,
마을의 명물과 저택을 그림과 글로 소개.
그 지역에 얽힌 역사상의 인물과 에피소드도
언급하고 있다.

전람회 작품

수없이 많은 전람회를 개최한 안자이 미즈마루 씨지만,
특히 관계가 깊은 것이 미나미아오야마의 갤러리 스페이스 유이다.
유이가 오픈한 지 얼마 되지 않은 1984년에 첫번째 개인전을 개최.
그 후, 2013년까지 18회의 개인전을 열었고, 그룹전과 2인전은 20회 이상 열었다.
스페이스 유이에서 열린 개인전 작품을 엄선하여 소개한다.

미미코 가방
1984년 〈안자이 미즈마루 전〉에서

2006

〈케이블카〉 2006년 〈가을 어느 날 전〉에서

〈부메랑〉 2006년 〈가을 어느 날 전〉에서

〈선장〉 2006년 〈가을 어느 날 전〉에서

〈등대와 조개껍데기〉 2006년 〈가을 어느 날 전〉에서

〈바람소리〉 2013년

〈빗소리〉 2013년

〈밤의 소리〉 2013년

1993년 개인전 〈LOVE STORY〉에서

1998년 〈블루 스케치 전〉에서

1998년 〈블루 스케치 전〉에서

2010년 개인전
〈이야기와 블루 스케치 전〉에서

2010년 개인전
〈이야기와 블루 스케치 전〉에서

1948                                                                     기요     A.P.

2010년 개인전
〈이야기와 블루 스케치 전〉에서

2010년 개인전 〈이야기와 블루 스케치 전〉에서

2012년 개인전 〈블루 스케치 3〉에서

〈민들레〉 2000년 〈GREEN 전〉에서

〈튤립〉 2000년 〈GREEN 전〉에서

## Mizumaru Anzai solo exhibition
at space yui 1984-2013

1984. 9월  안자이 미즈마루 전
1987. 4월  SILK SCREEN
　　　4월　SPRING(ILLUSTRATION)
　　　7월　SUMMER(도기)
　　11월　AUTUMN(SILK SCREEN)
1989. 2월  WINTER(족자)
1991. 2월  ALWAYS
1993. 2월  LOVE STORY
1994. 6월  SKETCHBOOK
1995. 9월  밤의 거미원숭이(무라카미 하루키 공저)
1998. 9월  블루 스케치 전
2000. 6월  GREEN 전
2002.12월  도쿄 크리스마스
2006.10월  가을 어떤 날 전
2007.12월  우사기오이시 프랑스인(무라카미 가루타)
2010. 2월  이야기와 블루 스케치 전
2012. 1월  블루 스케치 3
2013. 1월  MIZUMARU ANZAI 1984-2013

〈머위〉2000년 (좌)
〈풀의 열매〉(우)
2000년〈GREEN 전〉에서

## 미즈마루 씨 이야기, 앞으로의 이야기

미즈마루 씨가 제일 처음 화랑에 왔을 때를 기억합니다. 당시에는 조그마한 소꿉놀이 공간 같았던 스페이스 유이에 산책삼아 한번 들러봤다는 분위기였죠. 그런데 그 후 화랑은 미즈마루 씨에게 여러모로 많은 도움과 응원을 받으며 성장했습니다. 그렇게 시작한 미즈마루 씨와의 관계는 30년 이상이나 지속되었고, 당연한 듯이 함께 일을 해왔습니다. 지금 생각하면 기적 같기만 합니다.

30여 년 동안 만든 실크스크린 작품이 어느새 200점 이상이 됐습니다. 소중하게 보관하고 관리하겠습니다.

미즈마루 씨가 처음 화랑에 들러준 뒤로, 부인 마스미 씨와도 작업을 하게 됐죠. 마스미 씨는 서양화가로 현재는 구상과 추상 사이의 감각으로 멋진 작품을 발표하고 있습니다. 두 사람을 갓 알기 시작한 무렵, 미즈마루 씨의 작품과 마스미 씨의 작품 공간이 무심코 의식 속에서 포개졌던 기억이 떠오릅니다. 미즈마루 씨 작품에는 아주 좋은 의미로 여성적인 화통한 에센스가 존재하는 것 같습니다.

대학 선배이기도 한 미즈마루 씨와는 첫 만남부터 줄곧 선후배 사이로 그 거리감은 변하는 법이 없었습니다. 그리고 특별히

의식하진 않았지만, 나이가 몇 살이 되어도 변하지 않았던 그 거리감이 아주 소중한 것이었음을 느낍니다.

뼛속까지 도시인인 미즈마루 씨는 그 패션도 정신세계도 진심으로 멋있었습니다. 게다가 그의 미의식은 확고했습니다. 촌스러운 후배한테 "이 선배 본받아서 촌티 좀 벗어라." 하는 메시지가 지금 미즈마루 씨에게서 온 것 같은 기분이 듭니다.

스페이스 유이 대표 **기무라 히데요**
블로그 〈미즈마루 씨 이야기, 앞으로의 이야기〉에서 발췌

# AD-LIB전

스페이스 유이

안자이 미즈마루

×

와다 마코토

2001년부터 스페이스 유이에서 해마다 열린 와다 마코토 씨와의 2인전.
당초에는 각자 그린 작품도 있었지만,
한 장에 둘이 교대로 그리는 콜라보레이션 스타일로 정착했다.
한 사람이 화면 왼쪽에 그림을 그리고,
다른 한 사람이 그걸 보고 오른쪽에 그림을 그린다.
각자가 11매씩 그려서 상대에게 전달하는 형태로, 회마다 약 22점을 제작·전시했다.

헝그리

# 앞으로도 줄곧
# 미즈마루 씨를 기억할 것이다
〖 와다 마코토 〗

3월 24일 오전, 한 신문사의 기자에게 전화가 왔다.

"안자이 미즈마루 씨가 돌아가셨어요." …나는 "예엣?" 이라고 한 채, 다음 말을 잇지 못했다. 보통 같으면 "언제? 어디서요? 어쩌다가?" 하고 물을 상황이었지만, 말이 나오지 않았다. 기자는 말을 이었다. "그래서 코멘트를 좀" … 미즈마루 씨가 머리를 스쳐갔지만, 코멘트를 할 여유는 없다. "마음이 진정되면 하겠습니다." 하고 전화를 끊었다.

그날 하루 종일, 그다음에도 며칠 동안, 많은 신문사, 잡지사에서 한마디 해달라고 하여 거절하면 "그럼 추도문을." 하고 부탁했다. 연예인 스캔들에 몰려드는 언론에 휩싸인 듯한 기분이 들어 전부 거절했다. 지금 쓰는 이 글이 처음(혹은 마지막) 멘트다.

내가 충격을 받은 이유는 먼저 미즈마루 씨는 친한 동료라는 것. 다음으로 TIS 이사장인 미즈마루 씨를 잃는 것은 TIS 회원(나도 그중 한 사람)에게 큰 아픔이라는 것. 그

Ｉｚｕ                                Ｗａｄａ

〈스노돔〉 2004년 〈ON THE TABLE 전〉

는 TIS를 발전시키기 위해 헌신적으로 일했다. 그리고 최근 몇 년 동안 해마다 한 번씩 열리는 미즈마루 씨와 나의 2인전 〈AD-LIB 전〉이 다가오고 있다는 것.

〈AD-LIB 전〉 이전에도 안자이·와다의 콜라보레이션 전이 몇 개 있었고, 전시 작품을 바탕으로 《NO IDEA》《테이블 위의 개나 고양이》《파란콩 두부》《라이벌 친구》《속담 배틀》(2권 세트) 등 다섯 권의 책을 냈다. 하나같이 미즈마루 씨와 더할 나위 없이 소중한 추억이 담긴 전시회이고, 책이다.

<div align="center">＊</div>

올해 〈AD-LIB 전〉은 중지해야겠다고 생각한 적도 있지만, 미즈마루 씨의 스페이스(한 장의 종이에 두 사람이 그리는 것이 규칙)도 내가 그려서 개최하기로 했다. 그것으로 미즈마루 씨를 추도하는 마음을 표현할 수 있다면…….

<div align="center">＊</div>

덧붙임. 미즈마루 씨는 늘 "일러스트라는 말은 사용하지 않았으면 좋겠어요. 정확하게 일러스트레이션이라고 해주세요."라고 말했다. 자신의 일을 아끼는 진지한 마음이 넘쳐나는 발언이라고 생각한다. 대찬성입니다.

『일러스트레이션』 No.2002에서 재수록

〈양철 완구〉 2004년 〈ON THE TABLE 전〉

〈맥주 조끼〉 2004년 〈ON THE TABLE 전〉

223

MIZU

〈등대〉2004년〈ON THE TABLE 전〉

〈동서양 소방관〉 2011년 〈AD-LIB④ 전〉에서

〈블루윌로〉 2014년 〈AD-LIB④ 전〉에서

2014년의 〈AD-LIB 전〉은 미즈마루 씨 별세로 중지하기로 했지만,
와다 씨가 먼저 그린 7점에 미즈마루 씨를 대신하여 자신이 다음을 그리는 형태로 전시했다.
과거의 걸작도 함께 전시.

신타니 마사히로
×
하라다 오사무

**하라다 오사무** Osamu Harada

1946년생. 다마 미술대학 졸업 후 미국으로 건너가다.
1970년 귀국 후, 당시 창간된 『an·an』을 통해 일러스트레이터로 데뷔.
1975년에 '마더구스'를 제재로 한 '오사무굿즈'를 발매. 미스터 도넛의 경품으로 사용되어 일세를 풍미했다. 자신의 생가가 있던 쓰키지에 팔레트클럽 스쿨을 열었다.

**신타니 마사히로** Masahiro Sintani

편집디자이너, 아트디렉터. 1943년생. 다마 미술대학 졸업 후, 호리우치 세이이치 씨의 조수가 되어, 1970년 『an·an』 창간에 참여. 그 후, 『POPEYE』(1976년), 『BRUTUS』(1980년), 『Olive』(1983년) 창간 아트디렉터를 맡았다. 현재는 오키노시마에 거주.

# 팔레트클럽과 안자이 미즈마루
## '꾸깃꾸깃한 양복'의 미학

1979년, 일러스트레이터인 미즈마루 씨와 페이터 사토 씨, 하라다 오사무 씨, 아키야마 이쿠 씨, 아트디렉터인 신타니 마사히로 씨 5인으로 구성된 크리에이티브 유닛 '팔레트클럽'이 탄생했다. 『일러스트레이션』지에서는 1982년(No.23)까지 '필담 팔레트클럽'을 연재했다.

하라다 오사무 씨와 신타니 마사히로 씨를 초대해서, 팔레트클럽 활동과 안자이 미즈마루 씨의 추억을 필담 못잖은 대담으로 돌아보았다. '오랜만에 만났다'는 두 사람에게서 어떤 얘기가 튀어나올까.

## 한잔하면서 만든 '필담 팔레트클럽'

하라다 레이몽 샤비낙과 고무라 셋타이는 내가, 나카하라 준이치는 페이터가 하는 식으로 매호 자신 있는 테마를 갖고 모였어요. 그러나 4회분 원고를 한꺼번에 쓰느라, 다음 테마는 뭐였더라? 하고 일일이 다시 읽고 쓰는 식이었죠.

신타니 도중에 마구 뒤죽박죽이 되고 그랬지. 게다가 잘 아는 분야라면 괜찮지만, 모르는 분야 같으면 좀처럼 글이 써지지 않아서 고생하기도 하고.

하라다 그래도 기본적으로는 평소 다들 얘기하는 것을 테마로 삼았죠.

신타니 그러게. 다들 일하면서 밤새우는 게 당연한 것이어서, 미즈마루 씨도 원고를 쓰다가 곧잘 잤지(웃음).

하라다 우리는 30대, 미즈마루 씨는 갓 40으로 아직 젊었던 시절이죠.

신타니 그래도 다들 팔레트클럽을 최우선으로 생각해서 빠지는 일은 없었어. 그러고 보니 하라다 군하고 만든

『EXTRAORDINARY LITTLE DOG』가 나왔지.

하라다 1980년에 낸 책이죠. 신타니 씨는 이 책에서도 필담을 하셨고요. 미즈마루 씨도 같은 해에 《청의 시대》를 냈지만.

신타니 맞아, 맞아. 필담은 기본적으로 내 아이디어니까. 신참한테 대담을 발췌해서 원고를 정리하는 일은 시간도 걸리고 무리지만, 필담이라면 다 쓴 용지 그대로 원고가 되지. 의외로 신중하게 써서 내용 수정도 거의 없었잖아. 뭐, 그만큼 내용이 조금 무겁기는 했지만…….

하라다 말로 하지 않는데 말하는 것처럼 써야 하는 게 어려웠죠. 글자 수도 제한이 있고, 손으로 쓰다보면 답답하고.

신타니 그래도 그런 줄타기 연재를 잘도 해냈네.

하라다 모두 떠들고 마시면서 그 참에 쓰는 식이어서 계속할 수 있었던 것 같습니다.

신타니 그러게. 쓰는 건 한 사람이고, 다른 사람들은 줄곧 마시고 떠들었지. 이런 작업에는 자신 있는 분야고 아니고가

없지만, 미즈마루 씨는 언제나 빨랐지. 순간적인 재치는 발
군이었으니까.

## 『비꾸리하우스』가 연결해준 동료와 팔레트클럽

**– 여러분의 첫 만남은 어디였습니까?**

하라다 서른 살 때였어요. 『비꾸리하우스』라는 잡지에 모두
원고를 쓰고 있었죠. 미즈마루 씨는 헤이본샤를 그만뒀었
던가. 〈돈가리키드〉란 만화를 하던 시절이었어요. 일러스
트레이터의 수도 적을 때여서, 자연스럽게 알게 됐죠. 하라
주쿠에 『비꾸리하우스』 관계자가 모이는 카르데사크라는
카페가 있는데, 미즈마루 씨 집에서 가까워서 거기서 모이
기도 하고, 미즈마루 씨가 좋아했던 레토르트라는 바에 가

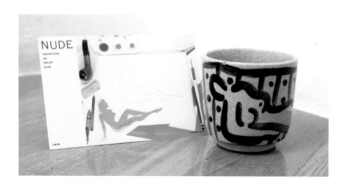

팔레트클럽 제1회 전람회
〈NUDE〉의 DM과
그때 미즈마루 씨가
출품한 찻잔

기도 하고. 술친구였죠.

신타니 윗세대가 없으니 우리끼리 연대를 만들어야 했지.

하라다 맞아요. 그래서 모임도 꽤 만들었죠. '엔카 외길 모임'을 만들어서, 페이터 집에서 밤새 각자 갖고 온 레코드를 듣기도 하고. 미즈마루 씨도 대놓고 말하진 않지만, 엔카나 가요를 좋아했어요.

신타니 야시로 아키의 노래를 하염없이 듣곤 했지. 당시에는 같이 마실 술고래도 별로 없어서 고주망태가 되는 일은 없었어. 마시는 건 나하고 미즈마루뿐이었지만, 선을 긋고 마셔서 모임이 끝나도 거의 취하지 않았던 것 같지.

아래쪽은 1986년에 오픈한
페이터즈 숍&갤러리에서
열린 팔레트클럽전 안내장.

하라다 미즈마루 씨는 끝난 뒤에 "술 좀 깨게 한바탕 뛰고 올게." 하고 마라톤하러 가곤 했죠.

신타니 만년에는 술에 관한 믿을 수 없는 에피소드도 있는 것 같지만, 이 무렵에는 그런 인상은 없었지. 청주 됫병을 안고 왔던 정도일까.

**－팔레트클럽 교실을 열게 된 계기는?**

하라다 1979년에 팔레트클럽이 생긴 뒤, 모두 교토로 놀러 갔을 때 인터내셔널 아카데미의 모리키요시 씨를 만났어요. 그때, "일러스트 교실을 열고 싶다."는 얘길 했더니, 열면 되지, 네 명이라면 주1회씩 해도 월1회이니 됐네, 하고

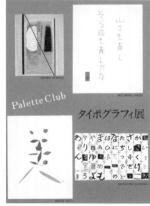

(왼쪽)
제2회 팔레트클럽전
〈족자와 도기〉 안내장.
사진은 블루스 오즈본.
전시장은 생긴 지 얼마 안 된
페이터즈 숍&갤러리.

(오른쪽)
1990년의 팔레트클럽전
〈타이포그래피〉 DM.

시작했습니다. 처음에는 계속될 거라고 생각지도 못했고,
과연 학생이 올지 어떨지도 몰랐죠.

신타니 돈 버는 데 관계없이 서당 같은 학교를 만들고 싶다
는 분이어서 감사했지.

하라다 1982년 개교식에는 4명이 교토에 가서, 시마하라에
서 접대를 받았어요. 졸업식도 네 명이 강평을 하고, 마지
막에는 뒤풀이 같은 연회를 하고.

신타니 수업 첫 회와 마지막 회만 모이지만, 그때까지 평소
수업에서 어떤 얘기를 했는지는 묻지 않았지. 그러나 다들
비슷한 작품을 보고 있으니 궁금하긴 한 거야. 마지막 회
강평에서 처음으로 미즈마루 씨의 강의 내용을 알았을 때,
'아아, 나하고 같은 내용이었구나, 상당히 신랄하고 야무

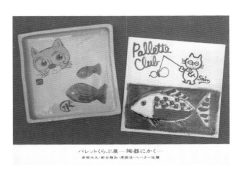

마지막 팔레트클럽 전람회가 된
1992년의 〈도기陶器에 그리다〉의 DM.

지게 가르쳤군.' 하고 생각했지. 평소 분위기로 봐선 적당히 할 것 같았는데.

<sub>하라다</sub> 신랄한 것은 신타니 씨가 제일이지만(웃음). 미즈마루 씨가 두 번째, 페이터는 스님처럼 착했죠.

<sub>신타니</sub> 그랬던가. 미즈마루 씨도 그런 소릴 하는구나 싶더라고. 난 바이어 시점이 있거든. 매거진하우스 네 개 잡지의 AD를 하고 있고, 『an·an』의 요도가와 미요코한테 "신타니 씨, 좋은 일러스트레이터 있으면 소개해줘요." 하는 부탁도 받고 있고. 그래서 항상 일러스트레이터를 찾고 있어서 말이지. 작품이 상품으로 팔릴지 어떨지, 상품으로 쓰려면 어떻게 하면 좋을지를 늘 생각하고 있어서 학생들한테 "이래가지고 팔리겠냐?"라는 말을 하게 돼. 일러스트레이터로서 도움이 안 되네 생각하면서 말이지. 미즈마루 씨도 아트 디렉터와 디자이너를 겸하고 있어서, 어딘가 비슷한 의식이 있었을 거야.

<sub>하라다</sub> 줄곧 회사원 생활을 하다 독립한 것도 마흔 살이었죠.

<sub>신타니</sub> 하라다 군과 페이터는 작가로 출발했으니 시점이 다

르지 않나. 파는 법이나 편집자가 어떻게 느낄지, 사회와 작품의 거리에 관해서는 작가 시점 쪽이 학생들에게 더 와 닿지 않을까. 나는 출판사가 어떤 그림을 좋아하는가 하는 시점이었으니까.

하라다 그렇지만 신타니 씨가 맡고 있는 잡지를 좋아해서 일러스트레이터가 되고 싶다는 사람이 많았어요.

신타니 솔직히 매거진하우스가 가장 일러스트레이터를 많이 쓰니까. 그 밖에는 문예춘추사가 비교적 그런 인상이 있었지만, 그 이외에는 매거진하우스 같은 형태로 일러스트레이션을 다루는 곳은 거의 없었지.

하라다 도쿄에서 팔레트클럽스쿨을 개교한 뒤 『Olive』에 광고를 내서 그 뒤로는 『Olive』를 보고 온 학생들뿐이었죠. 처음 5년 정도는 늘 정원 초과였지만, 휴간 뒤에는 잡지보다 책 디자인이나 삽화를 배우고 싶어하는 학생이 늘었어요. 그건 지금도 그렇고요.

신타니 미즈마루 씨의 터치는 굳이 따지자면 『Olive』보다 『하토요!』였지.

하라다 서브컬처적인 『가로』에서 인기를 얻은 사람이니까
요. 도쿄의 팔레트클럽에는 일러스트 코스에 『Olive』 등의
패션지 코스와 책 디자인과 삽화 코스를 개설했는데, 미즈
마루 씨는 책 코스를 담당했죠.

신타니 음, 그때까지 일의 중심도 그랬고.

**– 1996년에 한 번 부활한 '필담팔레트클럽'에서는,**
  **도쿄 학교 개교가 화제가 되었던데요.**
  **미즈마루 씨가 개교식 모습을 그리시고.**

신타니 그랬죠. 최고였지, 이거(기사를 보고). 나, 하라다 군이
『비꾸리하우스』에 그렸던 편집부 만화를 아주 좋아해서
지금도 웃는걸. 자기 초상화를 보고 웃는 것도 웃기지만.

하라다 '잔치키 소식'이라는 만화에서 관계자들 초상화를 그
렸죠. '눈이 나쁘다'는 소재로 신타니 씨를 의안으로 그렸
더니, 어느 편집자가 정말 그렇게 믿어서…….

신타니 별로 악의는 없지만, 믿는 사람도 있겠지. 내 얘긴 그
나마 괜찮지만, 편집자를 '취해서 난동부리는 여자'로 그
리기도 하고. 그런데 미즈마루 씨는 좋은 캐릭터였잖아. 대

체로 미즈마루 씨가 주인공이고 나는 구석에 있는 느낌.

하라다 그래서 한번은 미즈마루 씨를 '걸어 다니는 성범죄자'라고 그렸죠.

신타니 진실은 모르지만(웃음), 미즈마루 씨 대단하지. 별로 반론도 하지 않고 "아, 예예" 하고 넘기던걸. 한번은 그 기사를 진지하게 받아들인 여성이 파티에서 미즈마루 씨를 경계하자, "당신한테는 그런 적 없을 텐데." 하고 툭 받아치더라고. 뭐, 당연한 얘기지만, 웃으면서 말하니 깜짝 놀랐어. 그런 터프하고 강한 면도 있더구먼.
wowow의 「W좌에서 온 초대장」도 그랬잖아. 그렇게 욕과 비판을 해도 농담으로 수습하는 것이 신기하대. 그런 대담한 짓은 난 못 할 것 같아. 그러고 보니, 거기서 한 영화 비평은 어떤 느낌이었을까.

하라다 진지하게는 하지 않던데요.

신타니 그래도 영화 얘기는 꽤 했지. 이내 '어떤 여배우가 좋더라'는 얘기로 흘러버렸지만.

하라다 미즈마루 씨는 『키네마준보』에도 연재했었죠. 페이

●描き出したい時代

『일러스트레이션』 No.23(1983)에 게재된
'필담팔레트클럽'의 한 페이지. 4인이 모여서,
잡담을 하며 한 사람이 원고를 쓰고,
다 쓰면 다음 사람에게 원고를 돌리는
형태로 필담을 했다.

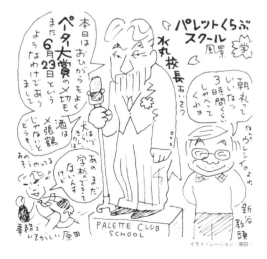

イラストレーション：原田

『일러스트레이션』 No.100(1996)으로,
과거 인기 연재물을 딱 1회만 부활한 100호
기념 기획이 있어서, '필담'이 다시 이루어졌다.
이것은 그중에서 하라다 씨가 그린 일러스트레이션.
마침 쓰키지 팔레트클럽스쿨을 개교하는 시기였다.

터도 영화를 좋아해서, 넷이서 밤새 얘기를 했었는데. 새로운 LD가 나오면 바로 다들 보았고.

## – 안자이 미즈마루의 일러스트레이션은
## '꾸깃꾸깃한 양복'의 미학에 있어

신타니 미즈마루에게는 한 가지 미학이 있었지. 그건 절대로 세탁물에 다림질을 하지 않는 것. 상의도 셔츠도 전부 꾸깃꾸깃, 지금도 잊을 수가 없네.

하라다 트렌치코트를 새로 사면 입은 채로 샤워를 했었죠.

신타니 맞아, 일부러 쭈글쭈글하게 만들었지. 그래도 청결하긴 했어. 대체 그건 왜 그랬던 걸까.

하라다 이유는 모르겠지만, 처음부터 그랬었어요. 낡은 옷을 좋아한다고.

신타니 나는 잘 몰라서 처음에는 부인이 집안일을 안 하나 생각했었지. 딱하구나 하고(웃음). 실제로는 그렇지 않았지만, 그렇게까지 철저한 사람은 본 적이 없네. 특유의 미학이랄까, 기호가 가장 상징적으로 나타난 부분이었어. 빳빳

241

하게 다린 셔츠를 입고 있거나, 정중한 인사를 하는 것도 거의 본 적이 없네. 그런데 서른다섯 살까지 회사를 다녔으니, 제대로 된 인사도 하려고 마음먹으면 할 수 있었을 텐데. 회사원의 대응력도 있으면서 프리 지향도 있어 양다리를 걸쳤던 것도 마찬가지겠지. 꾸깃꾸깃한 셔츠지만 품질 자체는 정통파였어. 블레이저는 기본적으로 감색 기본형이었고. 실은 아주 스탠더드한 사람이었던 거야.

하라다 40대 때는 곧잘 후줄근한 옷을 입고 다녔죠. 트레이너나 점퍼나. 별로 제대로 된 차림은 하지 않았어요.

신타니 미즈마루 씨는 내가 보기에 어딘가 양아치스러워. 가게에 들어가서 마음에 들지 않으면 "쳇!"하고 큰 소리로 말하고. 여러 번 들었다니까.

하라다 그 말투는 우리 세대까지였을까요. 나도 그런 적이 있습니다만.

신타니 나는 오사카 출신이어서 말이지. 미즈마루 씨도 하라다 군도 굉장히 도쿄 사람다워, 신랄함이나 언어 사용이. 난 노골적이어서 불쑥 말해버리지만, 두 사람 다 도시 사람이어서 말이야. 어딘가 부드러움이 있어.

하라다 신타니 씨는 오사카 출신으로 보이지 않습니다. 30~40대 시절에는 저와 함께 자주 만담 들으러도 다녔죠. 레코드도 들었고, 그래서 옮았을지도요.

신타니 그러네.

하라다 산유테이 엔쇼의 열성팬이었죠.

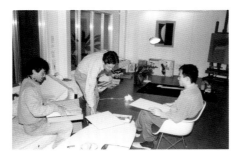

하라다 씨의 아틀리에로 보인다.
《팔레트클럽전》 제작 때문에 멤버가 모여,
'합숙'하면서 작품을 제작했다.

팔레트클럽 《타이포그래피전》(1990) 회장에서,
왼쪽부터 하라다 씨, 신타니 씨, 미즈마루 씨,
페이터 씨. 〈LOOK〉은 미즈마루 씨의 작품.

'필담팔레트클럽' 집필 중 귀중한 한 컷.
멤버 전원이 심야에 하라다 씨의 작업실에 모여
교대로 집필했다.

신타니 맞아. 일찍 가서 좋은 자리 맡아놓고 시간될 때까지 로비에 있다가, 엔쇼의 만담만 듣고 끝나면 바로 돌아왔지. 엔쇼란 말만 들으면 태풍이 와도 갔었으니. 롯폰기의 하이유좌, 닛세이 극장, 가부키좌…… 그야말로 사방 쫓아다녔네. 맞아, 미즈마루 씨한테는 엔쇼 같은 인상도 있었어. 웃으면서 무서운 소리를 하거나, 등이 꼿꼿이 펴지는 설교를 하는 분위기가. 나하고 한 살 차이밖에 안 나는데 세 살은 위로 보이기도 하고, 아버지 같은 느낌이 있었지.

작별회 때 상장 기업 사장들에게 조전弔電이 왔는데 그런 높은 사람들과도 잘 알고 지냈던 모양이야. 우리하고 어울릴 때와는 다른 얼굴이랄까.

하라다 페이터와는 또 다른 의미로요.

신타니 사회적 지위가 있는 사람과도 예사로 대화를 나누었잖아. 그쪽도 그렇게 생각하지 않았을까? 게다가 일개 일러스트레이터인데도 기나메리 요시히사(매거진하우스 대표이사 최고고문-옮긴이) 씨한테는 두 달에 한 번씩 만나자고 연락이 온다더군. 친구로서. 나 같은 사람은 일밖에 못 하고, 화제도 적고 사회적인 얘기도 무리. 그런데 미즈마루 씨는 그게 가능하단 말이지. 무라카미 하루키 씨하고도 그래. 나는 《해 뜨는 나라의 공장》 사전회의 때 한 번 자리를

같이한 적이 있는데, 거기서 무라카미 씨가 "미즈마루 씨 그림은 화살표가 있어서 좋아요."라고 하더라고. 미즈마루 씨의 초상화는 닮지 않았지만, 화살표로 이름을 넣어주니까 알기 쉽다고 껄껄 웃는 거야. 미즈마루 씨도 "초상화 그리는 것 싫다."고 대꾸하고, 뭐랄까 그런 사람을 만날 수 있는 사람이었어. 하라다 군도 호리우치 세이이치 씨도 초상화를 아주 잘 그리는데, 미즈마루 씨만은 전혀 닮지 않은 초상화를 그렸지.

<sub>하라다</sub> 원시적이고 소박한 묘사를 좋아했었죠.

<sub>신타니</sub> 그러게, 민족색 같은 것도 좋아했어.

## 센스가 있어서 가능했던 하이쿠적인 일러스트

<sub>신타니</sub> 난 《보통 사람》이 굉장히 좋았어. 그 유카타 차림으로 느릿하게 일어나서 아내가 갖다준 차를 마시고, 그대로 회사에 가는 주인공. 미즈마루 자신이 아닐까 하는 느낌이었지.

<sub>하라다</sub> 확실히 그런 분위기가 있어요.

신타니 별 얘기도 없는데 미즈마루 씨가 그리면 굉장히 웃기지. 리얼이라고 할까. 하이쿠적인 표현이 있어. 아, 하이쿠라고 하면 뭐니 뭐니 해도 롯폰기에서 한 '이로가미 전色 紙展'이지. 다들 완벽하게 준비가 돼 있는데, 미즈마루 씨만 좀처럼 작품을 갖고 오지 않아서 말이야. 제일 마지막에 전시된 걸 봤더니, 색지 한복판에 빨간 동그라미만 달랑 그려져 있었지. "뭐야, 이거?" 하고 물었더니 "우메보시. 또 한 장의 네모는 두부." 이러는 거야. 뭐? 하고 깜짝 놀라서 "당신, 이거 오늘 그렸지?" 그랬더니, "들켰나⋯⋯" 이러더군. "평소에도 의뢰 전화 받으면서 그리는 거 아냐?" 그랬더니, 그 말에도 "들켰나." 이러고(웃음). 거짓말일지도 모르지만 말이야.

―그런데 실제로 의뢰 전화 받을 때 메모한 그림이
   제대로 그린 것보다 나왔던 작품이 있었던 것 같습니다.

신타니 그림체가 그런 분위기니까. 데생 같은 것도 안 했고. 그 사람은 공들여서 하는 것을 믿지 않았지. 이 책을 읽는 학생들에게는 권하고 싶지 않지만.

하라다 맞아요, 감각이 있어서 가능했던 거죠.

신타니 그리고 되풀이해서 그리면 잘 그려지는 것이 싫다고도 했었지. 교토에서 펜촉을 바꿀까 어떨까 하는 얘기가 나왔을 때, 미즈마루는 가늘고 둥근 펜으로 그렸는데, 바로 바꿀 수 있다더군. 펜에 익숙해져서 생각대로 선이 그려지면 재미없다고. 난 그때 우연을 믿고 그걸 자신의 것으로 만든다는 것이 참 어렵다는 걸 처음 깨달았다고 할까, 철학적인 얘기여서 대단하다고 생각했지. 게다가 색 지정도 독특하고. 제대로 선을 그려서 색 지정을 해라, 하는 방법으론 그런 결과물이 나오지 않았어.

하라다 미즈마루 씨는 팬톤 오버레이를 애용했었죠. 처음에는 제가 가르쳐주었습니다만. 이른바 컬러 톤이어서 보통은 주걱으로 조심스럽게 시트를 문질러서 붙인 뒤 원화의 선을 따라 자르지만, 미즈마루 씨는 공기가 들어가서 울퉁불퉁한 채로 갖고 왔더군요. 방법을 가르쳐주었더니 기포는 고쳤지만, 이번에는 그림에 딱 맞지도 않게 싹둑 자른 스크린톤을 비뚜름하게 붙여가지고 왔는데, 그 완성도가 재미있더군요. 결국 줄곧 그 방법으로 하게 됐죠.

신타니 그 친구답네. 이를테면 네모를 그려도 미즈마루 씨가 그리면 모서리가 비어 있을 때가 많았지. 나는 디자이너라서 그런 부분이 있으면 굉장히 신경 쓰이거든. 그런 걸 보

면 그 사람은 타고난 화가 같아.

미즈마루 씨의 원화는 내가 레이아웃해서 입고했는데, 컬러 톤을 슬쩍 얹기만 해서 갖고 오니까, 색은 별도로 지정을 했지. 그때는 모서리가 비어서 작업하기 힘들어 혼났네.

하라다 그건 처음에만?

신타니 아니, 줄곧. 반사제판反射製版으로 할 경우에는 팬톤이 잘 붙어 있지 않으면 색이 잘 나오지 않거든. 그래서 미즈마루 씨가 붙여 온 팬톤은 사용하지 않고, 형태와 위치를 그대로 맞춰 다시 색지정을 했지. 미즈마루다움을 깨트리지 않도록, 선이 어긋난 채로. 디지털이 되어도 이 색지정은 달라지지 않았어. 팬톤 컬러를 보고 "이건 황색70 정도이려나." 하고 전부 추측으로 맞춰서, 그걸 미즈마루 씨한테 확인하고…… 하는 식으로 거의 공동 작업이었지.

교토 인터내셔널아카데미
팔래트클럽 일러스트 교실 사진.
강좌는 주1회로, 멤버가 교대로
월1회씩 수업을 하는 방식.
마지막 회에는 4인이 모두 모여
전원이 강평회를 하고,
그다음은 수료식과 뒤풀이를.

하라다 팬톤을 선 따라 자르는 것은 저도 전문 아르바이트생을 쓸 정도로 지루한 작업입니다. 그러니까 미즈마루 씨는 커터로 적당한 크기로 잘랐을 거예요. 그런데 그 오버레이를 올렸을 때, 그림이 두 장 겹쳐지는 분위기가 난다고 할까, 펜으로 그린 선과는 다른 분위기가 나오죠. 그런 효과를 재미있어했을 것 같아요, 분명. 이를테면 새 옷을 헌옷으로 만들어 입는 것과 같은 감각이랄까.

신타니 커터로 자른 직선과 둥근 펜의 우연을 받아들인 소박한 선이지. 그걸 겹치면 이루 말로 표현할 수 없는 맛이 나. 완전히 달인의 기술이야.

하라다 맞습니다, 투명감도 더해지고요.

신타니 남은 팬톤을 액자에 넣어 작품으로 만든 전람회도 했

었잖아. 감탄스럽더군. 버리지 않고 갖고 있다는 것도 대단하고, 작품을 보니 구석까지 꼼꼼히 사용했던걸. 미즈마루 씨는 작은 컷을 그릴 땐 원화도 명함 크기 종이에 그리곤 했지. 구두쇠는 아니지만, 그런 감각은 역시 독특해. 덴쓰에 근무했던 사람이면서도 팔레트클럽 멤버 중에 원화 취급에 가장 신경 쓰지 않았을걸. 돌려받지 못한 원화도 많을 것 같아.

하라다 정말 그렇겠어요. 저는 색지정을 했지만, 매직으로 그린 단색 원화에 트레이싱 페이퍼를 씌워서 보낼 뿐이고, 인쇄소에서도 소홀히 다루기 십상이니.

신타니 그런데 그런 원화에 관해서는 클레임도 불평도 하지 않는다는 거지.

하라다 캐릭터만큼은 계속 사용하니까 엄중히 했지만, 별로 집착이 없었던 것 같죠.

신타니 색의 특징은 어떤 느낌이었나.

하라다 멀리서도 딱 알아봤죠, 미즈마루 씨 그림은. 팬톤의 장점을 전부 끌어낸 것 같은 느낌이 들 만큼. 그래서 팬톤

생산이 중지된다는 얘기가 나왔을 때 "평생 쓸 것 다 사놔야겠네."라고 했던 기억이 납니다.

신타니 아직 사무실에 남아 있으려나. 그러나 색연필로 그려도 미즈마루의 그림이었지. 색연필 작품을 모은 개인전에서도 그렇게 느껴졌으니 대단해. 세상을 떠난 뒤 이런저런 생각을 해보았지만, 작가로서 큰 사람이었구나 하는 걸 새삼 깨달았어.

## 앙아치 얼굴과 평범한 얼굴

신타니 술은 만년에 더 마셨던 것 같지.

하라다 그렇죠. 옛날에는 그렇게까지는 아니었는데. 필름이 끊길 때까지 마신 건 예순 살 전후인 것 같아요.

신타니 긴자에선가 마시고, 정신을 차리고 보니 장우산을 안고 길에서 자고 있더란 얘기도 있고 말이지. 다쳐서 지팡이를 짚고 있더란 얘기도 있고. 취해서 자빠진 걸까.

하라다 고주망태가 됐던 모양입니다.

<sub>신타니</sub> 술이 좋아서 마셨는지, 취하고 싶어서 마셨는지……
뭐, 묻는 게 어리석은가. 뭘 물어도 얼버무리는 타입이었
지만.

<sub>하라다</sub> 맞습니다.

<sub>신타니</sub> 그래도 말이야, 그런 얼굴을 하고 부인하고 대화하는
게 즐겁다는 얘길 곧잘 했었지. 같이 얘기하는 게 좋다고.
가정에 성실하구나 생각하면서도, 뭔가 신기한 일면이었
어.

<sub>하라다</sub> 술 무용담이 무궁했던 반면 가족을 소중히 하는 면이
그랬죠.

<sub>신타니</sub> 맞아, 이것도 극과 극의 이미지야. 무모하지만, 심
지는 스탠더드. 아까 엔쇼나 아버지 같다는 얘길 했지만,
그런 친구를 두어서 기쁘게 생각해. 무질서한 걸로 말하자
면 내 쪽이 훨씬 무질서했지. 미즈마루 씨한테 그런 건 없
었어.

<sub>하라다</sub> 가마쿠라에 있는 단골 초밥 집에 부인과 곧잘 갔지
요. 나도 좋아하는 가게여서 몇 번 함께 갔는데, 대부분 부

인과 둘이서 갔어요. 평소의 미즈마루 씨와는 좀 다른 분위기더군요. 그야말로 '보통 사람'이란 느낌이었어요.

신타니 과연. 오키노시마에 가기로 정한 뒤니까, 2013년 1월쯤이었나. 미즈마루 씨가 스페이스 유이에서 개인전을 했어. 일부러 이사한다는 얘길 할 생각은 없었는데, 가기 전에 한번 봐야겠다 싶더라고. 그래서 만났을 때 악수를 청했어. 악수하자고 했더니 미즈마루도 깜짝 놀라면서, 싱거운 인간이네 하고 웃으면서 해주었어. 그런데 그게 마지막이 됐네. 그런 짓 안 하는 게 좋았다고 반성했지.

하라다 신타니 씨가 하자고 그랬어요?

신타니 그랬어. 미즈마루도 이상하게 여겼지만, 왠지 나도 모르게 그런 말이 나왔어. 하라다 군은 마지막에 만난 게 언젠가?

하라다 이곳(팔레트 스쿨) 수업 때였나. 미즈마루 씨는 올해 2월까지 수업하러 왔는데, 제가 만난 것은 좀 더 전이었던 것 같습니다.

신타니 대부분은 1층 바에서 마시고 돌아갔지. 그 이외에 마

신 일은?

하라다 최근에는 없었습니다. 항상 약속이 있다고 해서.

신타니 아아, 밤거리로 사라졌군. 페이터 사무실을 찾아갔던 뉴욕에서도, 팔레트클럽이 있던 교토에서도 연기처럼 사라지는 건 마찬가지였네.

하라다 말할 수 없는 장소에 갔을 겁니다.

신타니 물어도 절대 제대로 대답하지 않지. 비밀이 많은 남자야.

하라다 그래도 나중에 전부 털어놓죠.

신타니 맞아, 의기양양하게(웃음). 망상과 현실이 섞인 작품이 되어서 말이지.

무라카미 하루키와의 협업과,
1인칭으로 그린 경쾌함

신타니 무라카미 씨는 세계적인 상을 받을 만큼 문학적인 면과 대중적인 재미를 모두 갖췄지. 그러나 대중적인 부분은 미즈마루 씨 덕분에 훨씬 좋아졌다고 생각해. 문학가로서 훌쩍 성장했다고 할까. 그를 만나지 못했더라면 재즈카페를 하는 재즈 좋아하는 사람에 지나지 않았을지도 모르지. 미즈마루 씨의 삽화가 화학변화를 일으킨 것으로, 문학가와 일러스트레이터 관계로서는 아주 드문 형태라고 봐. 그런 일은 앞으로도 아마 일어나지 않을 거야.

하라다 일러스트레이션과 텍스트의 가장 행복한 콜라보레이션이었죠.

신타니 맞아. 양쪽의 장점을 깨지 않고, 불쾌감도 없이 모두에게 지지받고 사랑받고, 독자도 많고⋯⋯. 그런 경험은 대가라도 하기 어려워. 그런데 그는 그 속으로 깊이 들어갔단 말이지.

하라다 팬톤 얘기를 또 하자면, 《중국행 슬로보트》 표지가 완성됐을 때, 그 선이 없는 서양배 일러스트를 자신만만하게 보여주더군요. 그게 어찌나 훌륭하던지, 그때 미즈마루 씨의 스타일이 정해졌구나, 생각했던 기억이 납니다.

신타니 맞아, 맞아.

하라다 미즈마루 씨 나름대로 마티스를 의식했을 겁니다. 마
티스를 아주 좋아했으니.

신타니 만년의 작품도 안정되어 있었고, 갑자기 세상을 떠나
서, 더 나이를 먹으면 어떻게 됐을까 하는 생각이 드네.

하라다 그대로 갔더라면 눈을 감고도 그림을 그리지 않았을
까요(웃음). 그러나 그걸 허락하는 것이 미즈마루 씨이니,
그런 경지에 가지 않을까 싶습니다.

신타니 의뢰 전화를 받으면서 그려서, 그대로 팩스로 보내는
사람이었으니. 확실히 그게 가능한 건 미즈마루뿐이지. 다
만 희한하게 와다 마코토 선생처럼, 『주간문춘』에서는 계
속하질 못하대. 『하토요!』는 커버할 수 있었지만, 70만 명

그림이 설명이 된다고 생각한 순간에
그 선을 치워버린다.
그런 센스가 있는 사람이었다.
_신타니

256

의 독자가 있는 『주간문춘』은 어렵더라고. 왜냐하면 굉장히 직접적이어서 한 사람 한 사람에게 쏙 들어가는 그림이어서지. 무라카미 씨 책도 독자는 많지만, 그것과는 또 좀 달라. 문춘 같은 이른바 초 대중, 폭넓은 계층 모두에 침투할 수 있는 만인을 대상으로 하는 그림은 아니었던 거지. 반대로 말하면 그게 장점이지만.

<sub>하라다</sub> 어떤 의미에서 아주 개인적이죠. 일러스트레이터란 대체로 3인칭으로 그려야 하는데, 미즈마루 씨는 1인칭으로 그렸어요.

<sub>신타니</sub> 응, 대단히 샤프해. 그 점이 센스겠지만, 같은 '센스 있는 사람'이어도 미우라 준 군이나 유무라 테루히코와 비교하면 특히 가벼웠지.

<sub>하라다</sub> 정말 그렇군요.

대부분 일러스트레이션은
3인칭으로 그려야 하는데
미즈마루 씨는 1인칭으로 그렸다
_하라다

신타니 가벼운 건 말이지, 미즈마루는 의식적으로 그림에서 설명을 빼려고 했기 때문이지. 설명이 된다고 생각한 순간에 그 선을 지워버려. 그걸 감각으로 할 수 있는 힘, 즉 센스가 있는 사람이었어. 보통 일러스트레이터는 기초가 중요하지만, 기초 없이 그만큼 인기가 있고 일을 많이 하고 생활이 돌아갔던 사람은 드물어. 호리우치 세이이치 씨도 가벼운 그림이었지만, 모든 훈련을 거친 뒤의 가벼움이었지. 뭐 역시 스탠더드야. 미즈마루 씨의 작품은 하이쿠화라고 할까, 그의 속에 어떤 텍스트를 만든 다음에 그걸 그리고 있어. 그래서 그림에 하이쿠를 넣으면 완성된다고 할까, 보는 사람의 마음에서 언어가 태어나게 하는 그림이란 느낌이 들지.

하라다 그림도 터치도 작가 타입이죠.

신타니 아무것도 아닌 인형이나 잉크병을 그린 그림을 벽에 걸어놓고 싶게 만들잖아. 보통은 그렇지 않지. 리얼하게 그리면 그릴수록 그림이 되지 않아. 그 우메보시 한 개 달랑 그린 그림도 전람회에 내놓을 수 있는 재주는 정말로 미즈마루밖에 없을 거야. (끝)

가로로 긴 POST CARD

# 가로로 긴
# POST CARD

1986. NO.1
FROM 안자이 미즈마루

0월 0일

긴자의 더 긴자 아트스페이스에서 N.Y 여성 일러스트레이터 파티 드라이덴의 개인전을 보았다. 이 개인전 팸플릿의 카피 "포트레이트의 배경에 맨해튼이 보인다"는 내가 쓴 것. 파스텔 색이 예뻤다.

그리고 회장에서 만난 와카오 신이치로 부부와 긴자 '지카라스시'에서 마셨다.

파티 드라이덴의 포트레이트를 모사

0월 0일

《소설현대》의 신년호부터 에세이를 연재하게 되어, 첫 번째 원고를 보냈다.

도쿄에 관한 산문으로 제목은 〈파란 잉크의 도쿄지도〉로 했다.

첫회로 내가 태어난 아카사카를 그렸다.

아카사카는 언덕이 많은 동네다.

중앙에 그린벨트가 생긴 아카사카의 단고자카

0월 0일

일 년 동안 연재한 『월간 가도가와』의 만화가 최종회를 맞이하여, 마지막 원고를 보냈다. 기분이 날아갈 것 같다. 컷으로 16쪽이었다. 스토리를 생각하는 것은 30분이면 되지만, 16쪽의 컷을 그리는 것은 상당히 고된 작업이었다.

만화는 언제나 16페이지로 정해져 있다

〈돌아서 가는 길 / 안자이 미즈마루〉

←제목은 언제나 이 스타일

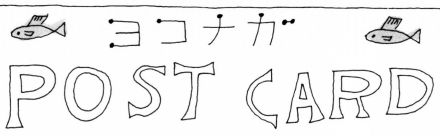

ヨコナガ
POST CARD

1986・NO.1

From・安西水丸

パティ・ドライデンの
ポートレートより写す

○月○日
銀座のザ・ギンザ・アートスペースでN.Yの女流生
イラストレーター・パティ・ドライデンの個展をみる。
この個展のパンフレットのコピー「ポートレートの
背景にマンハッタンが見える」はぼくのコピー。
パステルの色がきれいだった。
その後会場で合った若尾真一郎夫妻と銀座
「力寿し」で飲んだ。

○月○日
小説現代の新年号からエッセイを連載
することになり、一回目の原稿をわたした。
東京に関する散文でタイトルは「青インク
の東京地図」とした。
一回目はぼくの本籍のある赤坂を書いた。
赤坂は坂の多い町である。

中央にグリーン
ベルトのできた
赤坂の
丹後坂

曲り道

安西水丸

タイトルはいつもこの
スタイル

漫画はいつも16ページと
きめている

○月○日
一年間連載した「月刊カドカワ」の漫画
が一応最終回ということで、その最後
の原稿をわたしてスシと気分が楽に
なった。コマもので16ページだった。
ストーリーを考えるのは30分もあればで
きるけれど16ページのコマを描いていく
のはかなりきつい作業だった。

○月○日
ADC賞の授賞式が帝国ホテルであった。
今年の最高賞はぼくの友人でもある佐藤晃一
さん。ぼくはまだ彼を知らなかった頃、町で
手にした演劇のチラシの絵が気になって自分の
机の引出しにいれていたことがあった。(実は今も
はいっている)その絵を描いたのが佐藤晃一であったと
後でゆかりお互い笑った。とにかくおめでとう。

目がポイントという
佐藤晃一

似た顔⑭凡

ロバート・
デニーロ
高田純二

柄本明

似た顔⑰凡

○月○日
下北沢の本多劇場で「東京乾電池」の芝居
を観た。座長の柄本明さんとぼくは時々酒
を飲む仲でもある。もう一人コピーライターの佐
々木克彦も加わっていつも三人で飲む。
何時だったか銀座のバーのママさんに「あな
た本当本明に似てるわ」と言われグムシとなっ
たが好きな役者である。

○月○日
月に一回京都にあるインターナショナル・アカデミー
というところの「イラスト教室」にイラストレーションの
話をしに行っている。冬の京都はジクジクと寒い。
生徒は若い人ばかりだけれどイラストレーターを
志ざす気持が強い反面イラストレーターやグラ
フィックデザインについてあまりにも知らないことに
驚いてしまうことが多い。ぼくの雑感である。

ローリング・
ストーンズの
メンバーかな

ミルトン
グレーサーって

前森山　　西森山

長いゲレンデが
最高です

設計吉村
ホテル
安比グランド
駐車場

AППII

○月○日
ADC賞の授賞式ではじめてお話した亀
倉雄策さんに招待していただき安比高原
(岩手)へスキーに行った。リクルートでやっている
安比グランド(ホテル)に泊りスキーを十分に
楽しんだ。コピーライターの日暮真三さんやグラ
フィックデザイナーの麹谷宏さん建築家の杉本
貴志さんなどもいてとても楽しかった。

일러스트레이션 No.38 (1986-2)에서 재수록

0월 0일

ADC상 시상식이 데이고쿠 호텔에서 있었다.

올해 최고상은 내 친구이기도 한 사토 고이치 씨.

아직 그를 몰랐던 시절에, 길에서 본 연극 전단지 그림이 마음에 들어서 내 책상에 넣어둔 적이 있다(실은 지금도 들어 있다). 그 그림을 그린 이가 사토 고이치란 걸 나중에 알게 되어 서로 웃었다. 어쨌든 축하한다.

눈이 포인트인 사토 고이치 ← 안 닮은 초상화 미즈마루

0월 0일

시모기타자와의 혼다 극장에서 연극 《도쿄건전지》를 보았다. 좌장인 에모토 아키라 씨와 종종 술을 마시는 사이이기도 하다. 한 명 더 카피라이터인 사사키 가쓰히코도 합세해서 언제나 셋이 마신다. 언제였더라. 긴자의 바에서 마담이 "당신 에모토 아키라 닮았네요" 하는 말을 듣고 으쓱해졌다. 좋아하는 배우다.

로버트 드니로 / 다카다 준지 / 에모토 아키라
안 닮은 초상화 미즈마루

0월 0일

월 1회 교토에 있는 인터내셔널 아카데미라는 곳의 '일러스트 교실'에 일러스트레이션 이야기를 하러 가고 있다. 교토의 겨울은 징그럽게 춥다. 학생은 젊은 사람뿐이지만 일러스트레이터를 지향하는 의지가 강한 반면, 일러스트레이터나 그래픽디자인에 관해 너무나도 모른다는 사실에 놀랄 때가 많다. 나의 잡념이다.

밀튼 글레이저란 롤링스톤의 멤버인가

0월 0일

ADC상 시상식에서 처음으로 얘기를 나눈 가메쿠라 유사쿠 씨에게 초대받아 아피 고원(이와테 현)으로 스키를 타러 갔다. 리쿠르트에서 하는 아피그랜드(호텔)에 머물며 스키를 실컷 즐겼다. 카피라이터인 히구라시 신조 씨와 그래픽 디자이너 고지타니 히로시 씨, 건축가 스기모토 다카시 씨 등도 와서 정말 즐거웠다.

마에모리산 니시모리산 / 다니구치 요시오가 설계한 호텔 아피그랜드 ↘
주차장 / 긴 겔렌데가 최고입니다

# 가로로 긴
## POST CARD

1986. NO.2
FROM 안자이 미즈마루

0월 0일

긴자의 더 긴자 아트스페이스에서 열리는 와카오 신이치로의 개인전에 다녀왔
다. 그는 나와 동갑이기도 해서 평소 친하게 지낸다. 술친구로도 최고로 좋아 자
주 술을 마신다. 그의 개인전 테마는 「WAKAO BOUTIQUE」였다. 와카오 신이
치로는 요즘 시대에 드물게 확실하게 자신을 다잡고 있는 작가다.

일러스트레이터 와카오 신이치로는 귀족의 후손이다
안 닮은 초상화 미즈마루

0월 0일

도쿄에 오랜만에 눈이 쌓였다. 올 들어 몇 번 눈이 내렸지만 좀처럼 쌓이는 일은
없었다. 그 눈 내리는 밤, 나는 『월간 가도가와』의 편집자 I군과 아오야마의 네토
루토에서 한잔했다. 창밖으로 보이는 밤의 눈은 정말 예뻤다.

도쿄의 설경 정말 좋아한다

0월 0일

무릎이 아파서 걷지 못하는 날이 계속되고 있다. 옛날에 친구한테 얻은 벚나무
지팡이에 의지하여 걷는다. 환장할 일이다.
『월간 가도가와』에 80매짜리 소설을 쓰게 되어, 며칠 전부터 쓰기 시작했다. 80
매는 처음이어서 버겁지만 즐겁게 쓰려고 한다.

어쩌다보니 노인처럼 지내고 있다
← 벚나무 지팡이

# ヨコナガ POST CARD

1986. NO.2     From・安西水丸

似顔顔 水丸

イラストレーター若尾真一郎は貴族の末裔である

## ○月○日

銀座の ザ・ギンザ・アートスペースで行われている若尾真一郎の個展に行った。彼はぼくと同じ年齢ということもあり日頃から親しくしている。酒の友としても最高にいい酒を飲む。彼の個展は「WAKAO.BOUTIQUE」というテーマだった。若尾真一郎は今の時代にはめずらしくしっかりと自分をつかんでいる作家だ

## ○月○日

東京に久しぶりに雪が積った。今年になって何度か雪が降ったけれどなかなか積ることはなかった。その雪の夜、ぼくは「月刊カドカワ」の編集者工君と青山の (れとると) で飲んでいた。窓から見える夜の雪はすごくきれいだった

東京の雪景色はすごく好きだ

なんとなく老人になってしまった日々をすごしている

桜の杖

## ○月○日

膝が痛くて歩けない日がつづいた。昔友だちにもらった桜の木の杖にすがって歩いている。困ったもんだと思っている。「月刊カドカワ」に80枚の小説を書くことになり、数日前から書きはじめた。80枚ははじめてのことで大へんだが楽しんでやろうと思っている

○月○日
三愛で主催したイラストレーションのコンテストの審査を
した。サイズはハガキ大で「愛」がテーマになって
いる。応募者はほとんど若い女性だった。(中に
は主婦なども含まれていたが)「愛」というテーマのた
めかハートをあしらったイラストレーションが多かった。
ぼくは三愛の持つイメージで最高賞をえらんだが、
高校生の女の子だった。

こんな絵が多かった

どうしても「愛」となると
ハートらしい

○月○日
最近仕事のあい間にレーザーディスクでよく映画を
みる。それで思うことはテレビで放映する映
画はすごくカットしているということだった。それ
も以外と大切なところをカットしていることには
驚いてしまう。話のスジに関係ないだろうとい
うことでカットしてるんだろうが、やはり映画とい
うものは話のスジさえわかれば''いい というもので
はないような気がするのだが……。

パイオニア
26
インチ

そうか
そういう
ことだ

かたの
ことだ
ったの

○月○日
NHKの「スタジオL」という番組に出た。司会は
パッケージング・デザイナーの北川佳子さんで、ぼく
の他に、ゲストとしてタレントの斉藤由貴さんが
出た。この夜のテーマは「イラスト的生活」というこ
とだった。斉藤由貴さんは高校時代、漫画部
の部長をしていたということだった。四月から、この
番組のタイトルバックのイラストレーションをぼくが担当する。

ピンクの洋服の
かわいい斉藤由貴さん

似な顔(小)

未完成の作品を平気
で見せる

生徒が意外といること
にはみんなおどろいている

○月○日
パレットくらぶの面々で(原田治、ペーター佐藤、
新谷雅弘、秋山育(欠席)ぼく)で久しぶりに会っ
た。目的はぼくたちの行っている京都のイラス
ト教室(インターナショナル・アカデミー 075-371-6005)
でのカリキュラムをつくることだった。みんな忙し
いので仲々あえないが こんな時にはついつ
い話がはずんでしまい何時も朝になってしまう。

일러스트레이션 No.39 (1986-4)에서 재수록

0월 0일

산아이에서 주최한 일러스트레이션 콘테스트 심사를 보았다. 크기는 엽서 크기로 '사랑'이 테마였다. 응모자는 거의 젊은 여성이었다(그중에는 주부도 있었지만). '사랑'이라는 테마 때문인지 하트를 그린 일러스트가 많았다. 나는 산아이가 가진 이미지로 최고상을 뽑았는데, 여고생이었다.

이런 그림이 많았다

아무래도 '사랑'이라 하면 '하트'인 모양이다

0월 0일

최근 일하는 틈틈이 레이저 디스크로 곧잘 영화를 본다. 그래서 깨달은 것은 텔레비전에서 방영하는 영화는 많이 자른다는 것이었다. 그것도 의외로 중요한 부분이 잘렸다는 사실에 놀랐다. 줄거리와 관계없다고 잘랐겠지만, 영화란 줄거리만 알면 되는 게 아닌 것 같은데……

파이오니아 26인치

그런가 그런 것이었던가

0월 0일

NHK 〈스타지오레〉라는 프로그램에 출연했다. 사회는 포장 디자이너인 기타가와 가코 씨로, 나 말고 게스트로 탤런트 사토 유키 씨가 나왔다. 이날 밤 테마는 '일러스트적 생활'이라는 것이었다. 사토 유키 씨는 고교시절 만화부 부장을 했다고 한다. 4월부터 이 프로그램의 타이틀백 일러스트레이션을 내가 담당한다.

핑크색 옷의 귀여운 사토 유키 씨

안 닮은 초상화 미즈마루

0월 0일

팔레트클럽 멤버들이(하라다 오사무, 페이터 사토, 신타니 마사히로, 아키야마 이쿠(결석), 나) 오랜만에 만났다. 목적은 우리가 다니는 교토의 일러스트 교실(인터내셔널 아카데미 075-371-6005) 커리큘럼을 만드는 것이었다. 다들 바빠서 좀처럼 만나지 못하지만, 한번 만나면 얘기가 잘 통해서 언제나 날이 새버린다.

미완성 작품을 예사로 보여주는

– 학생이 의외로 많다는 사실에 다들 놀란다

– 선생님 저 식중독이에요

267

# 가로로 긴
# POST CARD

1986, NO.3
FROM 안자이 미즈마루

0월 0일

잡지 『하토요!』 등의 AD 신타니 마사히로와 교토 박물관을 둘러보았다. 그의 불상 사랑은 동료들 사이에 널리 알려졌다. 아무리 그래도 교토까지 와서 이렇게 갑자기 생긴 시간도 박물관에서 보내려고 하는 그의 불교 미술에 대한 열의에 감탄했다. 나 혼자라면 분명 신쿄고쿠 근처에서 로망 포르노나 보았을 텐데.

교토박물관에서의 신타니 마사히로

↑ 이 가방에 그의 일곱 가지 도구가 들어 있다

0월 0일

무도가인 히시가타 다쓰미 씨가 타계했다. 향년 57세라고 한다. 나는 히시가타 씨를 딱 한 번 만난 적이 있다. 아라시야마 고자부로 씨를 따라 간 아스베트관에서였다(이 곳이 어디였는지 기억나지 않지만). 히시가타 다쓰미라고 하면, 무조건 강렬한 이미지밖에 없어서 만나는 것이 몹시 무서웠지만, 실제로 히시가타 씨는 눈이 아주 선해 보이는 사람이었다. 명복을 빈다.

고요한 눈을 가진 히시가타 다쓰미 씨

0월 0일

이케부쿠로 세이부 백화점 8층에 있는 '나일'에서 채식 카레를 먹고, 그 길로 세이부 미술관에서 열린 〈이브 크라인 전〉을 보았다. 이브 크라인의 작품을 처음으로 접한 것은 대학 1학년(1961) 때였다. 여자의 몸에 파란색 물감을 칠해서 만든, 예의 인체측정 프린트였다. 그의 파란색은 예쁘다. 그는 유도도 4단이나 땄다. 이브 크라인은 서른네 살의 젊은 나이에 죽었다.

파란 눈의 유도가로 화제가 됐던 이브 크라인

# ヨコナガ
# POST CARD

1986・NO.3　　From・安西水丸

京都博物館での新谷雅弘

このバッジは彼のもち道具から出ている

## ○月○日

雑誌「鳩よ」などのAD,新谷雅弘と京都博物館を見て歩いた。彼の仏像好みはぼくらの仲間でもよく知られている。それにしても、こんなポッと空いた京都での時間でも博物館ですごそうという彼の仏教美術への熱いおもいのようなものを感じて感服した。ぼく一人なら、きっと新京極あたりで日活ロマンポルノでも見ていることだろうと思った。

## ○月○日

舞踏家の土方巽さんが亡くなられた。享年57歳とのことだ。ぼくは生前の土方さんに一度だけお目にかかっている。嵐山光三郎につれていかれたアスベスト館でだった。(ぼくはこの場所がどこであったか思い出せないのだが)土方巽というと、とにかく強烈なイメージしかなかったので会うのがとてもこわかったが、実際の土方さんはとてもやさしい目をしていた。冥福を祈りたい。

静かな目をしていた　土方巽さん

碧石朗の柔道家とさわがれた　イヴ・クライン

## ○月○日

池袋西武デパートの8階にある「ナイル」で野菜カレーを食べ、その足で西武美術館の「イヴ・クライン展」を見た。イヴ・クラインの作品にはじめて接したのは大学一年(1961)の時だった。女の体にブルーの絵の具を塗ってつくる例の人体測定プリントだった。彼のブルーはきれいだ。彼は講道館で柔道の四段をとっている。イヴ・クラインは34歳の若さで死んだ。

○月○日
このところ村上春樹さんとの旅行がつづいて
いる。今回は消しゴム工場の取材ということで奈
良の郡山に出むいた。夏のように暑い日だった。
取材の翌日もよく晴れた。ぼくらは奈良ホテル
で目ざめて、近くの公園をブラブラと歩いた。鹿
にセンベイをやったりして遊んだ。どこを見ても新
緑が萌えあがりきれいだった。

ヘンリー・ムーアのアーチ

○月○日
上野の東京都博物館に「比叡山と天台の美術」を見
に行った。上野の山の広場に妙なものがあると思
ったらヘンリー・ムーアのファイバーグラスでできたアーチ
だった。どうやらこの人の展覧会を東京都美術館
の方でやっているようだった。上野の桜はおわって
いたけれど、博物館の庭にあるユリの大木の
新芽が、春の陽をうけてかがやいていた。

○月○日
房総半島を半周する旅をした。房総半島の
南立端をまわり天津小湊から山の中に入り、養老渓
谷で湯につかり、小湊鉄道で五井に出て東京
へもどるといったコースだ。安房鴨川の鴨川シー
ワールドで見たイルカとシャチのショーは仲々の
ものだった。特に彼らのジャンプ力に感心した。

ショーをする
イルカたち

スタイケンの写真より

（水丸写）

○月○日
小田急グランドギャラリーで「エドワード・スタイケン展」
を見た。昔ニューヨークにいた時よくN.Y近代美術
館のフォト・コーナーでこの人の作品を見た。なかでも、
西洋梨をアップで撮った写真が好きだった。
帰国後、平凡社の入社試験をうけて、その面接で
好きなカメラマンは？ときかれ、「エドワード・スタイケン」
と答えたのをおぼえている。

0월 0일

요즘 무라카미 하루키 씨와의 여행이 계속되고 있다. 이번에는 지우개 공장 취재로 나라의 고리야마에 갔다. 여름처럼 더운 날이었다.

취재 다음날도 화창하게 갰다. 우리는 나라 호텔에서 눈을 떠서, 근처 공원을 어슬렁어슬렁 걸었다. 사슴에게 전병을 주기도 하며 놀았다. 어디를 봐도 신록이 싹트기 시작하여 아름다웠다.

> /무라카미 씨
> 사슴에게 물릴까봐 무섭다

0월 0일

우에노의 도쿄도 박물관에 〈히자이산과 천태의 미술〉을 보러 갔다. 우에노 광장에 묘한 것이 있다고 생각했더니, 헨리 무어의 파이버 글라스로 만든 아치였다. 아마도 도쿄도 미술관 쪽에서 이 사람의 전람회를 하는 것 같았다. 우에노의 벚꽃은 끝났지만, 박물관 정원에 있는 큰 백합 나무의 새싹이 봄볕을 받아 반짝거렸다.

> 헨리 무어의 아치

0월 0일

보소 반도를 반 바퀴 도는 여행을 했다. 보소 반도의 남단을 돌아, 아마쓰고미나토에서 산속으로 들어가, 요로 계곡에 몸을 담갔다가, 고미나토 철도로 이쓰이로 나와서 도쿄로 돌아오는 코스다. 아와가모가와의 가모가와 수족관에서 본 돌고래와 상어 쇼는 굉장했다. 특히 그들의 점프력에 감탄했다.

> 쇼를 하는 돌고래들

0월 0일

오다큐 그랜드갤러리에서 〈에드워드 스타이컨 전〉을 보았다. 옛날에 뉴욕에 있을 때는 곧잘 뉴욕 근대미술관의 포토 코너에서 이 사람의 작품을 보았다. 그중에서도 서양배를 클로즈업하여 찍은 사진을 좋아했다. 귀국 후, 헤이본샤 입사시험을 칠 때 면접에서 좋아하는 카메라맨은? 하고 물어서, "에드워드 스타이컨"이라고 대답했던 기억이 난다.

> 스타이컨의 사진에서
> (미즈마루 모사)

271

# 가로로 긴
# POST CARD

1986. NO.4
FROM 안자이 미즈마루

0월 0일

훈풍이 부는 5월 어느 날, 잡지 『다비(旅)』일로 규슈 오이타 현의 구주산 산기슭의 온천에 다녀왔다. 나는 국내에서는 비행기를 타지 않는 주의여서, 신칸센이나 지방 철도를 이용한 여행이었다. 마침 날씨도 좋아서 5월의 공기를 온몸으로 만끽했다. 이런 일이라면 또 해보고 싶다고 생각했다.

물고기가 보이는 강
외국인 여성이 노천탕에 들어가 있었다

0월 0일

시부야 세이부에서 〈데라야마 월드전〉을 보았다. 데라야마 슈지 씨가 간경화로 갑자기 타계한 지 벌써 3년이 지났다. 나는 데라야마 씨 생전에 책 장정을 의뢰받은 적이 있었다. 아직 내가 일러스트레이션을 시작한 지 얼마 되지 않았을 때였다. 데라야마 씨는 어디서 내 그림을 보았는지 출판사를 통해 잘 부탁한다고 했다. 수줍게 웃는 표정이 아주 멋진 사람이었다.

인생은 그저 한 개의 질문에 / 지나지 않는다고 / 쓰면 / 2월의 갈매기
데라야마 슈지 씨 / 안 닮은 초상화 미즈마루

0월 0일

요즘 곧잘 친구의 전람회에 간다. 사람이 많은 곳은 질색이어서 실례가 되지 않는 선에서 오프닝 파티는 사양하기도 하지만, 전람회는 대부분 꼬박꼬박 본다. 가와무라 요스케 씨, 하라다 오사무 씨, 아키야마 이쿠 씨, 페이터 사토 씨, 사토 고이치 씨, 하야시 교조 씨, 야부키 노부히코 씨, 미네기시 도루 씨. 좋은 전람회 고맙습니다. 이런 실력파와 동시대를 사는 것은 기쁘지만, 힘들기도 하다.

하라다 오사무 씨의 전람회 포스트카드를
미즈마루 모사

272

# ヨコナガ
# POST CARD

1986 NO.4

From・安西水丸

魚が見える川

外人の女性が
露天風呂にはいって
いた

○月○日

風かおる五月の数日、ぼくは雑誌「旅」の仕事で九州は大分県の久住連山のふもとの温泉をたずねて歩いた。ぼくは国内では飛行機に乗らない主義なので、新幹線やローカル線を利用しての旅だった。天気にめぐまれ五月の空気を体いっぱい吸いこむことができた。こんな仕事ならまたやってみたいと思っている。

○月○日

渋谷西武で「テラヤマ・ワールド展」を見た。寺山修司さんが肝硬変をわずらって急逝されてからもう三年がすぎた。ぼくは生前の寺山さんに本の装丁を依頼されたことがあった。まだぼくがイラストレーションを描きはじめて間もない頃だった。寺山さんはどこでぼくの絵を見たのか出版社の人を通じてよろしくとのことだった。テレ笑いの表情がとてもよかった人だ。

人生は ただ一問の質問に
すぎぬと
書けば 肩のかもめ

寺山修司さん
似た顔 (水丸)

原田治さんの
展覧会のポストカード
より

（水丸）

○月○日

このところよく友人の展覧会に出かけている。人の多いところは苦手なので失礼のない程度にオープニングパーティは辞退したりしているけれど展覧会はたいていきちんと見ている。河村要助さん、原田治さん、秋山育さん、ペーター佐藤さん、佐藤晃一さん、林恭三さん、矢吹申彦さん、峰岸達さん、いい展覧会をありがとう。こんな実力派と同じ時代をすごすのはうれしいが大へんでもある。

夜はカラオケにまずエスカレートしてしまった

「さっちゃん」のケイちゃん

晃一　光弘　水丸

○月○日
日本グラフィックデザイナー協会（JAGDA）のセミナーに出席した。場所は岩手県の盛岡だった。佐藤晃一さんと若尾真一郎さんの三人で出かけた。東北新幹線でビールを飲みながらの旅行気分いっぱいの盛岡行きだった。その日のセミナーは「どうなる明日の広告」と題して向秀男さんの司会で講師は浅葉克己さん、甕岡谷完さん、小島良平さんだった。

○月○日
100枚ほどの小説を書いている。小説というのはイラストレーションとちょっと作業のテンポがちがうので、今週は小説、今週はイラストレーションとわけてやっている。絵（イラストレーションにかぎらず）に関しては大学で勉強したつもりでいるけれど、文というのはまったくの素人だ。先日はじめて大学生の女の子から小説の方のファンレターらしきものをもらったけれど、やっぱりちょっと恥しい気分だ。

文を書いていると知らない字が多くておどろいてしまう

○月○日
小説家の村上春樹さんの大磯の新居のふすまに絵を描くことになっている。一度家を見せてもらったけれど、これが仲々しぶい。それでまず掛軸をつくってプレゼントすることにした。掛軸には太陽と月を墨で筆をつかって描き、嵐山光三郎が中国でつくってきてくれた「水丸」の朱印を押した。そんなこともありすごく気にいったものができあがった。

村上さんにプレゼントした

モスグリーン

掛軸

○月○日
ここ数年描いてきた求人タイムスの表紙の絵を中心にした画集（というほどのものではないが）が出版されることになった。本のタイトルは「POST CARD」という。中にはぼくのイラストレーションを中心に子供の頃の絵や遊んだモノなど、それに川本三郎さん、手塚理美さんとの対談、さらに村上春樹さんの小説がかなりたまっている。もしも書店で見かけたら手にとってみてください。

表紙の絵はレモンです

POST CARD
安西水丸

発行　学生援護会
￥1,200円
7月初めに発売

일러스트레이션 No.41 (1986-8)에서 재수록

0월 0일

일본 그래픽디자이너협회(JAGDA) 세미나에 참석했다. 장소는 이와테 현 모리오 카였다. 사토 고이치 씨와 와카오 신이치로 씨와 함께 셋이 갔다. 도호쿠 신칸센에서 맥주를 마시면서 여행 기분 가득했던 모리오카 행이었다. 그날 세미나는 〈어떻게 되나, 내일의 광고〉라는 제목으로, 사회는 무카이 히데오 씨, 강사는 아사바 가쓰미 씨, 고지타니 히로시 씨, 고지마 요헤이 씨였다.

밤에는 가라오케까지 가게 돼버렸다
'삿짱'의 케이 ↑고이치 ↑와카오 ↑미즈마루

0월 0일

100매 정도의 소설을 쓰고 있다. 소설은 일러스트레이션과 작업 템포가 좀 달라서, 한 주는 소설, 한 주는 일러스트레이션으로 번갈아가며 한다. 그림(일러스트레이션뿐만 아니라)에 관해서는 대학에서 공부를 했지만, 글은 완전히 아마추어다. 며칠 전에는 처음으로 여대생에게 소설 쪽의 팬레터 같은 것을 받았지만, 역시 좀 부끄러운 기분이다.

글을 쓰다 보면 모르는 글씨가 많아서 놀란다

0월 0일

소설가 무라카미 하루키 씨의 새 집 후스마(양면에 두꺼운 헝겊이나 종이를 바른 문: 옮긴이)에 그림을 그리게 되었다. 한 번 가보았는데, 집이 아주 수수했다. 그래서 일단 족자를 만들어서 선물하기로 했다. 족자에는 해와 달을 묵화로 그리고, 아라시야마 고자부로가 중국에서 만들어 온 '미즈마루' 도장을 찍었다. 아주 마음에 드는 작품이 완성됐다.

무라카미 씨에게 선물한 족자 / →모스 그린

0월 0일

최근 몇 년 동안 그려온 『구인 타임스』의 표지 그림을 중심으로 한 화집(이라고 할 정도의 것은 아니지만)이 출간되었다. 제목은 《POST CARD》라고 한다. 안에는 일러스트레이션을 중심으로 어린 시절 그림과 갖고 놀던 것, 가와모토 사부로 씨, 데즈카 사토미 씨와의 대담, 무라카미 하루키 씨의 소설 등. 친구들에게 또 의지했다. 만약 서점에서 보면 한번 펼쳐 봐주세요.

표지 그림은 레몬 입니다./
발행 학생후원회 / 1,200엔 / 7월 초에 발매

# 가로로 긴
# POST CARD

1986. NO.5
FROM 안자이 미즈마루

0월 0일

「연감 일본의 일러스트레이션」의 원화를 한 자리에 전시한 「일본의 일러스트레이션 1986전」의 오프닝 파티가 이케부쿠로 세이부 아트 포럼에서 열려서, 나도 간만에 가보았다. 생각보다 사람은 모이지 않았다. 돌아오는 길에, 리얼한 일러스트레이션을 그리는 야마자키 마사오 씨, 세도 아키라 씨와 한잔 마셨다. 무슨 소릴 들을까봐 무서웠지만, 아주 따뜻한 사람들로, 소년 시절의 잡지 얘기는 참 좋았다.

돌아오는 길에 같이 마신 사람들
야마사키 마사오　세도 아키라　와카오 신이치로　야마시타 히데오
안 닮은 초상화 미즈마루

0월 0일

내 책 《POST CARD》(학생후원회)가 출간된 것을 축하하며 데즈카 사토미 씨, 오누키 다에코 씨, 고다마 세쓰로, 나카가와 준이 등이 모여주었다. 장소는 처음에 니시아자부의 "히카게 찻집"이었지만, 2차는 웬걸 니시아자부의 뒷골목에 있는 포장마차 어묵 가게였다. 그래서 생각했는데, 모두 신나게 마시기에는 이런 어묵가게가 참으로 기분이 나는 곳입니다.

0월 0일

아주 큰 광고회사에서 아주 큰 회사 일을 의뢰했지만, 일러스트레이션을 그리는 시간이 너무 짧아서 미안하지만 거절했다. 아무리 나라도 2, 3일로는 역시 무리다. 나도 전에 광고회사며 출판사에 다닌 적이 있지만, 그런 의뢰는 한 적이 없다. 원고료도 처음에 정확히 말하고 의뢰했다.

"어어, 그러니까 저기-"
거절하느라 고생하는 그림 ＼

# ヨコナガ
# POST CARD

1986 No.5

From・安西水丸

山崎正夫
瀬戸照
苦尾真一郎
山下秀男

似た者達(水丸)

かえり道いっしょに飲んだ人たち

○月○日

「年鑑日本のイラストレーション」の原画を一堂に展示した「日本のイラストレーション1986展」のオープニングパーティが池袋西武アート・フォーラムであり、ぼくもめずらしく出かけてみた。思ったより人は集っていなかった。かえりにリアルなイラストレーションを描く山崎正夫さんや瀬戸照さんたちと飲んだ。何が言われるかと思いこわかったけれど、とてもあたたかい人たちで、特に少年の頃の雑誌の話はよかった。

○月○日

ぼくの本 POST CARD (学生援護会刊) が発売されたのを祝って手塚理美さん、大貫妙子さん、小玉節郎、中川十内らが集ってくれた。会場ははじめ西麻布の「日影茶屋」だったが二次会はなんと西麻布の路地裏にある屋台のおでん屋だった。それで思ったんだけれど、みんなでワイワイやるのにはこういったおでん屋は実に気分のでるものです。

この日はぼくもスーツ姿で少しキンチョウしていました

ことわりの言葉で苦労している図

ええそうのですからえーと

○月○日

とても大きな広告代理店から、とても大きなメーカーの仕事をたのまれたけれど、なにしろイラストレーションを描く時間がとても矢く、申しわけないと思いながらお断りしてしまった。いくらぼくでも二日や三日ではやはりムリだ。ぼくも以前広告代理店や出版社にいたことがあったけれど、そういった依頼はしたことがなかった。原稿料のこともはじめにきちんと言って依頼していた。

○月○日
ごなじの「日本グラフィック展」が今年から「年間作家賞」をもうけることになった。それで、ぼくもその賞にノミネートされることになった。さらに審査員に選考されるわけだが、ぼくは基本的には自分の絵を人に審査されるというのが大きらいな方なので考えてしまった。結果的には事務局の熱心なすすめもあり審査用のプリントをわたすことにした。ぼくもだめだなあと、その後つくづく思った

あなたは今年度の年間作家賞にノミネートされましたつきまして……

こういうのはとても疲れることです

○月○日
何をかくそう子供の頃から中日ドラゴンズを応援している。友人の嵐山光三郎に言わせると「東京モンが中日を応援するなんてのは、心がねじまがった子供だったにちがいない」となるが、そんなことではぼくはめげない。それで先日念願かなって高木守道監督と会うことができた。彼は現役時代は名二塁手と言われ日本ではじめてグラブトスなるものをやって野球ファンをアッと言わせた。

日にやけた高木守道監督（左側）と
東京中日スポーツより

○月○日

黒門市場
ここは大阪の暑ふくろと言われている

雑誌の仕事で大阪は黒門市場のイラストレーションルポをやった。大阪はうだるような暑さで、ジャケットから何からシャワーを浴びたようになった。イラストレーションルポは絵を描き、文も書きしかも取材をしっかりしなければいけないので時間もふつうの仕事の何倍もかかる。それなのにこういった仕事が好きなのかよくやっている。東京へ帰ったらまた体重がへっていた。

○月○日
あんまり暑い日がつづいたので一週間ばかり夏休みをとった。ヤケでとったといった方がいいかもしれない。それで千倉の海で毎日ボンヤリと海を見てすごした。2,3メートルの波が岩にぶつかってくだけていく。山の方に大きな入道雲がでていて、こういう夏はやっぱりいいなあと思った。俳句では入道雲をたしか雲の峰といったようにおぼえている

漁港の遠くに見える入道雲は大きい

일러스트레이션 No.42 (1986-10)에서 재수록

0월 0일

잘 아시는 「일본 그래픽전」이 올해부터 '연간작가상'을 신설했다. 그래서 나도 그 상의 후보가 되었다. 게다가 심사위원으로 선정되었지만, 나는 기본적으로 내 그림을 남한테 심사받는 것을 아주 싫어해서 갈등했다. 결과적으로는 사무국의 열성적인 권유에 심사용 프린트를 내기로 했다. 나도 어쩔 수 없구나, 하고 그 뒤로 절실히 생각했다.

[ 당신은 금년도 연간작가상에 후보로 올랐으니…… ]
이런 것은 정말 피곤한 일입니다

0월 0일

무엇을 숨기랴. 어린 시절부터 주니치 드래건즈를 응원하고 있다. 친구인 아라시야마 고자부로는 "도쿄 놈이 주니치를 응원했다는 건, 마음이 삐뚤어진 꼬마였던 게 분명해"라고 하지만, 그런 말에 나는 기죽지 않는다. 요전에 염원이 이루어져서 다카기 모리미치 감독을 만날 수 있었다. 그는 현역 시절에는 명2루수로 불리며 일본에서 처음으로 글로브토스란 것을 해서 야구팬을 놀라게 했다.

얼굴이 탄 다카기 모리미치 감독과
도쿄 주니치스포츠에서

0월 0일

잡지 일로 오사카 구로몬 시장 일러스트레이션 르포를 했다. 오사카는 찌는 듯이 더워서 재킷 위로 샤워를 하는 것 같았다. 일러스트레이션 르포는 그림을 그리고, 글을 쓰고, 게다가 취재를 확실히 해야 하기 때문에 시간도 보통 일의 몇 배나 든다. 그런데도 이런 일이 좋은지 자주 하고 있다. 도쿄에 와서 보니 또 몸무게가 줄었다.

이곳은 오사카의 위胃라고 불린다
"덥네"

0월 0일

너무 더운 날이 계속되어서 일주일쯤 여름휴가를 잡았다. 오기로 잡았다고 하는 편이 좋을지도 모른다. 그래서 지쿠라에서 매일 멍하니 바다를 보며 지냈다. 2, 3미터의 파도가 바위에 부딪혔다가 부서졌다. 산 쪽으로 커다란 소나기구름이 걸려 있고. 이런 여름, 역시 좋구나 생각했다. 하이쿠에서는 소나기구름을 아마 구름의 봉우리라고 했지.

# 가로로 긴
# POST CARD

1986, NO.6
FROM 안자이 미즈마루

0월 0일

여름이 끝나갈 무렵 니가타의 나카조라는 곳에 있는 아데란스 가발 공장에 가발 만드는 과정을 견학하러 갔다. 이 견학은 무라카미 하루키 씨와 작업하는 공장 견학 책 마지막 취재다. 견학을 마친 뒤 택시로 바다 근처를 드라이브했다. 여름 끝물이어서인지 해변에는 사람 그림자도 없고 바닷새 소리만 유독 쓸쓸하고 쓸쓸한 풍경이었다.

> 어딘지 모르게 「스트레인저 댄 파라다이스」 기분
> 무라카미 씨 / 나 / 무라카미 씨 부인

0월 0일

광고 일로 도자기에 그림을 그렸다. 그림을 그린 곳은 다바타에 있는 도예교실이었다. 내가 그 교실에 도착했을 때는 이미 하야시 교조 씨와 다니구치 야스히코 씨 등이 열심히 그림을 그리고 있었다. 나는 한 시간 동안 휙휙휙 그리고(전부 12장 정도), 그 교실을 나왔다. 돌아오는 길에 너무 빨리 그렸나 싶어서 조금 찜찜했다.

> 「식탁에 화목이 있다」 제1권 (아지노모토)에 실려 있습니다

0월 0일

세이부 미술관에서 〈폰타나 전〉을 보았다. 폰타나라는 사람은 캔버스에 칼(칼이 아닐지도 모르지만) 자국을 낸 작품으로 잘 알려졌다. 나는 폰타나의 칼자국 낸 작품을 비롯하여, 화집으로 봤을 때부터 마음에 들었다. 앤디 워홀은 한 번도 좋다고 생각한 적이 없는데, 폰타나는 언제나 마음에 남아 있다.

> 이것은 커터 나이프로 자른 것일까
> ← 커터 나이프

# ヨコナガ

# POST CARD

1986 NO.6

From・安西水丸

なんとなく「ストレンジャー・ザン
パラダイス」の気分

村上さん

林さんのさん

## ○月○日

夏が終りかけている新潟の中条というところに
あるアデランスのかつら工場にかつらのできる工
程を見学に行った。この見学は村上春樹さん
とつくっている工場見学の本の最後の取材だ
見学がおわってからタクシーで日本海近くを
走ってもらった。夏の終りのためか海辺には
人影もなく海鳥の声がやけにさみしくさみし
い風景だった。

## ○月○日

「食卓に知恵がある第一巻」(味の素)にのっています

広告の仕事で陶器の絵つけをやった。絵つけ
をしたのは田端にある塗土店のやっている陶芸
教室だった。ぼくがその教室に着いた時は
すでに林恭三さんや谷口康彦さんなどが絵つけ
にはげんでいた。ぼくは1時間ほどガンガン
ガンと描きまくり(全部で12枚ほど)その教室
を出た。帰りの道で少し早く描きすぎたかなとちょっと気がひけた。

## ○月○日

これはカッターナイフで
切っているのだろうか

← カッターナイフ

西武美術館でフォンタナ展を見た。フォンタナと
いう人はキャンバスをナイフ(ナイフでないかもしれ
ないが)でピーシと切りさいた作品がよく知
られている。ぼくはフォンタナの切りさいた作品
をはじめて画集で見た時から気にいっていた。
アンディ・フォーホールなんて一度だっていいと思っ
たことはないけれどフォンタナはいつも心に
残っている

矢印が大へん役に立っている

ブルース・リー

クリント・イーストウッド

〇月〇日
キネマ旬報で映画の話の連載をはじめた。これは月に二回しめ切りがあるので大へんだ。
それに役者の似顔絵が似なくて困る。ぼくの似顔絵は詳心を持って見ないとわからない。村上春樹に言わせると「なんといっても水丸さんには矢印という強い味方がいるからね」となる。矢印か。たしかに言えるかもしれない。矢印ね………。沈黙。

〇月〇日
私事で申しわけないのですが少し本の宣伝をさせていただきます。11月にCLASS Y(光文社)に連載していた「村上朝日堂画報」が「ランゲルハンス島の午後」というタイトルで光文社から出ます。文・村上春樹。
もう一冊やはり11月に「ぷーぷーぷー」という絵本があすなろ書房より出ます。文は嵐山光三郎でとても楽しい絵本です。手にとってみてください

光文社刊

ランゲルハンス島の午後

ぷーぷーぷー

あすなろ書房刊

〇月〇日
西洋美術館でターナー展を見た。ターナーの風景画は日本でも大へん人気がある。
ターナーは1775年にロンドンの下町にある理髪師の子として生れている。
そういえばぼくの出た美術大学にも左官屋さんや洋服の仕立て屋さん大工さん理髪屋さんと手先きの仕事をしている親を持った学生が多かった。こういうことは遺伝学的にみてもおもしろいのでぜひがんばってください。

BARBER
Turner

ここから天才が生れる

〇月〇日
ご存じ「パレットくらぶ」のペーター佐藤さんが原宿に「PATER's Shop and Gallery」を開いた。
それで第一回企画展ということで「パレットくらぶ展」となった。描きおろし作品もあり仲々楽しい。
カタログには四人の写真がのっているけれど、この写真は銀座の有賀写真館でとったものです。真面目にとっているところが巷の評価となっている。ペーターのギャラリーにはぜひ皆さん足をはこんでください。

ぼく

新谷雅弘

原田治

ペーター佐藤

話題の写真

일러스트레이션 No.42 (1986-10)에서 재수록

0월 0일

《키네마준보》에 영화 이야기를 연재하기 시작했다. 이것은 매달 두 번 마감이 있어서 힘들다.

게다가 배우의 초상화가 닮지 않아서 미치겠다. 내 초상화는 시심을 갖고 보지 않으면 모른다. 무라카미 하루키의 말을 빌리자면, "뭐니 뭐니 해도 미즈마루 씨에게는 화살표라는 강한 아군이 있으니까"가 된다. 화살표라. 확실히 그럴지도 모른다. 화살표는……. 침묵.

화살표가 굉장히 도움이 된다
부르스 리 / 클린트 이스트우드 →

0월 0일

사적인 일이어서 미안하지만, 잠깐 책 선전을 하겠습니다. 11월에 『CLASSY』(고분샤)에 연재했던 〈무라카미 아사히도 화보〉가 《랑게르한스섬의 오후》라는 제목으로 고분샤에서 나옵니다. 글 무라카미 하루키. 한 권 더, 역시 11월에 《푸-푸-푸-》라는 그림책이 아스나로쇼보에서 나옵니다. 글은 아라시야마 고자부로, 아주 즐거운 그림책입니다. 한번 읽어보시기를.

랑게르한스 섬의 오후 ← 고분샤 출간
아스나로쇼보 출간 → 푸- 푸- 푸-

0월 0일

서양 미술관에서 〈터너 전〉을 보았다. 터너의 풍경화는 일본에서도 아주 인기가 많다. 터너는 1775년에 런던 변두리에 있는 이발사의 아들로 태어났다.

그리고 보니 내가 나온 미술대학에도 미장공, 양복집, 목수, 이발소 등 손재주가 좋은 일을 하는 부모를 둔 학생이 많았다. 이런 일은 유전학적으로 봐도 재미있으니 부디 열심히 해주세요.

이곳에서 천재가 태어난다

0월 0일

'팔레트클럽'의 페이터 사토 씨가 하라주쿠에 'PATER'S Shop and Gallery'를 열었다. 그래서 제1회 기획전으로 〈팔레트클럽 전〉이 열렸다. 새로 그린 작품도 있어, 상당히 즐겁다. 카탈로그에는 네 명의 사진이 실려 있는데, 이 사진은 긴자의 아리가 사진관에서 찍은 것이다. 진지하게 찍었다고 평가가 좋다. 여러분도 페이터의 갤러리에 꼭 한번 가보시기를.

나 / 신타니 마사히로 / 페이터 사토 / 하라다 오사무
화제의 사진

# 미즈마루 선생에게 배운 것

후배 일러스트레이터를 지도·육성하는 지도자이기도 했던 미즈마루 씨.
다정하고, 표표하며, 때로는 신랄했다.
한 사람 한 사람의 장점을 찾아서 칭찬하고, 적확한 조언을 해주었다.
그리는 기술 이상으로 사물을 보는 법과 발상력, 프로로서의 마음가짐을 중시했다.

# 안자이 미즈마루라는 사람

〖아라시야마 고자부로 〗

미즈마루 씨가 뉴욕에서 디자인 회사를 퇴직하고 출판사 헤이본샤平凡社에 입사한 것은 1971년이었다. 나와 동갑인 스물아홉 살로, 만나자마자 친해졌다. 진 재킷을 입고 있던 미즈마루 씨 등 뒤로 라이트블루 빛이 나는 것 같았다. 눈을 내리뜨고 얘기하는 미즈마루에게는 보통내기와는 다른 요상한 기운이 있었다. 이치가와 라이조가 연기하는 네무리 교시로(영화에서 검객으로 등장했던 인물-옮긴이) 같은 허무감과 〈IL GOBBO〉라는 영화의 제라르 블랭 같은 달콤한 색기, 뉴욕에서 돌아온 삐딱한 사람의 고수孤愁가 있었다.

입사한 지 일 년째, 월간 만화 잡지 『가로』의 회식 여행에 따라가서 하코네의 여관에서 머문 적이 있다. 싸구려 온천 여관이었지만, 아카세가와 겐페이(전위미술가, 작가), 하야시 세이이치(일러스트레이터, 만화가), 미나미 신보(『가로』의 편집장), 와타나베 가즈히로(편집자, 만화가, 수필가), 마쓰다 데쓰오(편집자) 같은 인물들과 함께 신나게 떠들고 놀

작가, 에세이스트. 1942년 시즈오카 현 하마마쓰 시 출생. 1964년 헤이본사 입사. 안자이 미즈마루가 『마니아』 편집부에서 일하던 시절 그를 만났다. 『별책 다이요』, 『다이요』의 편집장을 거쳐 작가 활동을 시작했다. 1988년 《아마추어의 요리》로 고단샤 에세이상, 2006년 《악당 바쇼》로 이즈미교카 문학상, 2007년 요미우리 문학상을 수상.

こうえんに つきました。
やぎせんせいと ピッキーと ポッキーは
さっそく はいくを つくりました。

ピッキー
しんねんは なにかいいこと ありそうだ

やぎせんせい
どこからか はねをつくおと きこえるよ

ポッキー
ちゅんちゅんと
すなばですずめ ごあいさつ

공원에 도착했어요. / 야키센베와 피키와 포키는 — 바로 하이쿠를 지었다죠.
야키센베 / 어디선가 공치는 소리 들려오네
피키 / 새해에는 무언가 좋은 일 있을 것 같아
포키 / 짹짹하고 / 모래밭에서 참새들 인사

《피키와 포키의 하이쿠 그림책》
아라야마시 고자부로 글 | 안자이 미즈마루 그림
후쿠인칸쇼텐 2013.11

《피키와 포키》(1976년)는 아라시야마 씨와 안자이 씨 최초의 합작 그림책.
'하이쿠 그림책'은 30여 년 만에 출간된 세 번째 작품.
하이쿠를 즐기는 두 사람답게, 하이쿠가 주내용이다.
실현하지 못했지만, 다음 작품도 이미 예정되어 있었다고 한다.

았다. 그런 인연으로 1974년 가을부터 자전 만화《청의 시대》시리즈를『가로』에 연재했다.

또한 미즈마루의 딸과 우리 아들을 위해《피키와 포키》라는 그림책도 만들었다. 미즈마루 씨 가족과 우리 가족은 친척처럼 지냈던 터라, 가족 동반으로 스키며 하이킹 등 여행을 가기도 했는데, 거기다 덤으로 그림책까지 만든 것이다. 미즈마루 씨가 그 원본을 후쿠인칸쇼텐에 소개하여 1년 뒤에 출간되었다.《피키와 포키》속편도 잘 팔려서, 지금도 스테디셀러다.

2013년 11월에는《피키와 포키의 하이쿠 그림책》을 냈다. 40년 만이었다. 2014년 1월에는 원화전을 열어서 미즈마루와 아라시의 토크쇼 같은 것도 했다. 그리고 또 여름 축제 하이쿠 버전을 완성할 예정이었다. 미즈마루는 "그림을 너무 잘 그리게 돼서, 40년 전처럼 서툴게 그리느라 애를 먹었다"고 했다.

무슨 일에든 시작과 끝이 있다. 즐거웠던 날들의 기억은 저편으로 사라져 가겠지만, 미즈마루 씨가 그린 가느다란 한 가닥의 선은 영원히 내 마음속에서 팽팽하게 살아 있을 것이다.

# 추도·미즈마루 씨

〖미나미 신보〗

일러스트레이터, 장정 디자이너, 에세이스트. 1970년~1979년 세이린도 재직. 만화잡지 『가로』의 편집 일을 함. 저서로 《태평스런 그림그리기〔태평도화〕》, 《장정/미나미 신보》, 《본인의 사람들》, 《역사상 본인》, 《건강한 맛》, 《웃는 그릇》, 《늑대 부부》, 《황혼〔이토이 시게사토와 공저〕》 등.

미즈마루 씨가 세상을 떠난 뒤, 그는 정말로 많은 사람에게 사랑받았구나, 하는 사실을 새삼스레 깨달았습니다.

나는 미즈마루 씨를 형처럼 생각한 줄 알았는데, 세상을 떠난 뒤에 보니 실은 아버지처럼 생각했었다는 사실도 깨달았습니다. 그가 떠난 걸 알았을 때, "미즈마루 씨 얘기를 좀 더 잘 들어두어야 했어." 하고 반성했기 때문입니다.

미즈마루 씨가 유유히 마이페이스로 그림을 계속 그릴 수 있었던 이유는 무엇이었을까. 미즈마루 씨가 지향했던 '좋은 그림'. '잘 그린 그림'이나 '대단한 그림'이나 '훌륭한 그림'이 아니라, '좋은 그림'이란 어떤 그림이었을까?

미즈마루 씨의 그림을 모사하면서 이런 생각을 했습니다. 그리고 알았습니다. 미즈마루 씨는 자신이 "좋네." 하고 생각하는 그림을, "좋네." 하고 생각할 수 있을 때까지 그려서, "좋네."라는 생각이 들 때 마무리했습니다. 항상 그랬을 겁니다.

"사람들을 깜짝 놀라게 하겠어." "세상을 놀래주겠어."

"한껏 웃겨주겠어." 그런 이유가 아니라 말이죠.

자신이 "좋네." 하고 자신을 가질 수 있는 그림을 그리는 것. 그것이 미즈마루 씨 그림이 가진 '설득력'이었다는 걸 알았습니다.

자신을 가질 수 있을 때까지 끝까지 파고들어서, 자신을 가질 수 있는 것을, 자신감을 갖고 세상에 내보이는 것. 이것이 가장 설득력 있는 그림이 되는구나, 하고 나는 생각했습니다.

그래서 나는 이럴 때 흔히 하는 "미즈마루 씨, 즐거운 그림을 더 많이 그려주었으면 좋았을 텐데."라는 말을 하지 않을 겁니다. 미즈마루 씨가 남긴 그림은 언제나 그런 '진검승부'로 그린 것입니다. 그 사실을 잊어서는 안 된다고 생각합니다.

# 좋아하는 것을 소중히 할 것

[ 모로토 유미 ]

후쿠오카 현 출신, 도쿄 도 거주. 교토예술단기대학졸업. 인터내셔널아카데미 교토 팔레트클럽 수강, 코무·일러스트레이터즈·스튜디오 수강. 니시데쓰 여행사, 디자인 사무실, 산케이 리빙 신문사 편집부를 거쳐 일러스트레이터로 활동.

미즈마루 선생님에게는 교토 팔레트클럽 시절부터 정말 많이 신세를 졌고, 많이 배웠습니다.

선생님의 말씀 중 인상적이었던 것은 "좋아하는 일을 하고 있으니 고민할 것 없다." "일러스트레이션은 자신의 감정을 생생하게 표현하는 것." 구로자와 아키라 감독 영화 〈마다다요〉에서 "다들 자신이 정말로 좋아하는 일을 찾아주세요. 자신에게 정말로 소중한 것을 찾으면 됩니다. 찾거든 그 소중한 것을 위해 노력하세요." 하는 대사를 소개해주시며, "좋아하는 것을 소중히 하세요. 자신다워지는 동시에 행복으로 이어질 겁니다."라는 말씀을 곧잘 하셨습니다.

일, 여행과 영화, 술, 역사, 민예 등을 더할 수 없이 사랑하신 선생님. 언제나 다정하고 멋진 스승이었습니다. 선생님의 정신을 조금이라도 계승할 수 있도록 정진할 테니 언제까지고 지켜봐주세요.

수많은 좋은 추억 만들어주셔서 감사합니다.

# 일러스트레이터 '아즈미무시'란 이름을 지어주신 분

## [아즈미무시]]

아즈미무시라는 이름은 안자이 선생님이 지어주었습니다. "너는 벌레(일본어로 '무시' - 옮긴이)를 닮았구나." 하고, 처음에는 별명으로 부르셨죠. 구체적으로 어떤 벌레라기보다 아마 자그마한 몸집 때문이었을 겁니다. 그 후, 선생님은 "다카마쓰란 성이 무거우니까 떼는 편이 낫겠다(본명은 다카마쓰 아즈미)." 하고 조언해주셔서, 아즈미무시라는 이름으로 활동하게 되었습니다. 사람들이 쉽게 기억해주는 이름 덕분에 일을 할 때 많은 도움이 됩니다.

저는 알루미늄 판에 그림을 그리는데, 그것을 추천해주신 것도 선생님이었습니다. 그때까지는 소심하게 그리는 편이었는데, 알루미늄 소재 덕분에 그림이 크게 바뀌었습니다. 만약 선생님을 만나지 못했더라면, 다른 이름으로 전혀 다른 그림을 그리고 있었을 테지요. 선생님이 '아즈미무시'를 만들어주신 덕분이라고 생각합니다.

선생님께 배운 하나하나를 소중히 여기며, 앞으로도 계속해서 그림을 그리고 싶습니다.

1975년 가나가와 현 출생. 안자이 미즈마루 씨에게 배움. 알루미늄 판을 커팅하는 기법으로 잡지, 책, 그림책, 광고 등에서 활약 중. HB 갤러리 공모전 스즈키 마사카즈 상, 고단샤 출판문화상 삽화상 수상. 고베 예술 공과대학 비상근 강사. TIS 회원.

"사람에게는 반드시 어떤 재능이든 있다."

# 선생님이 말씀하시니 어쨌든 해보자

## [다무라 아키코]

나가노 현 출생. (요코하마 문화센터) 미즈마루 학원, 코무 학원에서 인자이 미즈마루 씨에게 배움. HB 파일 공모전 후쿠다 다카유키 상, TIS 아마추어 동상, 입선, 핀 포인트 은상 등. TIS 회원. 도서, 잡지, 광고를 중심으로 활동.

선생님이 가르쳐주신 것 두 가지. 이상한 짓 하지 않기, 그리고 스타일을 가지기. 그림을 그리다 흔들리고 있을 때, "스타일을 가져." 하고 한마디 툭 던져주신 말씀이 신선했습니다. 저는 그 말을 듣고 스타일이란 음악을 할 때 한 악기를 골라 다양한 연습을 하는 것과 같은 것일까, 하고 생각했습니다. 그리고 재료를 여러 가지로 시험해보란 말씀도 하셨습니다.

미즈마루 선생님은 "선생님 말씀이니 어쨌거나 해보자."라는 생각이 들게 하는 분이었습니다. 눈빛이 날카로워서 옆에 가기를 무서워했지만, 생각해보면 용기와 의욕을 주셨던 기억뿐입니다. 당신이 '난 이렇게 하고 싶다'라는 게 확실해서 거침없이 척척 해나가는 분이어서일까요. 이제 선생님을 만나지 못한다는 사실에 몹시 슬픕니다. 저도 죽을 때까지 소중하게 일을 계속하고 싶습니다.

"하고 싶은 것은 어떻게든 한다. 그래야 인생이 즐겁다."

# 세상 사는 얘기 속에
# 배울 것이 가득 있었다

〖아베 치카코〗

안자이 선생님의 강의는 시작부터 끝까지 하여간 흥미로운 얘기뿐이었습니다. 어린 시절 얘기부터 헤이본샤 시절, 가로에서 일하던 시절, 며칠 전 취재처인 요정 얘기까지 화젯거리가 다양하고 풍성했습니다. 이렇게 쓰니 잡담만 한 것 같습니다만, 선생님이 지나온 길, 생각하는 모든 것에 배울 점들이 가득해서 정말로 귀하고 멋진 시간이었습니다.

"일을 많이 해. 돈을 벌면서 배우잖아, 이런 행복한 일은 없어." 하고 늘 학생들을 격려해주셨죠. 안자이 선생님의 애정이 넘치는 웃는 얼굴과 지식·교양을 갈고 닦고, 경험을 늘리라는 가르침, 잊지 않겠습니다. 감사했습니다!

요코하마 시 출신. 게임회사에서 디자이너로 일하다 프리로 활동하고 있다. 2008년 TIS공모 입선. 서적·잡지·광고 등, 폭넓게 활동.

294

# 미즈마루 선생님께 보내는 편지

[[ 미세 리에코 ]]

오사카 종합 디자이너학원 졸업. 교토 인터내셔널 아카데미 팔레트클럽 일러스트스쿨 제1기생. 1985년부터 프리랜서로. 1989년 페이터즈 갤러리에서 〈3STYLES전〉. 2006년부터 스웨덴, 스톡홀름 거주. 맛있는 일러스트레이션이 희망 테마.

## 미즈마루 선생님께

본의 아니게 소식 드리지 못한 것 용서해주세요. 갑작스럽게 인생의 막을 내리셨다는 걸 알고, 두 번 다시 만날 기회가 오지 않겠구나 생각하니 미치도록 허전한 기분입니다. 교토에서의 수업은 제 인생을 크게 바꾸어놓는 계기가 되었답니다. 선생님은 기로에서 헤매던 제 등을 떠밀어주셨어요. 무슨 과제였더라. 콜라병을 그린 적이 있는데, 딱 한 번 들은 칭찬이 아직도 기억에 선합니다. 유리병은 제게 특별한 추억이 있어서 투명하고 반짝거리는 것을 그릴 때는 가슴이 마구 설레며 춤을 춥니다. 아마 그런 기분이 그림에 나타났던가 봅니다. 일러스트는 손으로도 눈으로도 아니고 마음으로 그리는 것이라는 사실을 그때 배웠습니다.

"인생에서 물러날 무렵에는 이런 식으로 멋져야지." 하고 수줍어하면서, 조금은 으쓱거리듯이 미소 짓는 미즈마루 선생님의 얼굴이 떠오릅니다. 부디 평안히 쉬세요.

# 수업 중에 적어놓은 말

〖 후루타니 미쓰코 〗

- 일러스트레이터가 될 수 있는 사람은 여러 사람에게 보여 줄 수 있는 사람. 제대로 공부하는 사람.
- 일러스트레이터는 '몸이 좋은 실업자'. 어쨌든 일을 하지 않으면 안 됨.
- 의뢰인을 존중한다. 회사원을 무시하지 않는다. 사람을 대하는 마음가짐이 중요.
- 답장은 바로 하고, 마감은 반드시 지킨다. 한번 일을 한 상대를 소중히 한다.
- 그림이 별로라고 욕먹으면 어쩌지 하는 생각을 버린다. 눈앞의 리얼리즘을 자기 식으로 때려눕힌다는 느낌으로.
- 사람은 이상한 것을 보면 마가 끼어서 이상해진다.
- 멋있는 것만 그린다. 그런 자신을 지지해주는 또 한 사람의 자신을 만든다.

수업 시간에 받아적은 말은 지금도 화살처럼 가슴을 찌릅니다. "후루타니 녀석, 잘난 척하기는." 하고 어이없어하는 목소리가 들리는 것 같습니다….

1976년 도쿄 출생. 니혼대 예술학부 졸업, 세츠 모드 세미나 졸업. 코무·일러스트레이터즈 스튜디오(안자이 미즈마루 학원) 수강. 더초이스, TIS 공모 입선, 페이터즈 갤러리 공모전 미나미 신보 상.

# 나를 밀어주었던 선생님의 말

## [[ 야마시타 아키 ]]

1974년생. 나가사키 시 출신. 팔레트클럽 10기 수강. 코무 · 일러스트레이터즈 · 스튜디오(안자이 미즈마루 학원) 5기 ~11기 수강. 2009년 초이스 입선, 연도상 입상. TIS 공모 입선. 우에다 미네코 사무실에 8년 근무.

지금으로부터 14년 전, 규슈 학교에서 처음 만났을 때 사람한 명 간신히 그린 제 그림을 보고 "자네는 장래를 다시 생각해보는 편이 좋겠네."라고 말씀해주셨습니다. 나가사키에서 회사원 생활을 하고 있던 당시의 제게 일러스트레이터라는 직업은 현실감 없는 꿈같은 일이었는데 말입니다. 그 후, 선생님의 말씀을 새기고, 일러스트레이터가 되겠다는 큰 결심을 하고 상경했답니다. 선생님의 말씀은 확실하게 저를 뒤에서 밀어주셨습니다.

미즈마루 학원에서 많은 것을 배웠습니다. 그림은 물론, 생활스타일, 사람과 어울리는 법, 처세술까지. "일을 하세요."라는 말도 항상 들었습니다. 일을 열심히 하는 것으로 선생님께 은혜를 갚고 싶습니다.

# 그림 기술보다도
# 사람을 갈고 닦으라고 배웠다

## [ 우에노 나오히로 ]

제가 인터내셔널 아카데미에 다니기 시작한 것은 대학교 2학년, 스무 살 때였습니다. 미즈마루 씨는 상냥한 분이어서 학생들과 별로 거리감이 없었습니다. 수업은 기술적인 것보다 감각적인 부분의 이야기가 많았죠.

수업 이상으로, 수업을 마친 뒤 식사나 술자리를 가지며 들려주신 세상 사는 이야기들이 지금도 도움이 되고 있습니다. 제대로 술 마시는 법도 배웠죠. 비유 훈련에서 "술맛, 음식맛을 설명해봐."라고 해서 비유가 서툴면 "넌 안 되겠네-"라고 놀리기도 하셨죠. 사물에 관한 사고법이나 단어 선택의 중요함도 배웠습니다. 다면적인 견해나 탐구심을 기르기 위해, 그림에만 빠지지 말고, 영화도 보고, 음악도 듣고, 책도 읽으라고 권하셨지요. 기술이 있어도 인간이 매력적이지 않으면 매력적인 그림을 그릴 수 없다는 것이 지론이었습니다. 기술적인 것보다는 사람을 갈고 닦는 것을 배운 것 같습니다.

1965년 히로시마 현 출신. 교토세이카 대학 미술학부 졸업. 주요 작업은 포스터, 잡지 삽화, 아동복 프린트 디자인화 등.

"자기가 할 수 없는 일은 자기가 알기 때문에, 할 수 없는 일은 도전하지 않는다. 포기할 게 아니라, 더 적극적으로, 또 다른 표현법을 찾는 편이 좋다니까."

# 정당하게 가라

## 〔〔 야마사키 스기오 〕〕

1968년생. 1998년부터 2003년까지, 아사히문화센터 요코하마의 1강좌였던 안자이 미즈마루 교실에 다님. 2004년 더 초이스 연도상. 현재는 《소설추리》(소바샤)의 표지그림을 비롯하여, 출판과 광고를 중심으로 활동. TIS 회원.

미즈마루 선생님에게 처음 지도를 받을 때 '공평한 사람'이라는 인상을 받았습니다. 학생들은 초보자부터 이미 프로로 활동하는 사람까지 다양했는데, 그런 것과는 관계없이 눈앞의 작품에 관해서만 좋은 점은 좋다, 나쁜 점은 나쁘다고 적확하게 지적하는 것을 들으면서 "이 사람을 따르면 되겠구나." 확신하고 오늘에 이르렀습니다.

졸업 후에도 술자리나 TIS 활동을 통해 많은 것을 배웠습니다. 그중에서도 "정당하게 가라."라는 말이 가장 가슴에 남아 있습니다. 교활한 방법으로 '꼼수' 쓰는 게 아니라, 당당하게 정면에서 맞서는 것이 옳다. 실패하면 그것이 자신의 실력이라고 인정하고, 준비 부족을 반성하고 다음에 대비하라는 의미로 저는 이해했습니다. 그림과 함께 사는 법을 가르쳐주신 선생님이었습니다.

# 작업실의 파이프 의자
## 〚시미즈 미기와 〛

　　잡지 같은 데서 미즈마루 선생님의 인터뷰 기사와 함께 실린 작업실 사진을 보다가, 선생님은 작업실에서 평범한 파이프 의자를 사용한다는 사실을 발견했다.

　　2011년 12월 15일, 미즈마루 학원의 학원생과 선생님이 함께하는 송년회가 있어서 나도 참가했다. 그 며칠 전에 1994년 11월호『가로』〈안자이 미즈마루 명작극장〉을 입수하여, 거기서도 책상 앞 파이프 의자에 앉아 있는 선생님 사진을 확인한 참이었다.

　　송년회 자리에서 "저는 작업실에서 평범한 파이프 의자를 사용하시는 모습에서도 선생님의 독자적인 미학을 느꼈습니다."라고 말했다. 선생님은 조금 쑥스러워하면서 "고맙네."라고 하셨다. 그것이 선생님과 나눈 마지막 대화가 되었다.

1977년생. 마치다 디자인 전문학교 졸업. 팔레트클럽스쿨 제9기 졸업. 코무·일러스트레이터즈·스튜디오 3기·4기 수강. 더 초이스 입선. 도서, 잡지, 교과서, CD 재킷, 팸플릿, 광고 등에서 활동.

"많이 그리는 것도 중요하지만, 남의 그림을 많이 보는 것도 마찬가지로 중요한 일."

# 대해원을 표류하는 요트

## 〚조지 나오코〛

1966년생. 아오야마주쿠 수료
후, 코무·일러스트레이터즈·
스튜디오 재직. 산요도 일러스
트레이터즈 스튜디오에서 스태
프로 근무. 2005년 갤러리 하
우스 MAYA표지화 공모전 준
우승. 2011년 HB 파일 공모전
스즈키 마사카즈 상.

"우리가 하는 일은 작은 요트로 대해원을 혼자 표류하는 것
과 같답니다." 얼른 메모를 하고, 요트 그림을 그려보았다.

선생님의 말은 무엇이든 그림이 되었다. 무엇이든 그림이
되는 것이어서 절로 붓이 움직인다. 그림을 그리는 즐거움을
몸소 느꼈다.

앞으로는 정말로 혼자서 요트 타기다. 잔뜩 받아적은 메모
와 낙서가 나의 재산. 언젠가 저쪽 세계에서 다시 만날 때 얼
굴을 마주볼 수 있도록 열심히 해야지……라고 생각한다.

# 독설 뒤에 인정미가 넘쳤다

## 〖스기우라 사야카〗

대학교 때 2년 동안 선생님의 수업을 들었습니다. 선생님의 말씀은 지금도 제 그림 그리기의 중요한 지침입니다. 진기함을 자랑하지 말고 누구에게나 전해지는, '평범한 그림'이야말로 일러스트레이션이라는 것. 일을 할 때, 기분 좋게 그린 좋아하는 그림을 옆에 두고, 종종 그걸 보면서 그릴 것. 남들에게 "지금 어떤 일 하고 있어요?" 하고 묻는 것은 실례라는 것. 주의 깊게 보아두었다가 "그 작업 참 좋던데요." 하고 말하는 것이 예의(실제로 선생님은 젊은 일러스트레이터의 작업도 지켜보고 있었다).

날카로운 독설 뒤에 넘치는 인정을 갖고 계신 선생님. 누구에게도 칭찬을 듣지 못했던 내 그림의 장점을 찾아주고, "일러스트레이터가 될 수 있다"는 신념을 갖게 해주셨다. 선생님을 만난 것은 내 인생 최고의 선물이었습니다.

1971년생. 니혼대학 예술학부 미술학과 졸업. 1993년부터 프리 일러스트레이터. 삽화, 일러스트레이션+글쓰는 일을 하고 있다. 저서로 《멋내기 교과서》, 《연애폭포수행》, 《산책 미술관》 등.

# 후지산을 그려도 푸딩처럼

〖 김연수 · 소설가 〗

무라카미 하루키가 아니었다면 내가 어떻게 안자이 미즈마루라는 사람을 알았겠느냐마는, 그저 무라카미 하루키의 책에 일러스트레이션을 그린 사람이라고만 말하면 그가 그린 후지산 그림을 두고 푸딩 같다고 말하는 것과 같을 것이다. 만화는 물론이거니와 전시도 하고 수많은 에세이에 소설도 쓰고 번역도 했으며, 필름이 끊어질 정도로 술도 마셨다. 이 책은 일러스트레이터라고만 하기에는 참으로 다채로운 얼굴을 지닌 그의 모습을 잘 보여준다.

화가인 아내의 화집을 위해서는 '3월의 물고기'라는 시를 썼는데, 이렇게 시작한다. "도시에서 자란 나는 언제나 나일 블루의 퍼즐을 동경한다." 글이든 글씨든 그림이든, 군더더기가 없이 깔끔하고 모나지 않았다. 이 정도라면 후지산을 그려도 푸딩처럼 보이게 할 수 있다. 이게 안자이 미즈마루의 진면목이 아닐까 싶다.

# 두 멋진 어른 남자의
## 성실한 책 작업의 역사와 속 깊은 우정의 기록
〖임경선 · 작가〗

두 명의 멋진 어른 남자가 있었다. 한 사람은 작가, 한 사람은 일러스트레이터. 그 둘은 도쿄 아오야마 부근에 주로 서식하며 우연히 길에서 만나면 의기투합해서 초밥을 먹으러 가거나 단골 바로 새기도 했다. 나이가 몇 살이 되어도 소년처럼 장난치고 농담하면서.

그들은 뛰어난 '케미'를 자랑하는 명 콤비였다. 1981년부터 30년에 걸쳐 함께 꾸준히 단편집과 에세이를 만들어왔다. 무라카미 하루키의 짱짱하고 리듬감 있는 문체에 안자이 미즈마루의 능청스럽고 탈력감脫力感 넘치는, 수리술술 그린 듯한 그림은 절묘하게 어울려서 보는 이를 절로 미소 짓게 만든다.

이 책 〈안자이 미즈마루-마음을 다해 대충 그린 그림〉에서 마침내 속속들이 알게 되는 이 두 남자의 성실한 책 작업의 역사와 속 깊은 우정의 기록에 우리는 또 한 번 행복해질 것이다.

# '슬슬 그림'의 대가에게 바치는 글

[[ 이우일 · 만화가, 일러스트레이터 ]]

90년대 중반, 하루키의 수필집이 처음 소개되었을 때 그의 그림을 처음 만났다. 반가웠다. 그는 '슬슬 그림파'*였다. 나 역시 '슬슬 그림체'를 지향하는 만화가로서 동지를 만난 느낌이었다. 그런데 알고 보니 그는 이미 대가였다. 나는 새파란 프리랜서 일러스트레이터였고, 주류가 되기 힘든 '슬슬 그림파'임에도 그가 어떻게 일본에서 알아주는 작가가 되었을지 추측해보았다. 일본은 출판시장이 워낙 크고 수많은, 별의별 일러스트레이터들이 경쟁을 하는 곳이다. 꼼꼼하고 데생력 좋은 그림쟁이들이 넘쳐나는 곳이니까 이런 '슬슬 그림체'가 역으로 통할 수도 있을 것이라 생각했다.

하지만 그게 다가 아니었다. 시장이고 뭐고 그의 그림을 보자. 한마디로 그의 그림은 그 자체로 여유롭고 아름답다. 어우~ 이런 그림은 나도 그리겠다 싶지만, 절대로 아무나 그릴 수 없는 그림체가 안자이 미즈마루의 스타일이다. 편하고 만만해 보이는 재미, 그게 그의 그림의 미덕이다.

이상하게 읽고 나면 글이 쓰고 싶어지는 소설가의 책이 있다. 보고 나면 영화를 만들고 싶어지는 감독의 영화도 있고. 말하자면 그의 그림은 그런 그림이다. 그의 그림을 보고 있으면 나도 좋은 그림이 그리고 싶어진다. 그의 그림을 보고 있으면 그림 그리길 참 잘했다는 생각이 든다.

＊여기에 쓴 '슬슬 그림파'는 진짜 있는 미술 사조가 아니고
그냥 그림을 대강, 슬슬 그린다는 뜻입니다.

안
자
이
미
즈
마
루
연
표

미즈마루 쿠키

제작: **고비야마 사토코** (아마뉴스)

산요도 갤러리에서 2013년 7월에 개최한 안자이 미즈마루 개인전 '칠석날 밤③'의 오프닝으로 제공된,
미즈마루 씨의 뒷모습을 본뜬 특제 쿠키. 원그림은 무라카미 하루키 씨와의 공저 《해 뜨는 나라의 공장》 삽화로,
약간 구부정한 등이어서 어깨를 기울인 느낌 등도 충실하게 재현.

| 1942년 0세 | 도쿄 아카사카에서 태어나다. (7월 22일) |
| | 7남매 중 막내 (형 1명, 누나 6명) |

| 1945년 3세 | 심한 천식을 앓아, 어머니 친정인 지쿠라로 이사. |

| 1947년 5세 | 그림책을 닥치는 대로 읽음. 동시에 그림 모사에 열중하다. |
| | 왼손잡이를 고치기 위해 해운사(지쿠라)에서 서예를 배움. |

| 1948년 6세 | 태어나서 처음 본 외국영화는 〈타잔의 복수〉(세드릭 기본스 감독). |
| | 태어나서 처음 본 일본영화는 〈구니사다 추지〉(야마나카 마사오 감독). |
| | 태어나서 처음 본 컬러영화는 긴자의 '도쿄극장'에서 본 〈알리바바와 40인 |
| | 의 도적〉 |

| 1952년 10세 | 만화를 그리고 잡지를 만들며 놀다. |

| 1959년 17세 | 《세계건축학체계》를 애독. 특히 좋아한 것은, |
| | 제 6권의 독일공작연맹과 바우하우스가 상세히 기록된 것. |

| 1960년 18세 | 대학 입시를 위해 다닌 오차노미즈 미술학원 화실에서 |
| | 나가도모 게이스케를 만나다. |

| 1961년 19세 | 니혼대학 예술학부 미술학과 입학. 아이비스타일의 영향을 받다. |

| 1962년 20세 | 벤 샨에 강한 영향을 받다. |
| | 헤이본샤의 미술전집을 보고 벤 샨을 좋아하게 되었다. |
| | 특히 〈해변의 죽음〉이라는 작품을 좋아했다. |

| 1965년 23세 | 니혼대학 예술학부 미술학과 졸업. 광고회사 덴쓰 입사. |

| | |
|---|---|
| 1967년 25세 | 덴쓰의 국제광고제작실에서, 시카고에서 귀국하여 입사한 AD 다나카 소지, 가야바 오사무에게 큰 영향을 받음. |
| 1968년 26세 | 국내의 제3선전 기술국으로 이동. 아라키 노부요시와 콤비로 도쿄해상화재 포스터를 제작. |
| 1969년 27세 | 덴쓰를 그만두고 미국으로. AD 어소시에이트에서 일하다. |
| 1971년 29세 | 귀국. 헤이본샤 입사, 아라시야마 고자부로를 만나다. 미술과에 배속되어 《세계어린이백과》 디자인을 담당하다. |
| 1973년 31세 | 아라시야마 고자부로에게 아카세가와 겐페이, 가라 주로, 미나미 신보를 소개받다. |
| 1974년 32세 | 『가로』에 만화를 그리다. 둥근 펜을 사용하기 시작하다. '안자이 미즈마루'란 필명을 쓰기 시작한 것도 이 무렵부터. 아라시야마 고자부로가 '아ぁ'가 붙은 이름을 권해, 외할머니의 성인 '안자이安西'를 따오고, 어린 시절부터 물 수水자를 좋아해서 '미즈마루水丸'라고 지었다. |
| 1975년 33세 | 개인전 〈가로의 원화전〉(시미즈 화랑. 오기쿠보)을 개최. |
| 1976년 34세 | 선화線畵 착색에 컬러톤(팬톤 오버레이)을 사용하다. |
| 1979년 37세 | 팔레트클럽을 발족. 첫 만화단행본 《안자이 미즈마루의 비꾸리 만화관》(브론즈 사) 출간. |
| 1980년 38세 | 헤이본샤 퇴사. 『비꾸리하우스』 편집자에게, 당시 재즈 카페를 경영하던 작가 무라카미 하루키를 소개받다. 《일러스트레이션》지에 첫 등장. |

| 1981년 39세 | 도쿄 아오야마에 안자이 미즈마루 사무실 설립.<br>무라카미 하루키와의 첫 공동작업인 〈거울 속의 저녁노을〉<br>(《코끼리공장의 해피엔드》에 수록)을 잡지 『TODAY』에 게재. |
|---|---|
| 1982년 40세 | 만화집 《청의 시대》(세이린도), 《도쿄엘레지》(세이린도),<br>《보통 사람》(JICC 출판국) 출판. |
| 1983년 41세 | 무라카미 하루키와의 첫 작업(장정) 《중국행 슬로보트》(중앙공론사),<br>이어서 최초의 공저 《코끼리공장의 해피엔드》(CBS·소니 출판)를 출간. |
| 1984년 42세 | 《일러스트레이션》 No.26(1984-2)에서 특집.<br>제19회 더 초이스 심사위원을 맡음. 스페이스 유이에서 첫 개인전 개최.<br>《무라카미 아사히도》(와카바야시출판기획) 출간. |
| 1985년 43세 | 도쿄가스 신문광고로 '아사히 광고상'과 '마이니치 광고상'을 수상.<br>호루푸 출판 '일본문학' 시리즈 표지를 담당. |
| 1986년 44세 | 개인전 〈안자이 미즈마루 2색전〉(긴자 그래픽 갤러리) 개최.<br>그림책 《달캉덜컹 달캉덜컹》(후쿠인칸쇼텐),<br>첫 에세이 《파란잉크의 도쿄 지도》(고단샤) 출간. |
| 1989년 47세 | 소설 《아마릴리스》(신초샤) 출간. |
| 1991년 49세 | 모교 니혼대학 예술학부 강사가 되다(~2003).<br>1988년에 설립된 도쿄 일러스트레이터즈 소사이어티에 입회. |
| 1997년 55세 | 팔레트클럽 스쿨을 개교. |
| 1998년 56세 | 개인전 〈안자이 미즈마루 씨가 본 건설의 세계〉(갤러리 다이세이). |
| 2000년 58세 | 아사히 문화센터 요코하마에서 안자이 미즈마루 강의 개강(~2003). |

| | |
|---|---|
| 2001년 59세 | 와다 마코토와의 2인전 〈NO IDEA〉를 스페이스 유이에서 개최.<br>이후, 해마다 콜라보레이션을 개최. |
| 2003년 61세 | 2인전을 바탕으로 한 와다 마코토와의 공저 《파란콩 두부》(고단샤) 출판. |
| 2005년 63세 | 도쿄 일러스트레이터즈 소사이어티 이사장에 취임.<br>아오야마 골동품 거리 코무 프로젝트 회의실에서<br>코무 일러스트레이터즈 스튜디오를 개강. |
| 2007년 65세 | 개인전 〈무라카미 가루타 우사기오이시-프랑스인〉(스페이스 유이) |
| 2008년 66세 | 제162회 더 초이스의 심사위원을 맡다. |
| 2010년 68세 | 개인전 〈이야기와 블루 스케치〉(스페이스 유이),<br>〈묵락墨楽–안자이 미즈마루 족자전〉(마쓰야 긴자) |
| 2013년 71세 | 스페이스 유이에서 개인전 30주년을 기념하여,<br>지금까지의 대표 작품을 전시하는 대규모 개인전 〈mizumaru anzai〉<br>약 1개월간 개최. 코무 프로젝트 이전에 따라,<br>코무 일러스트레이터즈 스튜디오를 닫고, 새롭게 산요도 서점에서<br>산요도 일러스트레이터즈 스튜디오를 개강. |
| 2014년 3월 17일 | 가마쿠라 별장에서 집필 중에 쓰러져 병원으로 옮겨짐.<br>다다음날 3월 19일, 뇌일혈로 별세. 향년 71세.<br>장례식은 친족끼리 하고,<br>5월 29일 아오야마 제장에서 작별회를 열었다. |

옮긴이 **권남희**(權南姬)

일본문학 전문 번역가. 지은 책으로『길치모녀도쿄혜매記』,『번역에 살고 죽고』,『번역은 내 운명(공저)』이 있으며, 옮긴 책으로『밤의 피크닉』,『퍼레이드』,『멋진하루』,『마호로 역 다다 심부름집』,『부드러운 볼』,『다카페 일기1, 2, 3』,『공부의 신』,『애도하는 사람』,『달팽이 식당』,『카모메 식당』,『저녁 무렵 면도하기』,『채소의 기분, 바다표범의 키스』,『샐러드를 좋아하는 사자』,『빵가게 재습격』,『더 스크랩』,『질풍론도』,『누구』,『배를 엮다』,『어느날 문득 어른이 되었습니다』,『잠깐 저기까지만』,『여자라는 생물』외 많은 역서가 있다.

안자이 미즈마루
마음을 다해 대충 그린 그림
ⓒ안자이 미즈마루 2015

초판 1쇄 발행  2015년 5월 15일
초판 6쇄 발행  2021년 7월 20일

지은이  안자이 미즈마루, 현광사MOOK『일러스트레이션』편집부
옮긴이  권남희
펴낸이  이상훈
편집인  김수영
본부장  정진항
편집2팀  허유진 이현주
마케팅  김한성 조재성 박신영 조은별
경영지원  정혜진 이송이

펴낸곳  ㈜한겨레엔  www.hanibook.co.kr
등록  2006년 1월 4일 제313-2006-00003호
주소  04098 서울시 마포구 창전로 70 (신수동) 화수목빌딩 5층
전화  02) 6383-1602~3 | 팩스  02) 6383-1610
대표메일  cine21@hanien.co.kr

ISBN  978-89-8431-900-4 03600

- 책값은 뒤표지에 있습니다.
- 파본은 구입하신 서점에서 바꾸어 드립니다.